主編　陳川
校審　沈政乾

Fine Brushwork Painting's New Classic

工筆新經典

袁玲玲

似水流年

主編　陳川
校審　沈政乾

新一代圖書有限公司

國家圖書館出版品預行編目（CIP）資料

工筆新經典：袁玲玲似水流年 / 袁玲玲著；陳川
主編 . — 初版 . — 新北市：新一代圖書，2019.03
面；　公分
ISBN 978-986-6142-81-9(平裝)

1. 工筆畫 2. 人物畫 3. 畫冊

945.6　　　　　　　　　　　　108001272

工筆新經典——袁玲玲·似水流年

GONGBI XINJINGDIAN—YUAN LINGLING·SISHUI-LIUNIAN

主　　編：陳　川
著　　者：袁玲玲
校 審 者：沈政乾
發 行 人：顏大爲
項目策劃：羅　翔
出 版 人：陳　明
圖書策劃：楊　勇
責任編輯：楊　勇
　　　　　吳　雅
版權編輯：韋麗華
責任校對：梁冬梅
審　　讀：馬　琳
裝幀設計：顥　馨
內文製作：蔡向明
監　　製：王翠琴
出 版 者：新一代圖書有限公司
　　　　　新北市中和區中正路 908 號 B1
　　　　　電話：（02）2226-3121
　　　　　傳真：（02）2226-3123
製　　版：廣西朗博文化發展有限公司
印　　刷：雅昌文化（集團）有限公司
郵政劃撥：50078231 新一代圖書有限公司
定　　價：860 元

繁體版權合法取得·未經同意不得翻印
授權公司：廣西美術出版社

◎本書如有裝訂錯誤破損缺頁請寄回退換◎
ISBN：978-986-6142-81-9
2019 年 3 月初版一刷

前　言

「新經典」一詞，乍看似乎是個偽命題，「經典」必然不新鮮，「新鮮」必然不經典，人所共知。

那麼，怎樣理解這兩個詞的混搭呢？

先說「經典」。在《挪威的森林》中，村上春樹闡釋了他讀書的原則：活人的書不讀，死去不滿30年的作家的作品不讀。一語道盡「經典」之真諦：時間的磨礪。烈酒的醇香呈現的是酒窖幽暗裏的耐心，金沙的燦光閃耀的是千萬次淘洗的堅持，時間冷漠而公正，經其磨礪，方才成就「經典」。遇到「經典」，感受到的是靈魂的震撼，本真的自我瞬間融入整個人類的共同命運中，個體的微小與永恒的恢宏莫可名狀地交匯在一起，孤寂的宇宙光明大放，天籟齊鳴，這才是「經典」。

卡爾維諾提出了「經典」的14條定義，且摘一句：「一部經典作品是一本從不會耗盡它要向讀者說的一切東西的書。」不僅僅是書，任何類型的藝術「經典」都是如此，常讀常新，常見常新。

再說「新」。「新經典」一詞若作「經典」之新意解，自然就不顯突兀了，然而，此處我們別有懷抱。以卡爾維諾的細密嚴苛來論，當今的藝術鮮有經典，在這片百花園中，我們的確無法清楚地判斷哪些藝術會在時間的洗禮中成為「經典」，但卡爾維諾闡述的關於「經典」的定義，卻為我們提供了遴選的線索。我們按圖索驥，集結了幾位年輕畫家與他們的作品。他們是活躍在當代畫壇前沿的嚴肅藝術家，他們在工筆畫追求中別具個性也深有共性，飽含了時代精神和自身高雅的審美情趣。在這些年輕畫家中，有的作品被大量刊行，有的在大型展覽上為讀者熟讀熟知。他們的天賦與心血，筆直地指向了「經典」的高峰。

如今，工筆畫正處於轉型時期，新的美學規範正在形成，越來越多的年輕朋友加入創作隊伍中。為共燃薪火，我們誠懇地邀請這幾位畫家做工筆畫技法剖析，揉合理論與實踐，試圖給讀者最實在的閱讀體驗。我們屏住呼吸，靜心編輯，用最完整和最鮮活的前沿信息，幫助初學的讀者走上正道，幫助探索中的朋友看清自己。近幾十年來，工筆畫繁榮，這是個令人心潮澎湃的時代，畫家的心血將與編者的才智融合在一起，共同描繪出工筆畫的當代史圖景。

話說回來，雖然經典的譜系還不可能考慮當代年輕的畫家，但是他們的才情和勤奮使其作品具有了經典的氣質。於是，我們把工作做在前頭，王羲之在《蘭亭序》中寫得好：「後之視今，亦猶今之視昔」，留存當代史乃是編者的責任！

在這樣的意義上，用「新經典」來冠名我們的勞作、品位、期許和理想，豈不正好？

目
錄

袁玲玲

1974年生於河南鄭州。

1996年畢業於河南大學美術系獲學士學位。

2009年畢業於中央美術學院中國畫學院獲碩士學位，導師唐勇力教授。

2015年畢業於中國藝術研究院獲美術學博士學位，導師唐勇力教授。

現為中國國家畫院博士後，合作導師楊曉陽教授。

中國美術家協會會員，中國工筆畫學會理事，原文化部藝術發展中心中國畫研究院研究員、副教授，碩士研究生導師。

多幅作品參加第十、十一、十二屆全國美展，第五、第六、第八屆全國工筆畫大展，北京國際美術雙年展，全國青年美展，中國當代藝術大展等各類國家級大型學術展覽活動，並獲金、銀、銅、優秀等各種獎項。參與法國、英國、韓國、日本等各類國際交流展及學術活動等。

多幅作品被中國美術館、中央美術學院、美國馬歇爾大學、中國藝術研究院、中國工筆畫學會、廈門美術館、鄭州大學等單位及個人收藏。

在《美術觀察》、《美術》、《藝術評論》、《中國畫苑》、《美術嚮導》、《中國國家畫廊》、《藝術沙龍》、《中國書畫》、《東方藝術》、《中華兒女·書畫名家》、《美術博覽》、《鑑賞收藏》、《文匯報》、《京華時報》、《新京報》、《藝術生活快報》等美術類國家級核心期刊、報紙發表學術論文與繪畫作品百餘篇幅。出版專著《中國畫名家年鑑·2007——袁玲玲》、《當代工筆畫唯美新視界——袁玲玲工筆人物畫精品集》等。

妙極其微

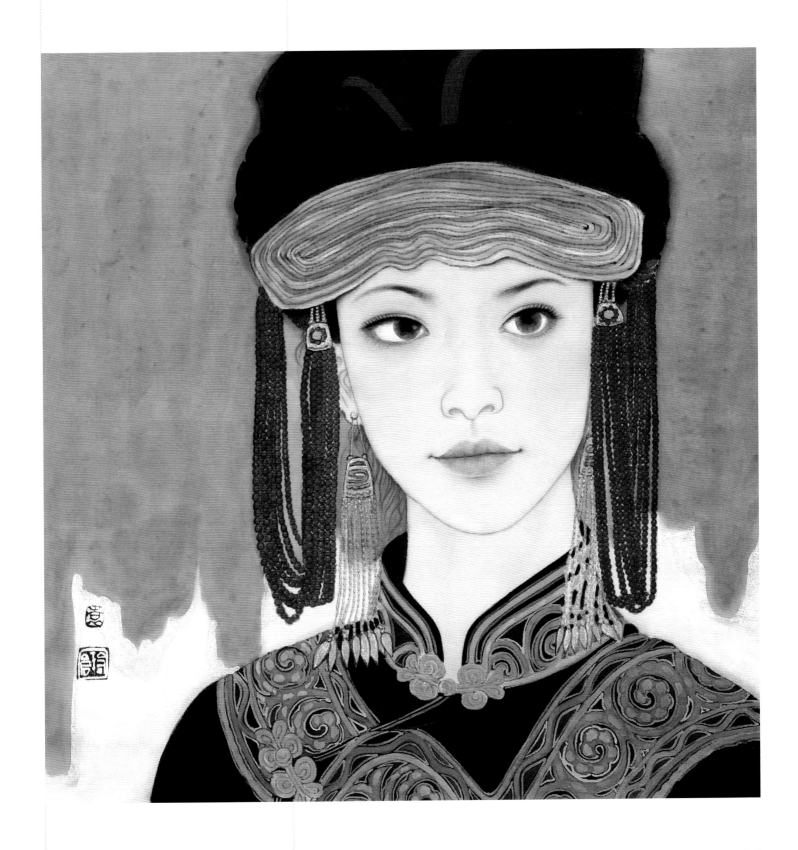

季　35 cm×35 cm　绢本重彩　2012年

　　在我的作品中，肖像画占有很大的比重。人的千姿百态，活泼的情感表达都在一颦一笑和细微的动作中。

　　这幅少数民族肖像来源于广西采风，她吸引我的不仅仅是靓丽的服饰，还有那微妙的眼神。

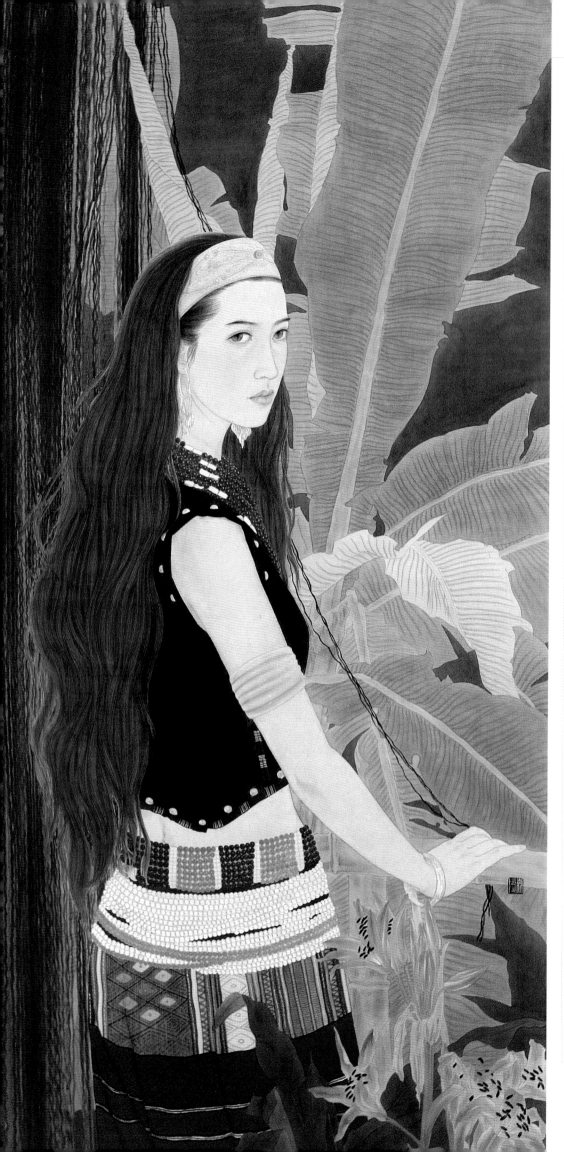

絢麗多彩的服飾是各個民族不同
風貌的最好體現，也是吸引我們去描
繪不可迴避的亮點。少數民族服飾最
大的特點是色彩濃麗，即使是黑色、
藍色，也是極端飽和。精致的刺繡和
配飾，有趣味性、豐富性，充滿畫意。

佤族姑娘　140 cm×70 cm　絹本重彩　2007年

在最簡單的模特兒寫生中
改變最通常的思考方式，把寫生
當創作來畫。我把人物置於暗夜
中，用斑駁灑落的銀色體現月色
的朦朧與皎潔，少女在月色中的
情思與遐想躍然紙上。

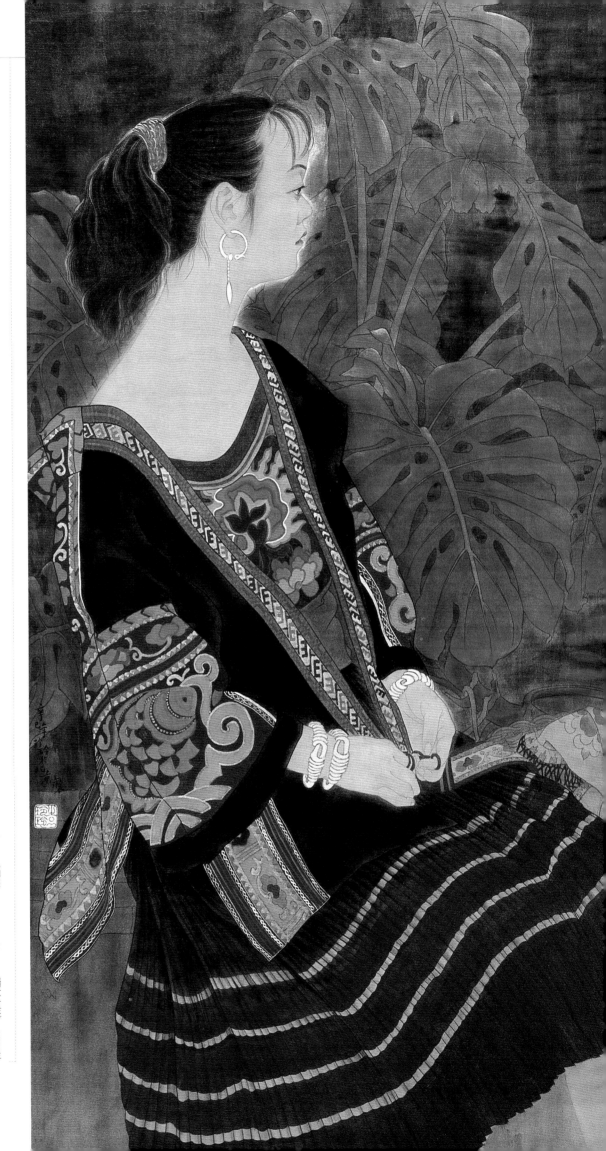

月色如銀　120 cm×60 cm　絹本重彩　2000年

肖像一（素描稿）

繪畫不僅是畫家個體
的行為，更是畫家自我意
識的覺醒、社會責任的擔
當、學術價值的考量，當
你感覺在前行的道路上需
要更多的力量時，那也是
你不滿足於現狀，需要向
更高目標追求的開始。

﹝肖像﹞ 85 cm×65 cm 絹本重彩 2007年

肖像二（素描稿）

一切繪畫創作均源於
內心情感的涌動。工筆畫
以精細為主，並不意味著
沒有寫意的因素，在傳統的
基礎上揉合寫意的精神與
手法，使畫面更富於變化。

肖像'1　85 cm×65 cm　絹本重彩　2007年

模特兒照片

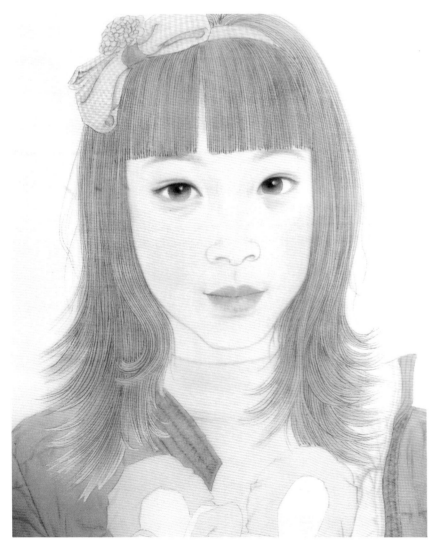

　　孩子的膚色嬌嫩，在刻畫完五官之後只需用朱磦色加一點藤黃，調水後呈淡淡的粉色，罩染三四遍即可。此幅作品根據形象塑造的必要只取最需要的元素，其他的都忽略掉。比如把女孩子喜歡的布娃娃加進去，以突出人物性格，使畫面協調。

　　寫生和創作的要點對工筆畫來說主要是以其精致細微的繪畫手法做為其表現形式。造形嚴謹，刻畫精致，色彩艷麗。但如果把握不了要點，就會流於「僵化」、「匠氣」或「俗氣」。這也是工筆繪畫發展到今天看似繁榮的背後，同時也出現了諸多問題的癥結所在。

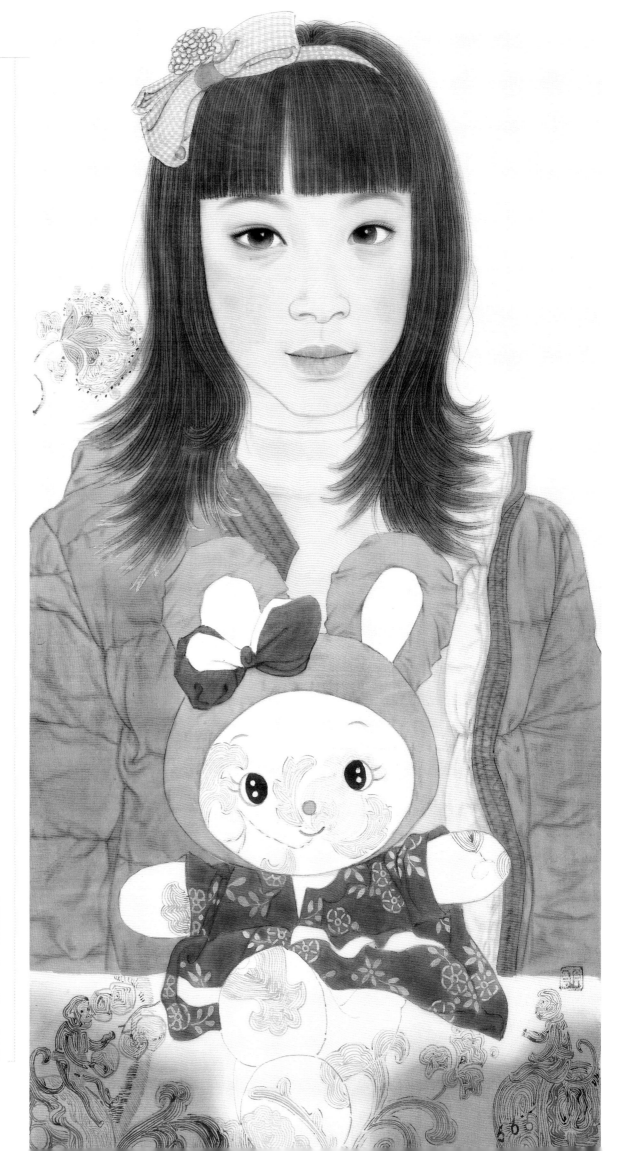

童顏之一 70 cm×35 cm 2017年

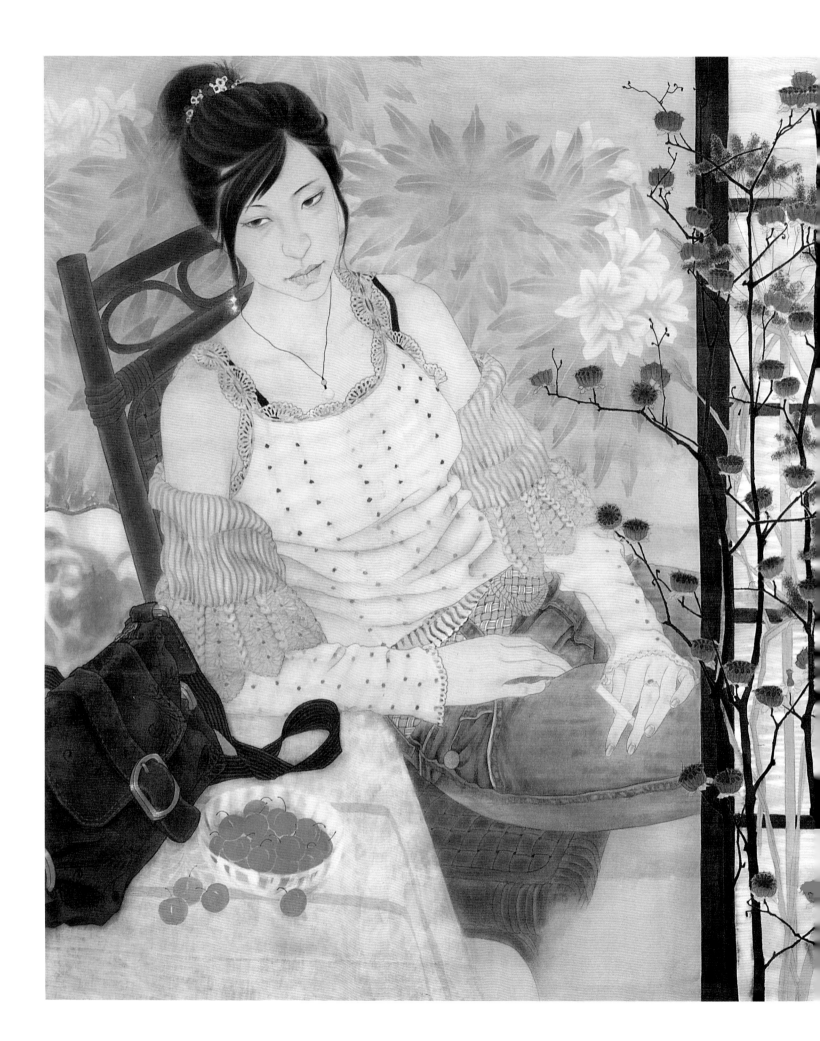

《無語的心情》之一　80 cm×140 cm　絹本重彩　2006年

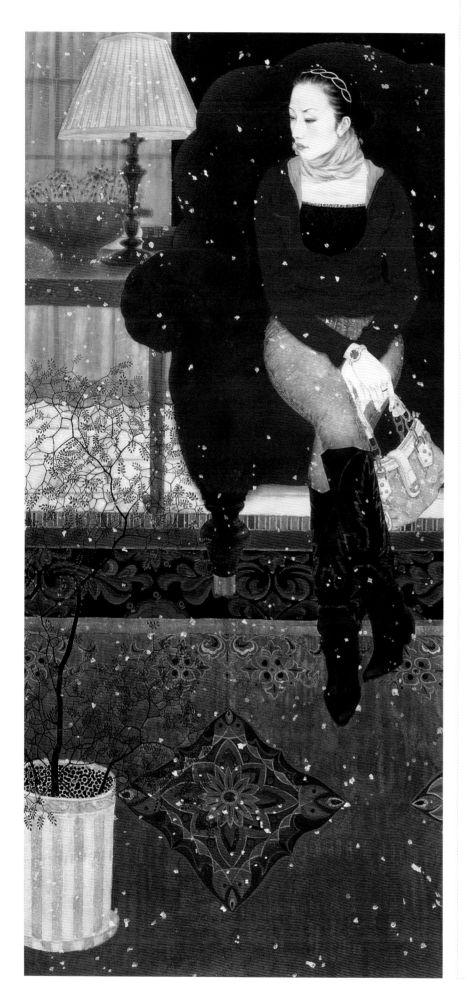

《無語的心情》創作思路

　　每一個人的心中都有一個美麗的童話，只是在日常的瑣碎中已被漸漸忽略，是時間的飛轉流逝，還是內心的悄然變化？當我們的周圍充滿著喧囂與紛擾時，當繪畫的形式被功利的時代催生膨脹時，我只想保留心中的那份美麗與恬靜。儘管那份夢想是如此的屏弱，儘管那份恬靜是如此的淡然，但卻是我心中永遠的童話——一份明麗、一份優雅、一份淡定、一份從容，就像叢林中一株不起眼的小草，儘管渺小，卻依然青蔥，在經受風雨中，磨礪著自己的生命！

　　一種深醉的紅，一種浪漫的紅，一抹五彩的輕紗，圍繞頸間，那低垂的眼眸，那簡淡的神情，那無言的期許，那超然的嫻雅與從容。似乎無需言語，一幅作品，一種心情，在無言中傳遞著畫者的心聲，我的繪畫，我的心情，褪去了年少的莫名與衝動，流轉為一份淡定與從容，在注視變遷中獨享著那份無語的心情。

←
無語的心情之三　180 cm × 80 cm　絹本重彩　2007年

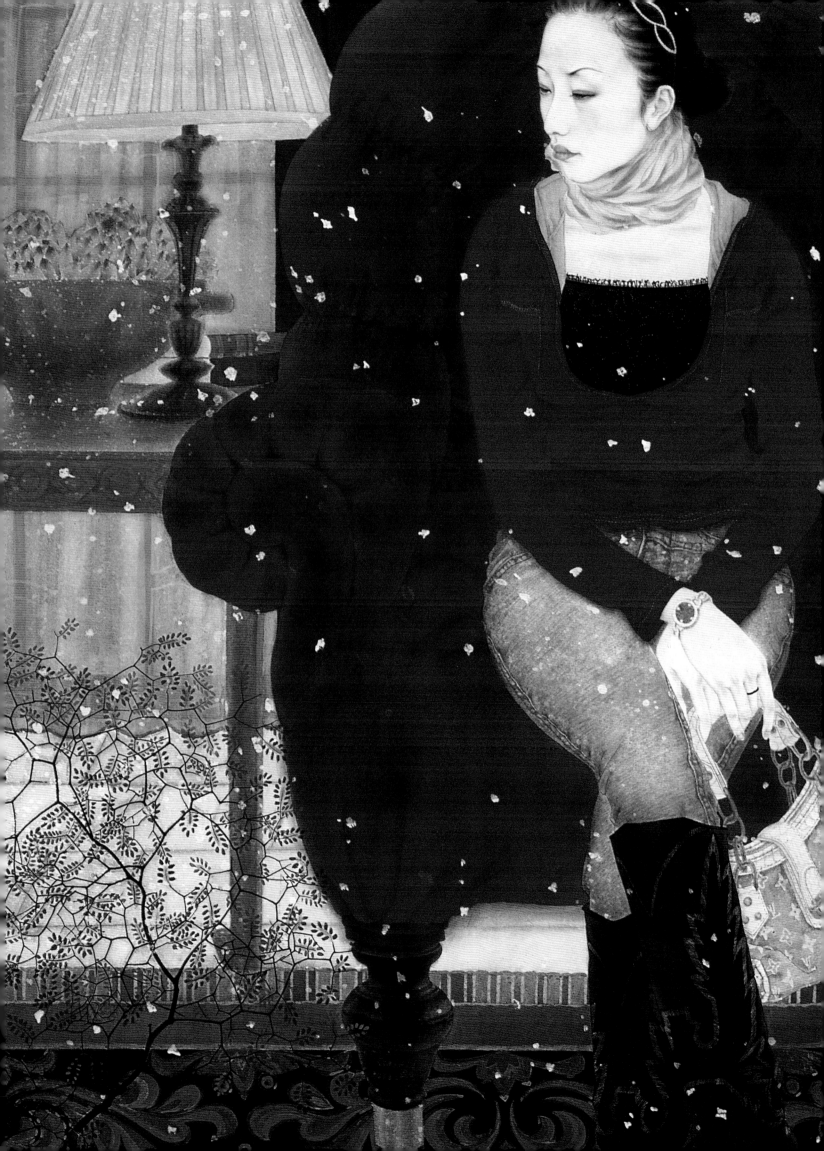

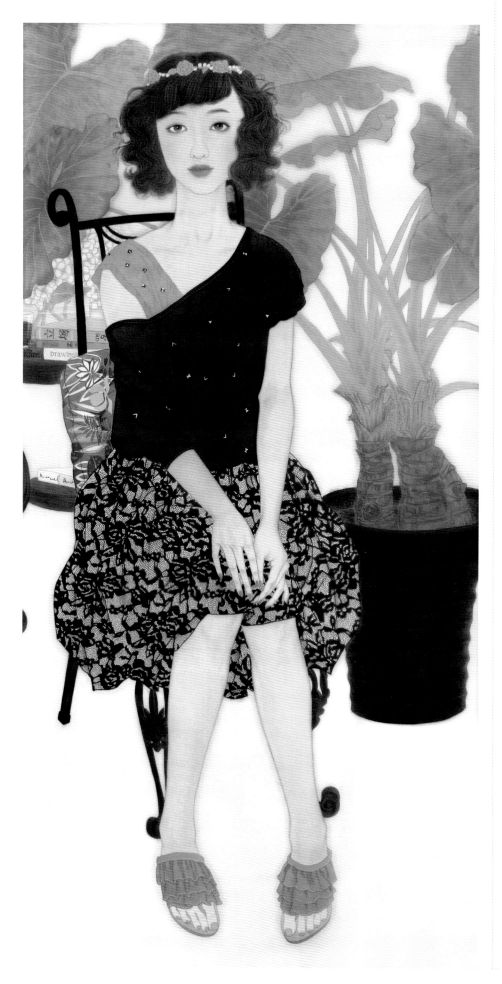

把寫生當作創作來畫是非常有用的
學習方法。這個女孩子愛聊天，我在寫
生過程中充分了解了她的性格特點、生
活狀態等各方面的信息，於是就考慮到
把這種狀態描繪到我的寫生作品裡，既
可以增加畫面的趣味性，又可以很好地
嘗試各種類型的表現方法。畫中的染色技
巧採用了更加靈活、隨性、自由的方式。

人物正面寫生是被認為比較不好表
現的角度，首先應該關注的是人物整體
形象處理的完整性與節奏感，作品之所
以能夠打動人是因為它能和觀眾產生心
裡共鳴，引發藝術的聯想與思考，從而
產生魅力。

無語的心情之四
170 cm×70 cm　絹本重彩　2013年

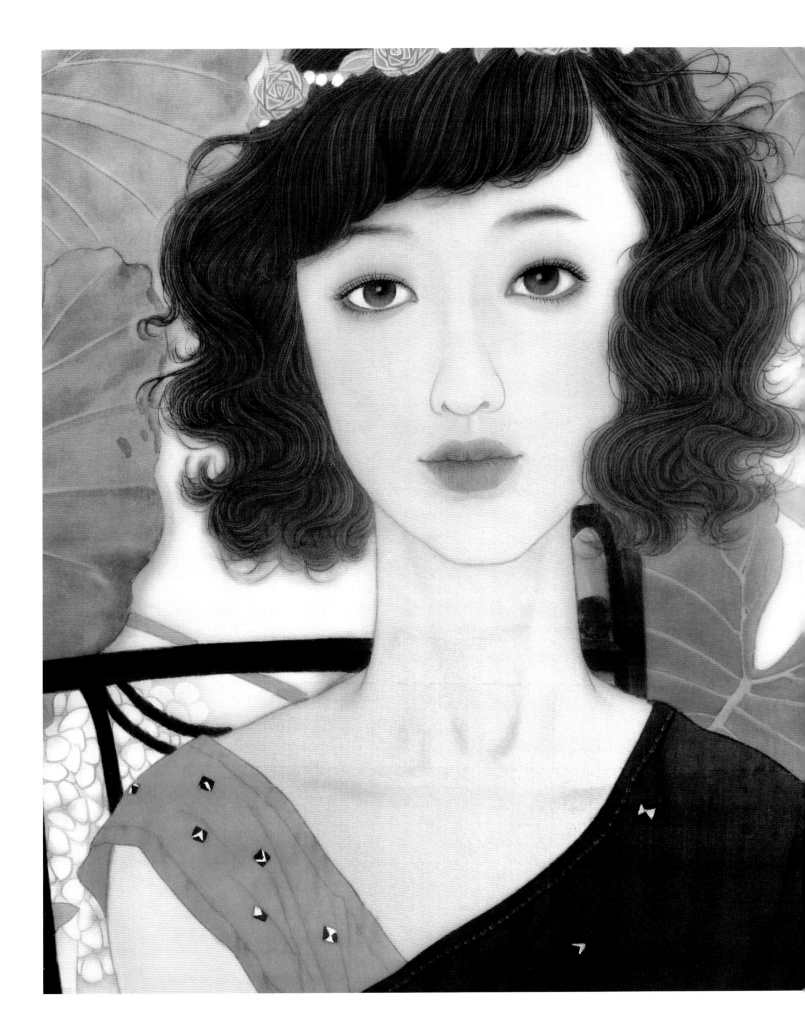

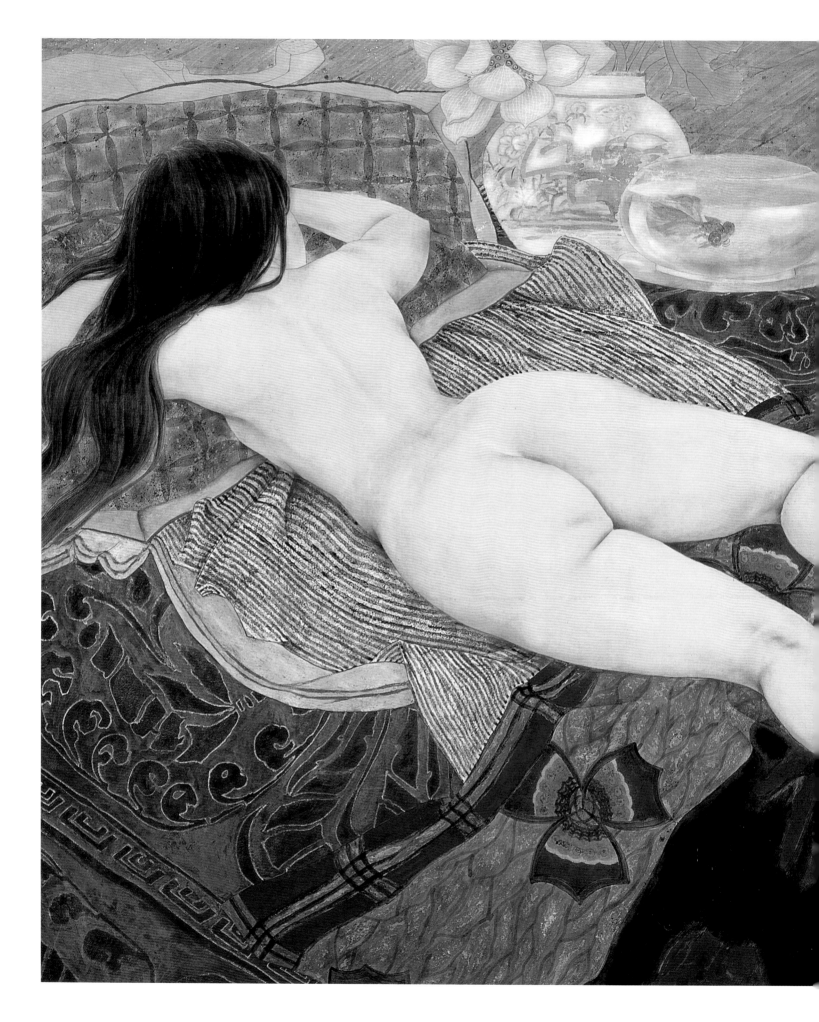

在寫生過程中除掌握人體造型的基本規律外，更重要的是因人而異的變化
與通達，每個人的精神面貌、風格特點、氣質特徵都是不同的，這些就構成了
我們生動形象的人性世界，也是我們不斷發掘尋找的靈感源泉。

意態綽綽

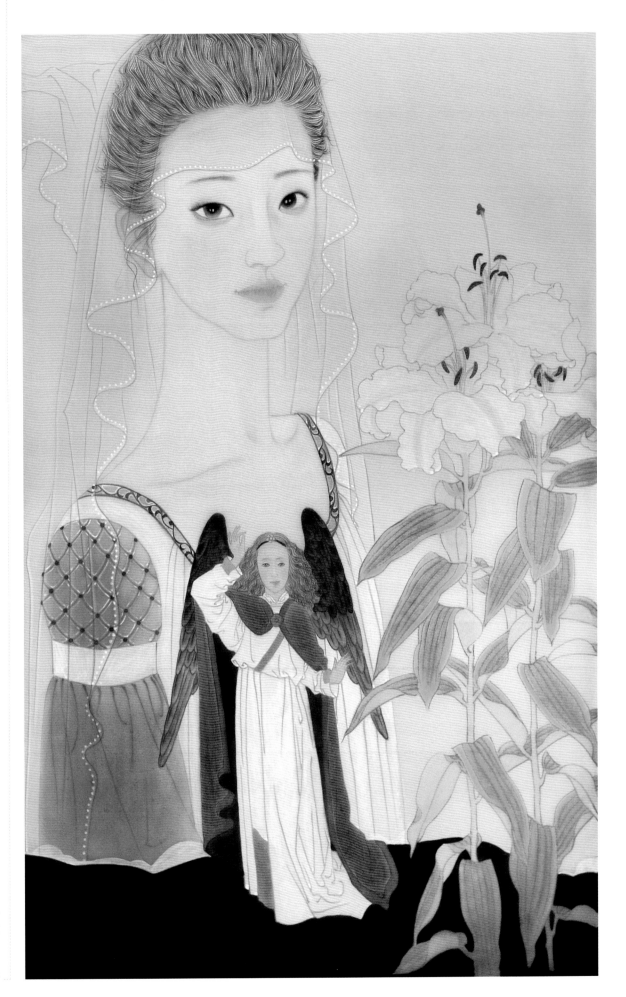

「天使之翼」 80 cm×50 cm 絹本重彩 2015年

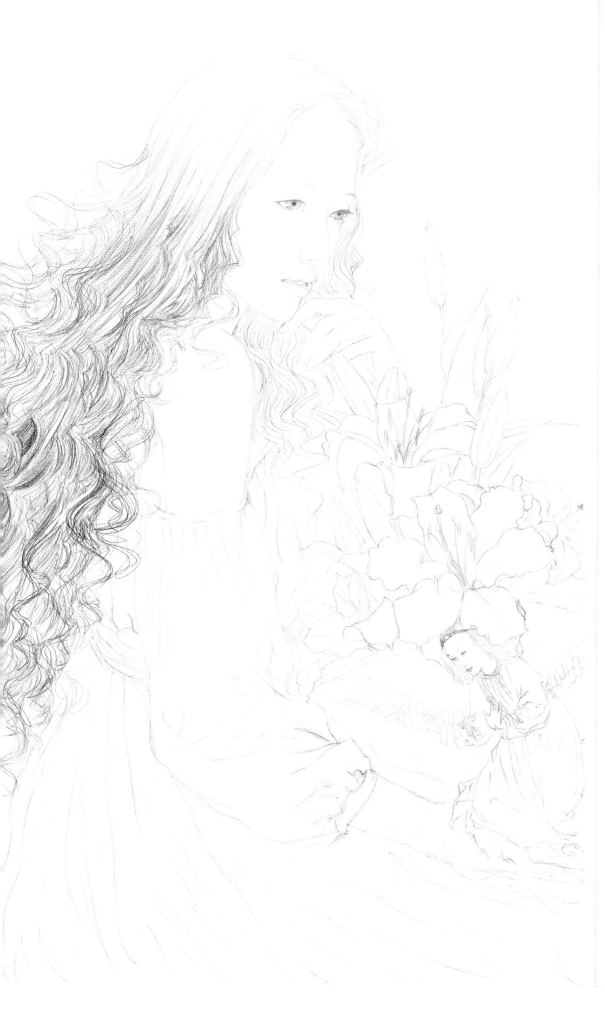

在我的鉛筆初稿裡，前
期的學習階段會比較嚴謹，
後期的創作階段會比較放鬆，
一般我不會把所有的線描都刻
畫得精微細致，而是只注重一
些主要的不能有偏差的關鍵部
位，其他的則鬆散一些，以便
在鉤勒線描時產生自然變化。

天使之翼二（素描稿）

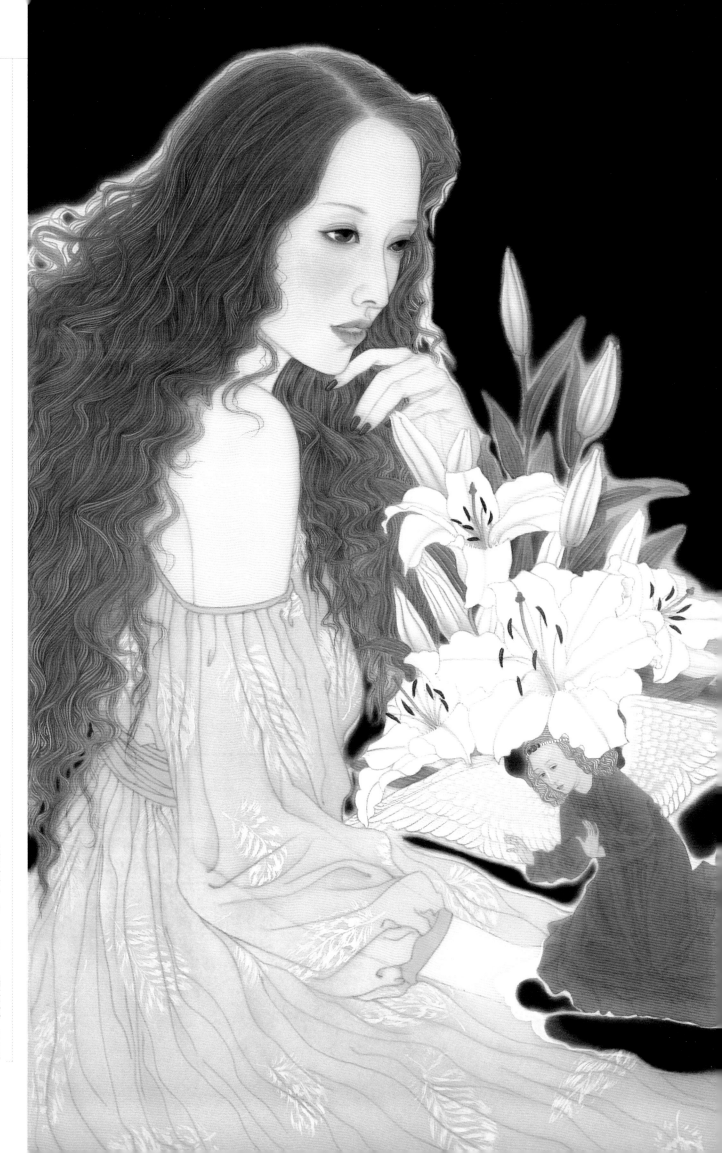

「天使之翼」 80 cm×50 cm　絹本重彩　2015年

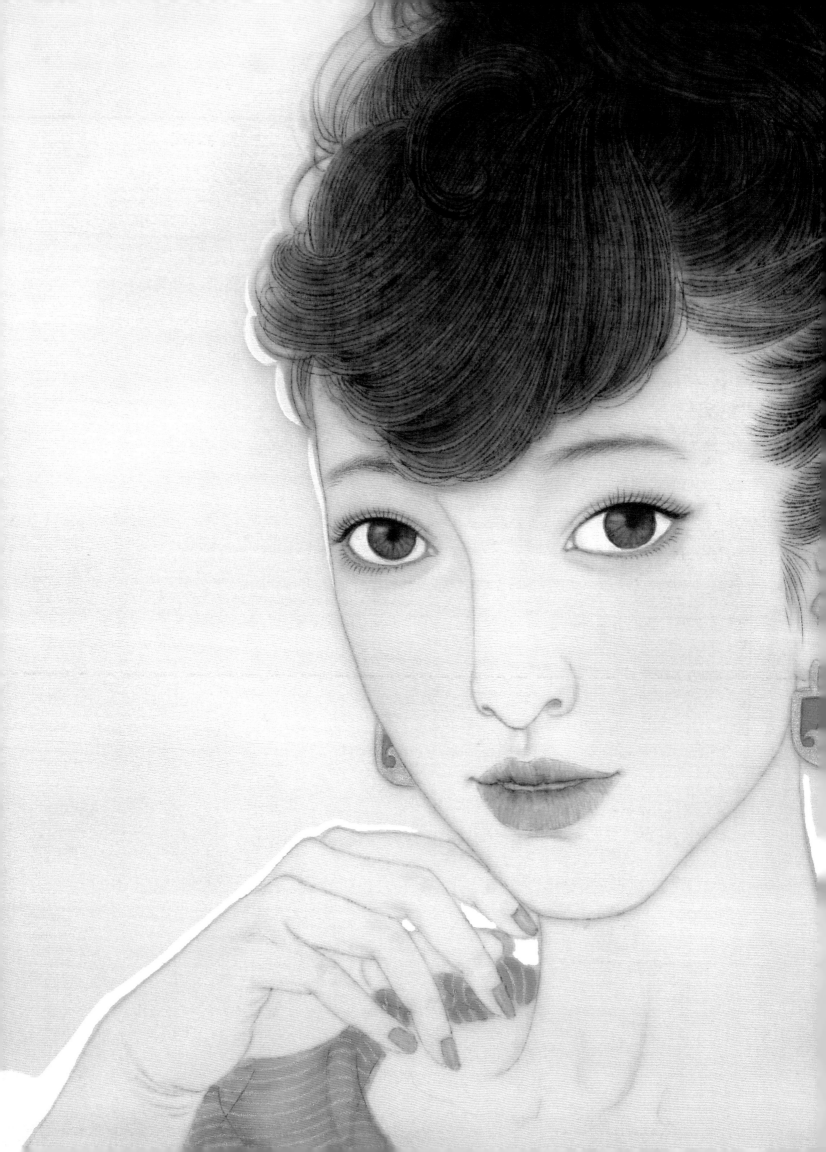

變革·語境·表達——當代工筆繪畫視點分析

　　中國工筆畫為中國繪畫發展史中成熟較早、最為古老的畫種之一，經歷了數千年的風雨浮沉，在源遠流長的歷史長河中，給我們留下了許多曠世傑作。而在其發展過程中，也體現了不同於一般的文化現象，當人們的視覺轉移隨著審美行為及話語權改變的同時，工筆人物畫也曾一度處於逐漸被中國繪畫另一種形式——水墨語言所淹沒的狀態。從秦漢濫觴至唐宋鼎盛，古老的工筆繪畫以它獨特生動的筆觸和絢爛多姿的色彩書寫了中華民族從原始衝動至古文明的巫術活動，從道仙思想到「成教化、助人倫」的政治功用，再到人文思想的覺醒與文化自覺、社會責任的擔當……一部燦爛備至的民族文化發展史。元明以後，隨著文人水墨繪畫的興起，文人雅士對繪畫「隨性而作，不拘形似」的「非繪畫性」的追求，對筆墨語言「疏簡」、「蕭散」、「清雅」、「安逸」的大力推崇，使古典工筆繪畫在日漸式微的文化背景中逐漸失去了往昔的輝煌而不斷被邊緣化，甚至一度成為「無士氣」「匠氣」「俗氣」的代名詞。中國工筆人物畫的圖像中心也從此消失。

　　隨著新中國的建立與發展，學院教學體系逐步完善，各類展覽不斷湧現，改革開放的春風吹遍大地，被束縛已久的人文思想得以全面解放。20世紀80年代，中國工筆人物畫這一古老畫種又在新的時期煥發出新的生命活力。當代工筆畫在21世紀的今天，已經走過了自改革開放後迅猛發展的30年風雨歷程。其間有眾多老一代畫家的大力倡導與推動，也有年輕畫家的執著與努力。工筆畫從低谷走向繁榮的背後不僅僅是一種繪畫語言的承續和豐富，更是在當代審美共同觀照下的對傳統價值的重新認定，是經過人文思想的深度思索，在中西文化的有效對撞、社會形態的有機轉型、文化價值的有效介入等因素下，對傳統與現代繪畫圖像背後的「人」的深層思考。本文旨在透過學理上的探討，以期做一點微小的提示。

一、工筆畫的時代變革

　　20世紀末八九十年代的中國社會發生了巨大的變革，隨著門戶的開放，經濟的飛速發展，人文思想也隨之轉變，全球化的文化、藝術信息在此時被充分地共享，面對如此紛繁的西方藝術表現形式，當代中國的藝術家在20年間經歷了一個從盲目地模仿西方現代主義藝術觀念、形式和追求視覺感官刺激到回歸繪畫本體精神、表達理性狀態的觀念裂變—修復—重構的過程。進入21世紀更加呈現出全方位的發展趨勢，無論是技術的完善和拓展，還是理念的更新和實驗，觀念的滲透與表達都從各方面反映了中國畫藝術也同其他藝術形式一樣，在當今時代背景之下有更為冷靜的思考和創新精神。在對各種藝術形式的吸收與借鑑中，在繼承傳統精神的基礎上，實現了傳統與當代的結合，中國畫完成了時代的大轉型。

　　改革開放以來，被西方現代主義、後現代主義藝術潮流沖刷的中國畫界，藝術家思想觀念開始發生變化，雖然西方現代藝術並不是中國當代繪畫變化發展的全部原因，但是卻以此為外因迎來了中國藝術的當代變革，中國畫也在這種社會文化的多元性的基本狀態中不斷地轉變。最先出現轉變是在「水墨」領域。對於中國畫來說，「水墨」一詞並不能準確涵蓋中國畫的概念，或者說它並不能代表完全意義的中國畫，只是傳統媒介在當代藝術對撞中的觀念延伸，而正是這種延伸拓展了中國畫的表現空間，轉換了視覺角度，放大了「水墨」的「跡象」表現，追求視覺圖像「跡象」化的新表達。相較於水墨領域轟轟烈烈的現代轉變，工筆人物畫的發展變化則相對緩慢，但我們也能從工筆畫壇語言的沉默中漸漸地領略到，雖然它沒有表現出多少文化批判的熱情，但它卻在自身內部不自覺地為工筆畫的復興準備著扎實的物質基礎。（下轉P28）

←

異質的生長之三　33 cm×33 cm　絹本重彩　2013年

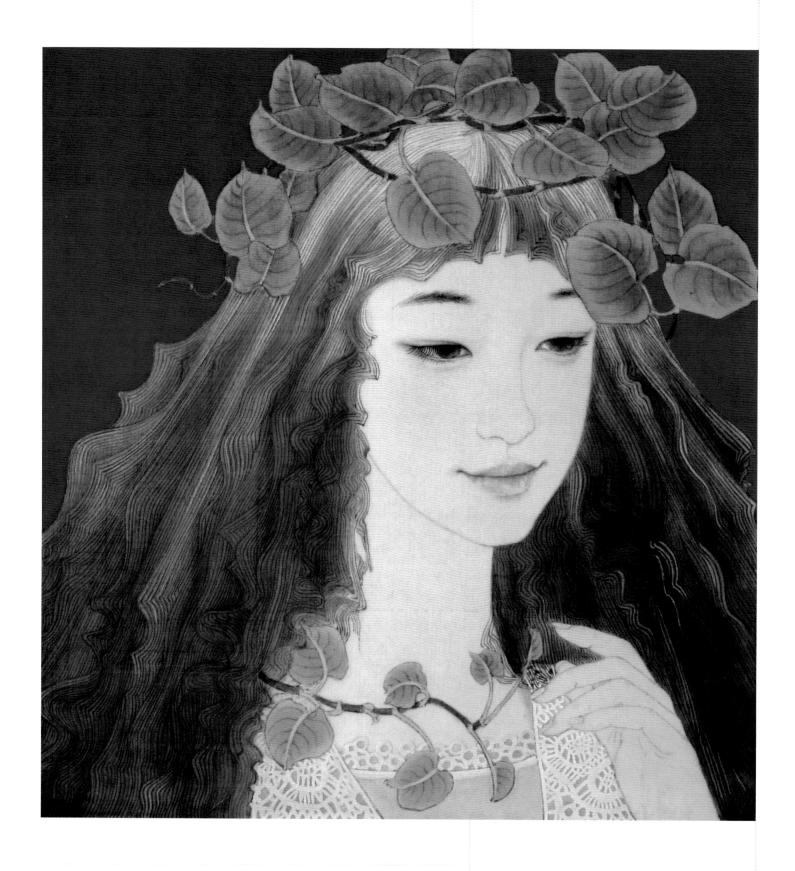

　　畫面的構成和形式安排是一幅畫的匠心所在，六法論所謂「經營位
置」，每個畫家的著重點不同，所喜歡的畫面元素會有差異。隨著畫家對藝
術的追求的突破和改變，匠心也逐漸地凸顯和完善。

↑ 異質的生長之二　33 cm×33 cm　絹本重彩　2011年

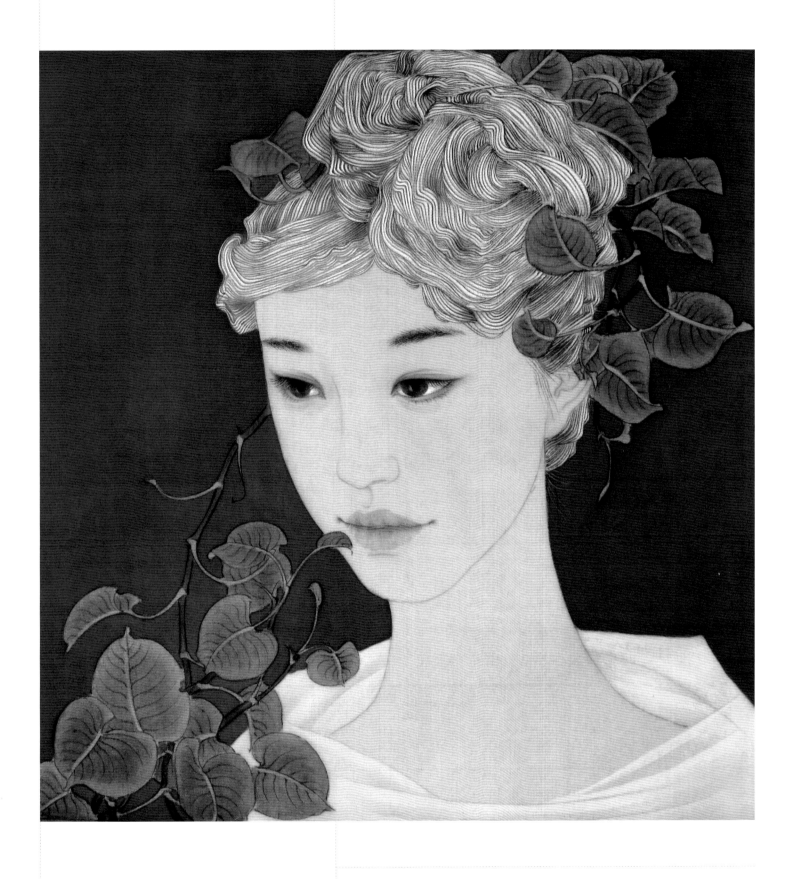

↑ 異質的生長之一　33 cm×33 cm　絹本重彩　2011年

畫家的閱讀不在乎看的是多麼經典，而是要能打動心靈。或許
是一枝花，或許是一株草，或許是一幅不起眼的插畫，都會在心靈顫
動的一刹那成為永恒，在學習中重要的是培養自己對生活敏感的心。

（上接P25）正如歷史上工筆畫的衰落並不主要是出於藝術原因一樣，從20世紀80年代開始的工筆畫的復興，也同樣伴隨著社會政治與藝術思想的變革浪潮。十一屆三中全會以後，人們的思想全面解放，西方現代藝術思潮也像衝破堤壩的洪水裡挾著泥沙洶湧而來。80年代中期掀起了轟轟烈烈的「中國的視覺革命」，處於長期封閉的中國藝術就像乾涸的土地一樣恣意地汲取著一切東西，85美術新潮在最短的時間內將西方現代主義在中國演練了一遍。豈止「現代主義」，「後現代」也進來了。正如高名潞說的：「那80年代中期的文化熱潮，實際上已經帶入了後現代主義的藝術觀念。1989年的中國現代藝術大展，行為藝術、裝置藝術等種種非藝術的『藝術』都出現了，『藝術』已成為一種藝術學所無法涵蓋的概念，而進入社會學和文化學的陳述範圍。」1989年的現代藝術大展對本質主義的挑戰是空前的，有人說它宣告了「現代主義」的終結。其實「終結」一說，還是現代性的話語，它意味著「後現代」的到來。至今，我們還無法對這一大展所帶來的問題進行清理，或許也不需要清理，因為「雜亂」與「含混」，用「古典美」和「現代美」是無法形容後現代藝術的「第三類型的美」的特徵。

雖然我們現在看來那時的作品不免充滿著模仿和不成熟，但在藝術的發展過程中並不能說是無所作為的，它最終還是推動了中國藝術界對於藝術本體的大討論。藝術從此脫離了「政治第一」的價值評判模式，把目光投向藝術本體的探索和討論中，回到「人」的主題上，實現人道主義的回歸；把長期以來單一的「社會主義現實主義」創作模式演變為多元化的藝術實踐格局。工筆畫和其他畫種一樣感受著這喧鬧的場景，緊跟中國社會的變化軌跡，完成了當代工筆畫的歷史轉變。

二、工筆畫的學術語境

20世紀80年代以來，當代工筆畫的復興與繁榮同樣在很大程度上根源於這一時期的當代文化。信息文明的時代已經到來，世界正以前所未有的姿態高速闊步地向前邁進。在高速的生活節奏下，也產生了與之相適應的審美文化，當代工筆畫是當代視覺經驗與審美需求的直接產物，它以廣泛而寬容的心態接續數千年的工筆畫傳統，同時又向各種新視覺藝術汲取養料。（下轉P33）

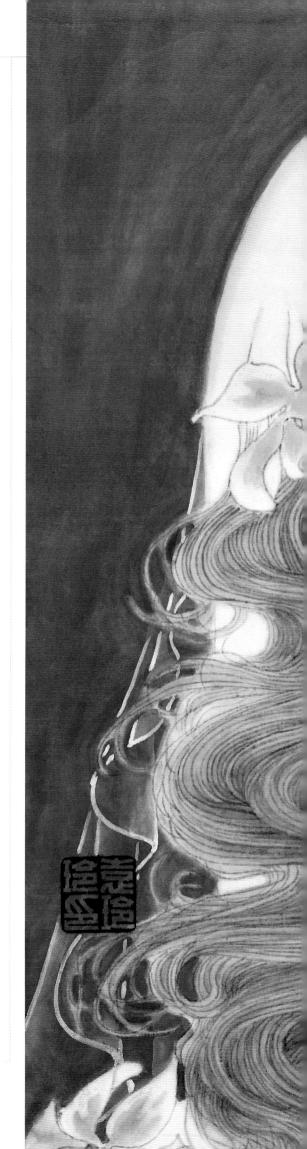

異質的生長之四　33 cm×33 cm　絹本重彩　2015年

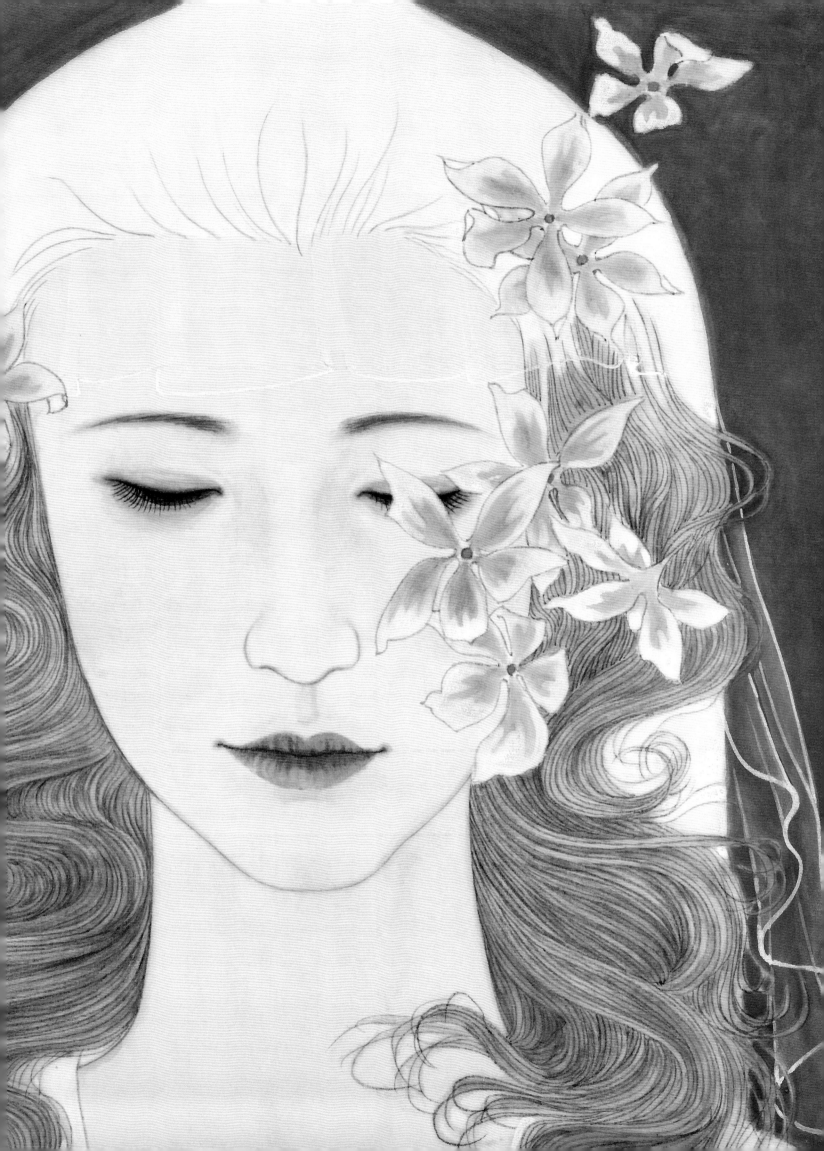

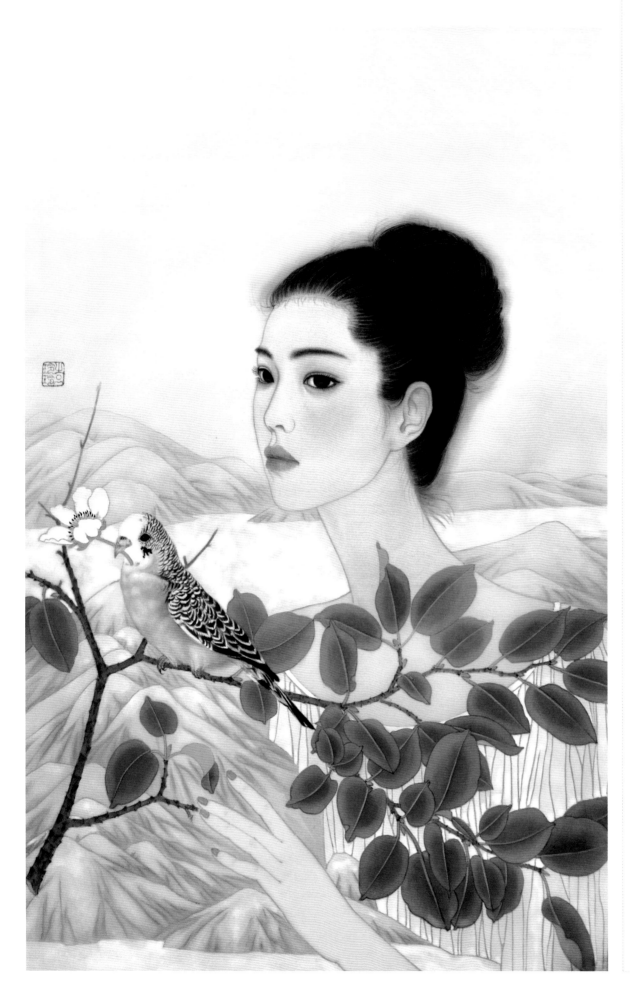

『心海之一』 80 cm×50 cm 絹本重彩 2012年

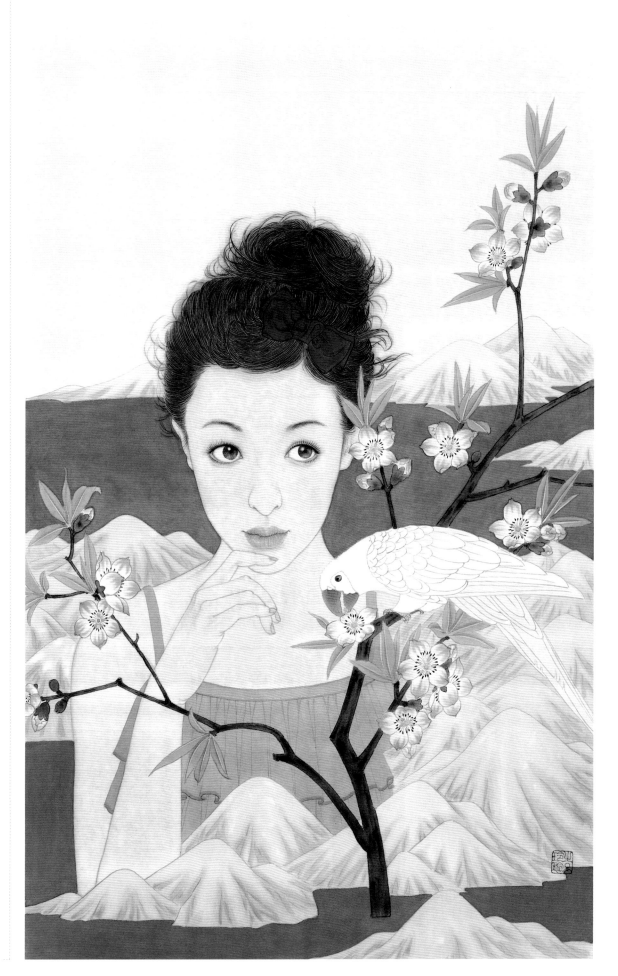

「心海之一」 80 cm×50 cm 絹本重彩 2013年

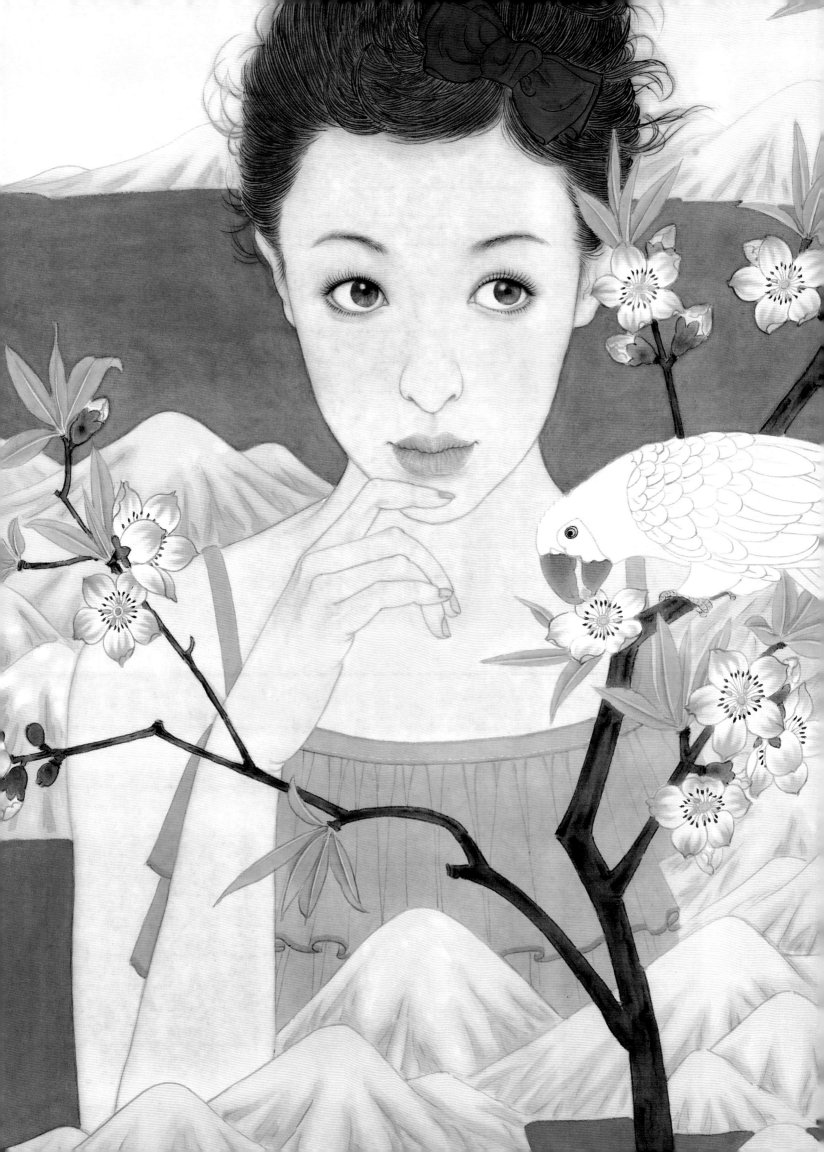

（上接P28）80年代以來，西方學術界自身的轉型也越來越改變了其傳統的學術形態和研究方法，學術史、科學史、考古史、宗教史、性別史、哲學史、藝術史、人類學、語言學、社會學、民俗學等學科的研究日益繁榮。研究方法、手段、內容日新月異，這些領域的變化在很大程度上改變了整個人文社會科學的面貌，也極大地影響了近年來中國學術界的學術取向。不同學科的學者出於深化各自專業研究的需要，對其他學科知識的渴求也越來越迫切，以求能開闊視野，迸發出學術靈感、思想火花，借以生成東西方學術揉合的果實，這個果實是飽含自身深厚的民族傳統和國際學術多方研究成果的豐厚營養的果實。就像繪畫研究一樣，圖像學的研究也開始在國內興起，〔美〕歐文‧潘諾夫斯基的著作《圖像學研究：文藝復興時期藝術的人文主題》被翻譯介紹到國內，學界對於他的關注也促使了繪畫藝術對於圖像價值的再次深入理解。潘諾夫斯基對作品的主題與意義有三種闡釋：「1. 第一性或自然的主題；（還可以劃分為事實性主題與表現性主題）2. 第二性或程式性主題；3. 內在意義或內容。」從這三種闡釋作品的層次裡我們可以更加明確地進行繪畫本質與社會意義的重新解讀。還有〔瑞士〕沃爾夫林的《藝術風格學》，這部研究文藝復興後藝術中風格問題的專著，把他的思想綜合於完整的美學體系中，這個體系對後來的藝術批評有很重要的影響。沃爾夫林在這部著作中提出了五對基本概念做為準則，試圖解答以下問題：古典藝術和巴洛克藝術之間的主要差別是甚麼？在不同的文化和不同的時代中是否存在這樣一個模式，它構成了表面上顯得雜亂無章的藝術發展的基礎？是甚麼因素引起人們對同一幅畫或同一個畫家產生完全不同的反應？他以大量的視覺藝術材料，從素描、繪畫、雕塑、建築等角度，透過對拉丁民族和日耳曼民族不同時期的藝術進行相互比較，闡述了自己的觀點，為巴洛克藝術恢復了名譽。後來的沃爾夫林學派從這裡進一步發展了他的理論，使他的體系也能適用於不同時代和不同民族的藝術研究。這個體系對我們進一步探討中國畫藝術發展，各個時期所呈現的風格現象也提供了一個不同於國內研究的切入點，做為探索繪畫藝術風格發展的敘述與思考，呈現出一種更為細致與嚴謹的科學方法。

誠然中國藝術精神和西方有著本質的不同，但在學術的深入研究和探索中同樣遵循著科學而嚴謹的法則，這也是中西文化交流所需要的。要了解西方的藝術是如何一點點走到這裡的，必須把各種藝術的現象放在西方的實境中去考察，才能對現在發生的事情作出判斷。縱觀千餘年西方繪畫的發展脈絡，西方繪畫以人物為主，其觀念易走極端，最初從模仿論起步，強調寫生和模仿，被稱為「再現」時期；後來只重視主觀性，強調內心世界的表達，尤其是情感世界的表達，否認客觀世界，被稱為「表現」時期。再進一步極端化，就是走向沃林格二元論中與「移情」相對的「抽象」的一極，其理論核心反映出人與外部世界的緊張關係與批判情節。按其發展邏輯，再後只能是自我否定，導致繪畫被逼離主流地位而邊緣化。當然今後會發展到何種地步我們只能猜測，藝術史的真正書寫需要時間的沈澱為佐證的。

而發生在我們身邊的藝術現象，也是要放在中國的實境中來思考才能得出具體的結論。縱觀歷史與傳統，中國繪畫藝術的核心體現的是「和而雅的氣質」所產生的獨特的「心象」反應。「心象」在「再現」和「表現」、「具象」和「抽象」的兩極之間變換遊走，不走極端，而採取「中道」，或為「中庸」的立場。正是這樣的謙和造就了中國繪畫的獨特氣質，對待外部世界更加強調「目識心記」。例如顧閎中的《韓熙載夜宴圖》即是強調心的作用，利用畫家對韓熙載夜宴生活的目識心記，栩栩如生地刻畫出了南唐大臣韓熙載感於南唐的沒落而放任於笙歌艷舞之中，以掩藏自己滿腔的政治抱負。作品對於人物、環境的描寫亦即追求「心象」，它既不是具體的「這一個」的典型，觀者無需根據人物的個體特徵來核對具體對象的客觀真實，也不是拉斐爾「聖母」式審美平均數的類型。確切地說，這些人物是畫家觀看對象之後，內心世界理智與情感糾葛的表露，是一種「對象化的自我欣賞」，其上乘是靈感思維的產物。（下轉P36）

心海之二（局部）

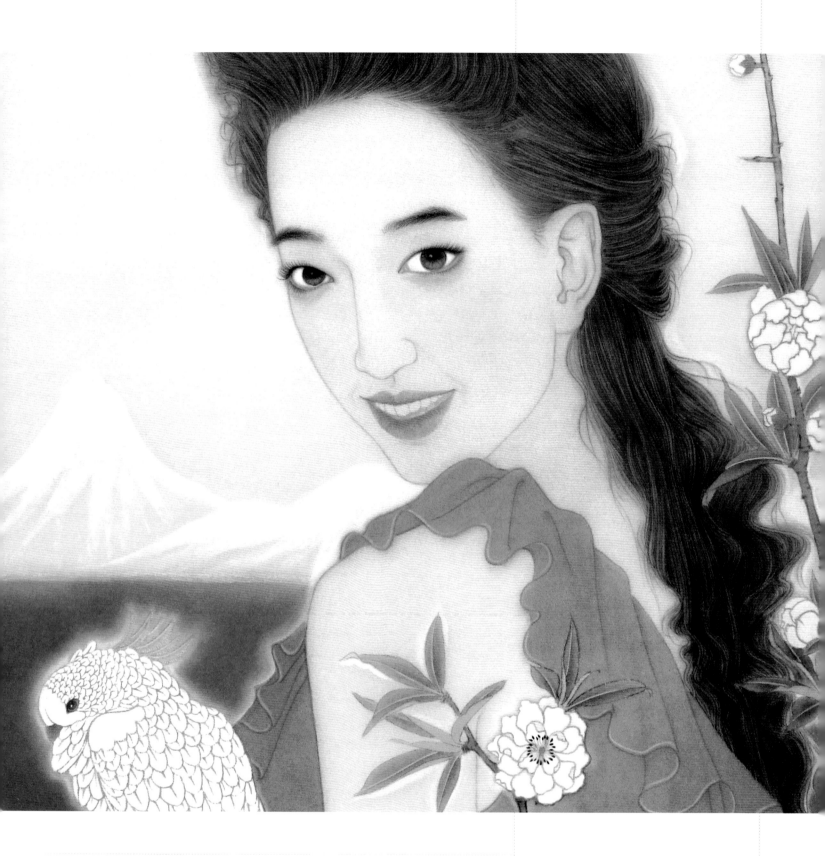

心海之三（局部）

　　絹一直是我青睞的畫材，工筆創作幾乎都是絹本的。絹是蠶絲所製，蛋白的天然成分使它具有晶瑩潤澤、溫清如玉般的質地，而且透明感更強，也更堅韌。絹上染色的效果和紙本有很大的差別，一般要裱在畫框上，後面要墊一層白紙，畫的時候隨時查看效果，不然托裱以後會發現容易染過頭，所以在用絹本畫時一定不要畫十分，畫個八九分即可。當然隨著現代工藝的發展，絹也出現了很多的種類，我們因材而用。

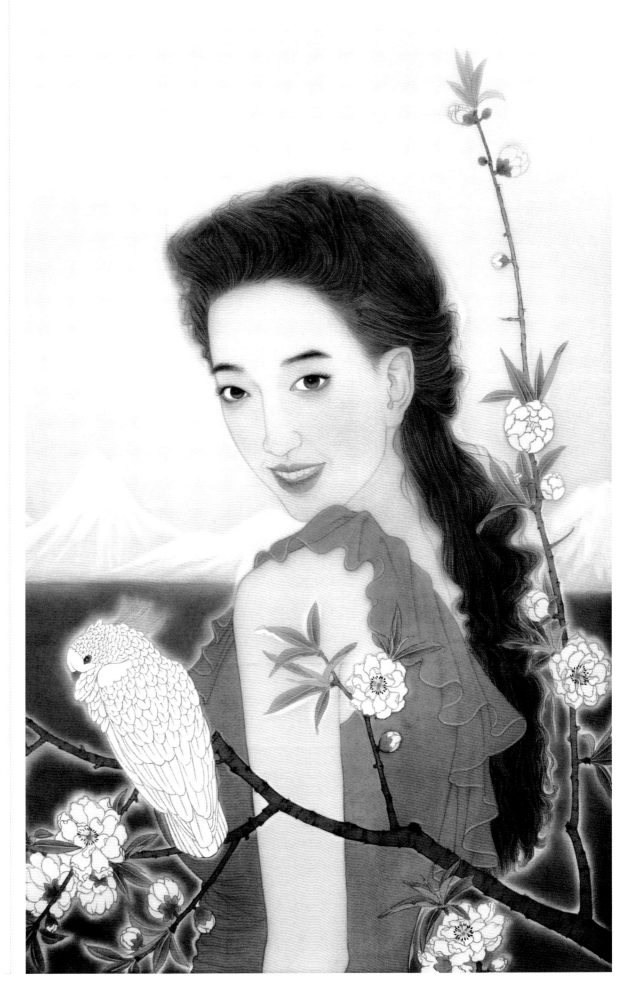

『心海之三』 80 cm×50 cm 絹本重彩 2013年

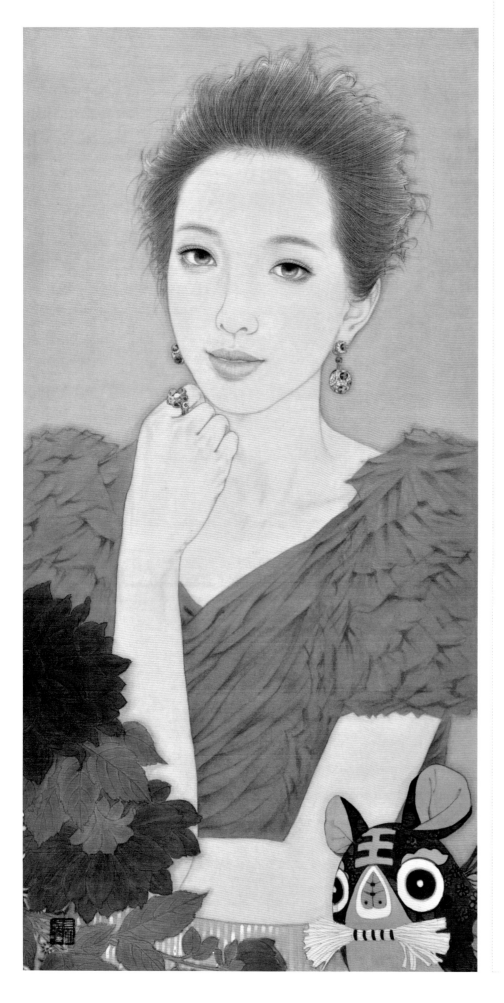

清尊素影之一 70cm×35cm 絹本重彩 2012年

（上接P33）旅法藝術家方世聰對此
解釋道：「心象，就是畫家內心感悟後
的形象，亦即藝術家心靈折射的圖像，
就是人們情感強化後產生的心跡。」他
以禪意解說三種境界：「寫實派用眼睛
畫貓，畫出它們的狀貌；寫意派用感覺
畫貓，畫出它們的味道；我用心畫貓，
畫出它的微笑。」在方世聰看來，中華
心象藝術，帶著人類的自性、民族的心
性和藝術家的個性出現在東方的黃土地
上，必然具有現代性。它既非純客觀的
模仿，也非純主觀的表現。它是意識與
無意識的集結，主體與客體交融的產
物，是個人對生活現實的情感強化與昇
華、藝術家之精神與靈魂的折射。他還
說：「現在人們不太在乎民族性，而更
強調現代性。其實現代性就是不提，做
為中國人，生活在現代，現代信息肯定
影響你，你畫的東西肯定是你喜歡的東
西，這些東西不停地影響你的修養、你
的視覺，所以，不論提不提，現代性都
存在，它不是問題。」因此，他指出，
心念、心象，肯定有當代的東西，更重
要的是還有傳統的東西。無論是東方傳
統還是西方傳統都是人類歷史積澱的結
果。（下轉P50）

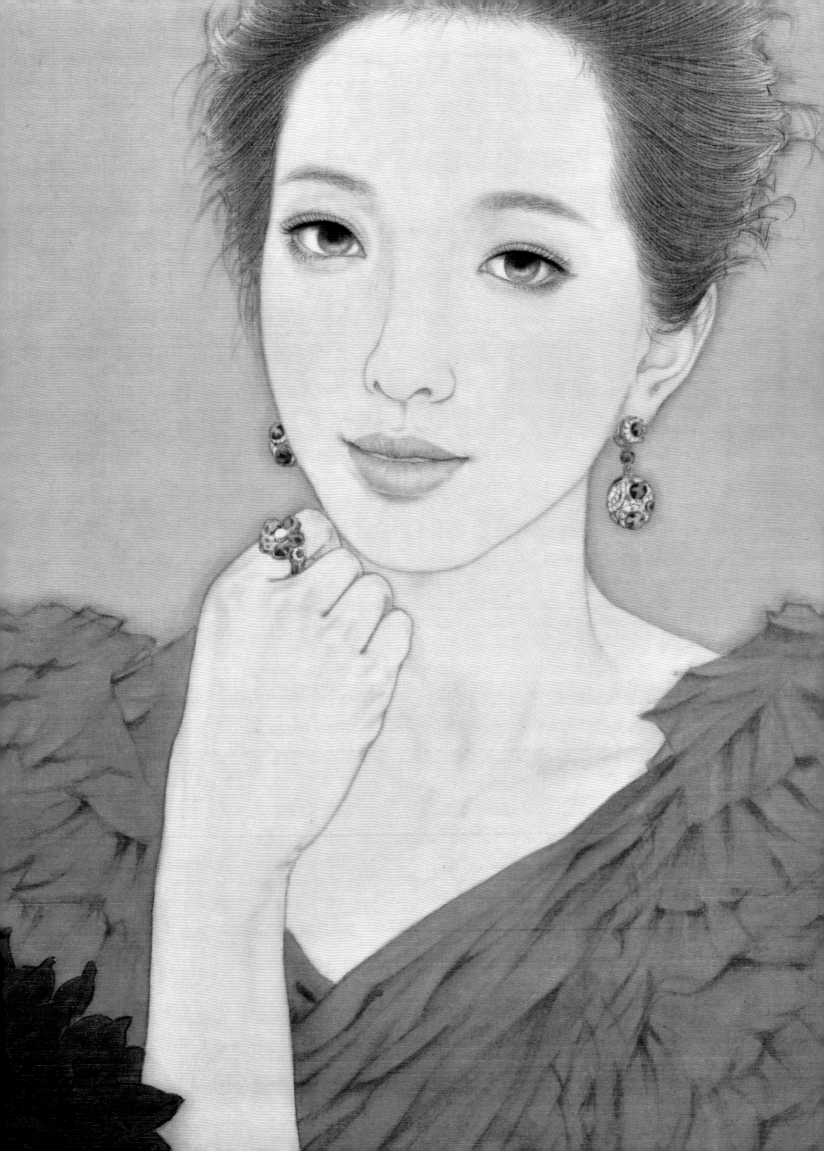

一幅畫不要用太多種顏色，各色雜陳會降低繪畫的品位與格調。冷暖對比要適
當，在我的繪畫經驗中，小幅作品一般用兩三種主色，其他顏色均可以做少量的點綴。
大幅作品則可以多用幾種顏色，但要注意色彩的漸進關係，合理利用同色系中的不同色
差調和畫面。

清尊素影之一（局部）

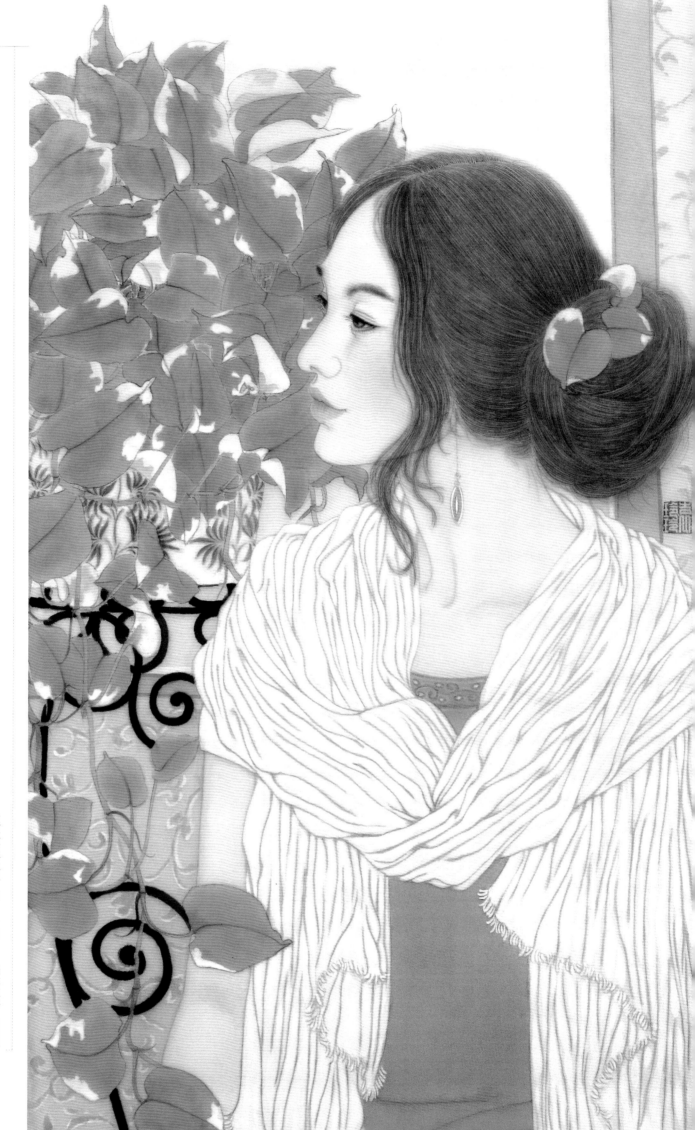

清尊素影之三　70 cm×35 cm　絹本重彩　2013年

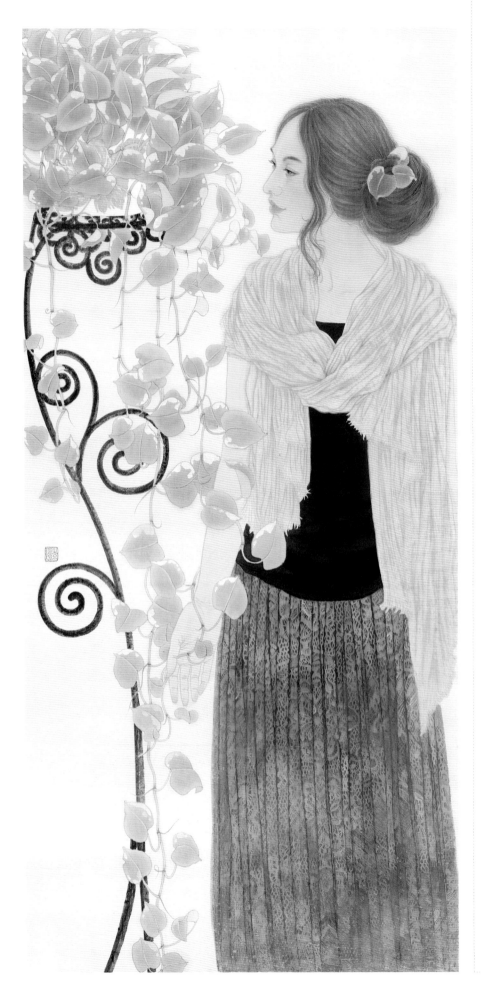

綠蘿　138 cm×68 cm　絹本重彩　2016年

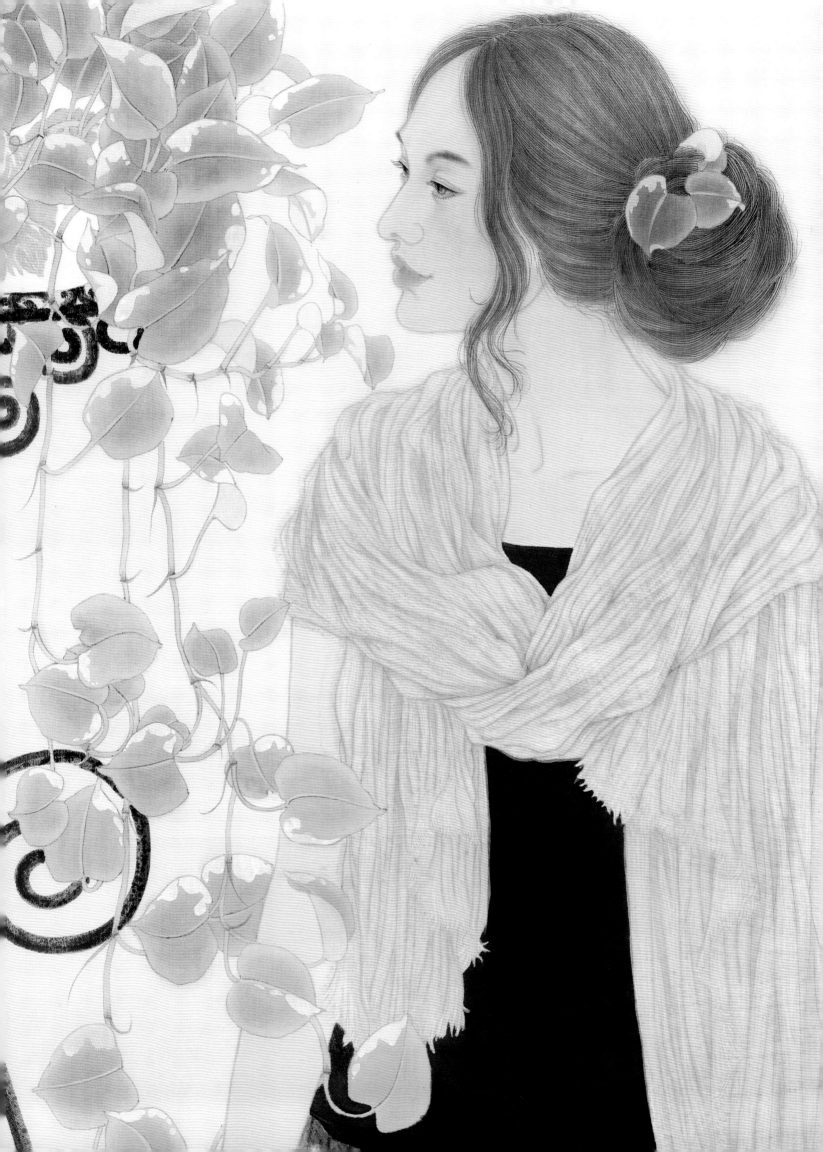

黑色一直是中國畫的主
調，它在色譜裡又是中性色，
所以黑色可以常用。古語有
「墨不礙色、色不礙墨」之
說。要做到這一點並不容易，
需要長期的實踐。

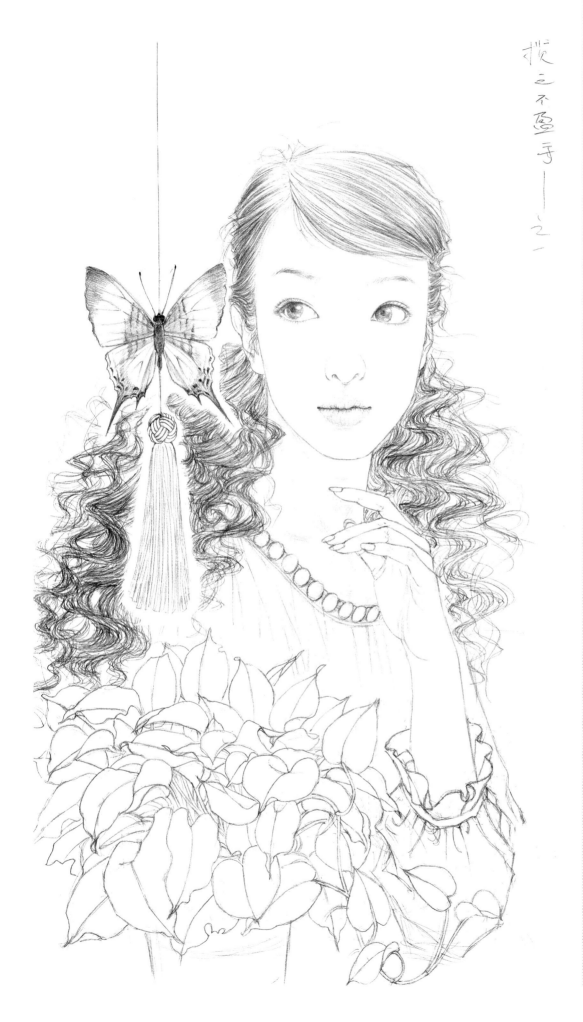

攬之不盈手－之二

←
清尊素影之二（素描稿）

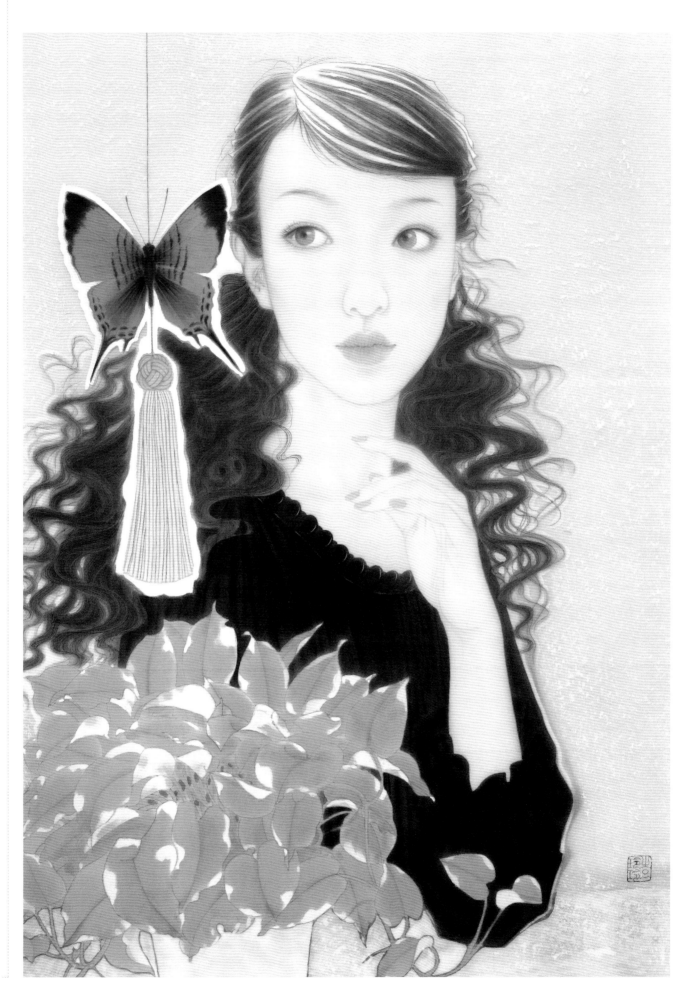

清尊素影之二　80 cm×50 cm　絹本重彩　2012年

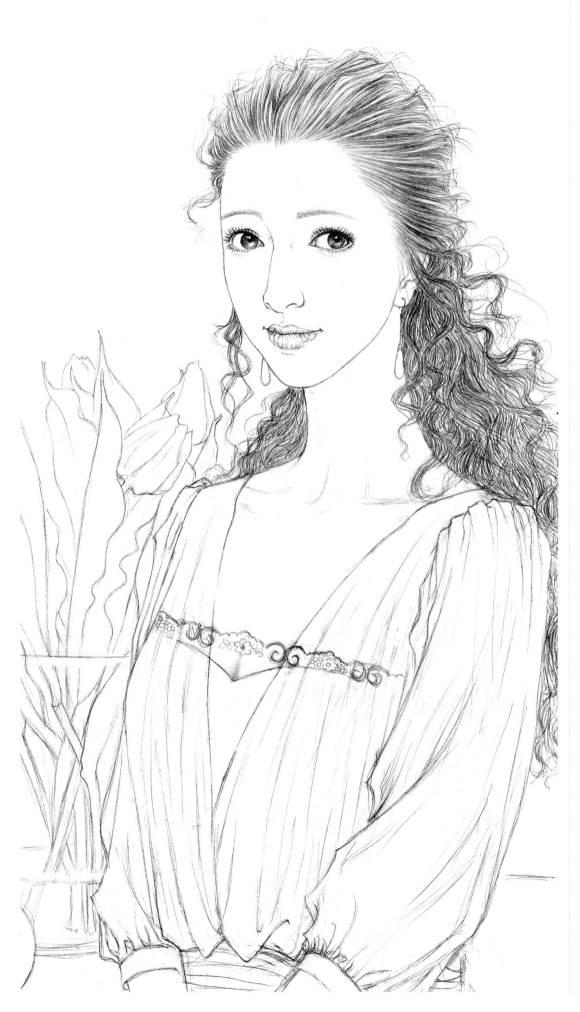

形、神、氣、質是人物
畫創作的核心理念，在塑造人
物形象時要注重眼神的刻畫，
創作時根據畫面的需要捕捉最
佳的眼神表達，或憂鬱，或調
皮，或溫婉，或犀利等等。

清尊素影之五（素描稿）

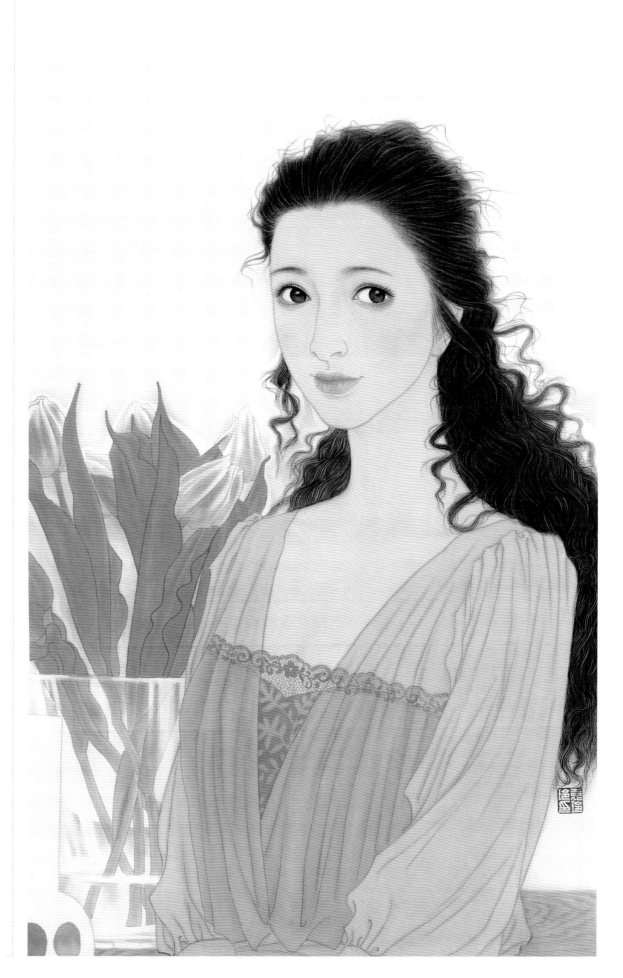

清尊素影之五　80 cm × 50 cm　絹本重彩　2013年

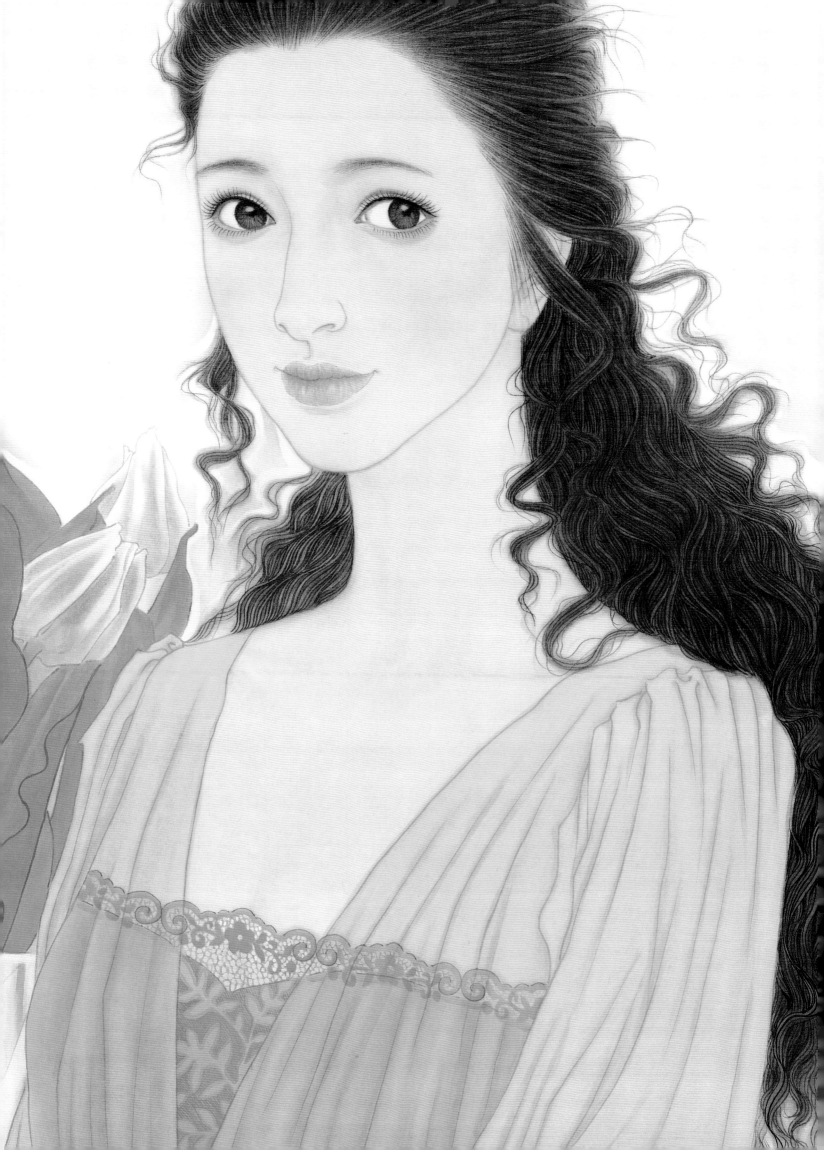

在平時的創作中我喜歡用白色，最直接的原因是我認為它最單純，最能表達直接而純粹的藝術感受，同時又包含著豐富而又極致的情感色彩。

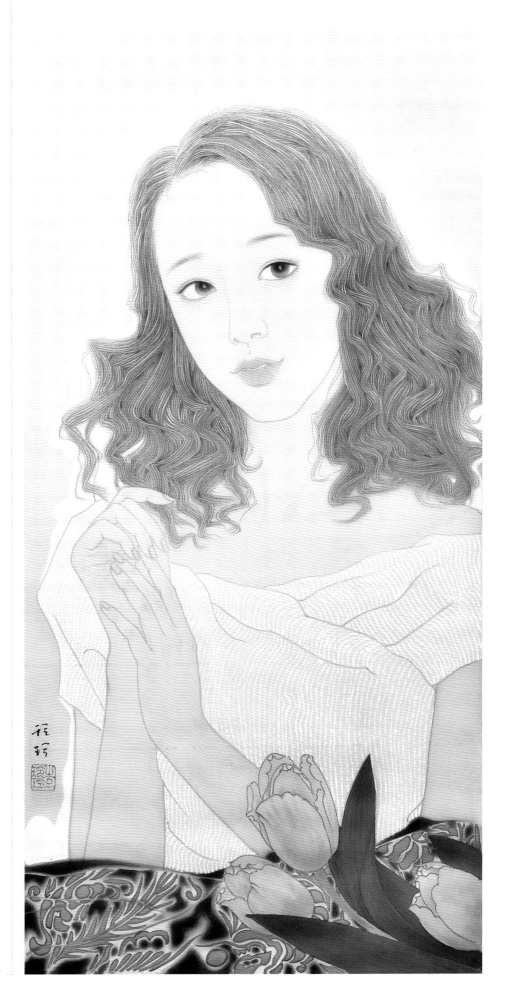

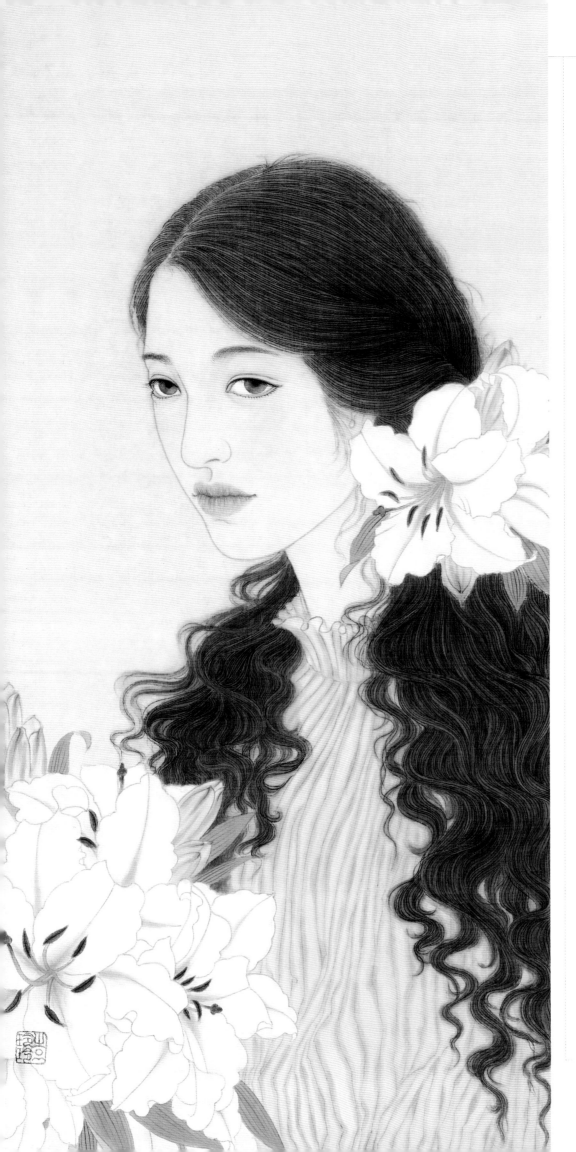

我喜歡表現各種各樣的髮型，它在塑造形象中起到很關鍵的作用，當然，每個人物形象都不是純粹的描摹，都會根據畫面的需要做適當的調整，大部分的頭髮都是隨形編織的。

清尊素影之四　70 cm × 35 cm　絹本重彩　2013年

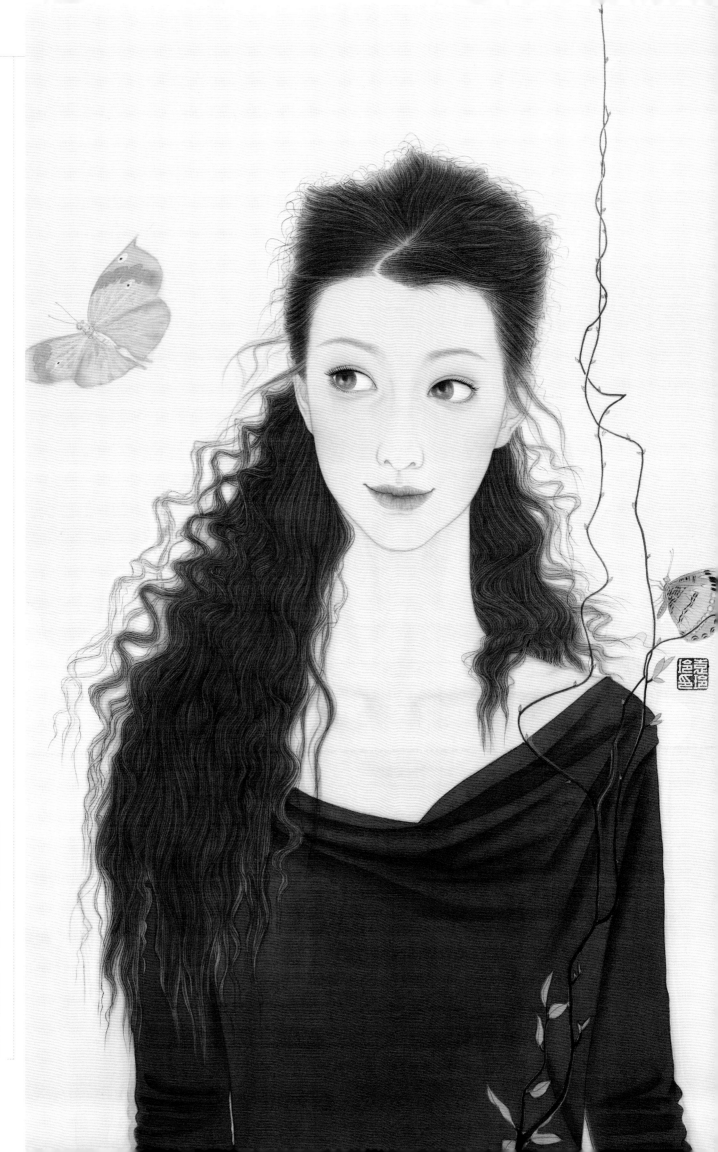

清尊素影之六　80 cm×50 cm　絹本重彩　2013年

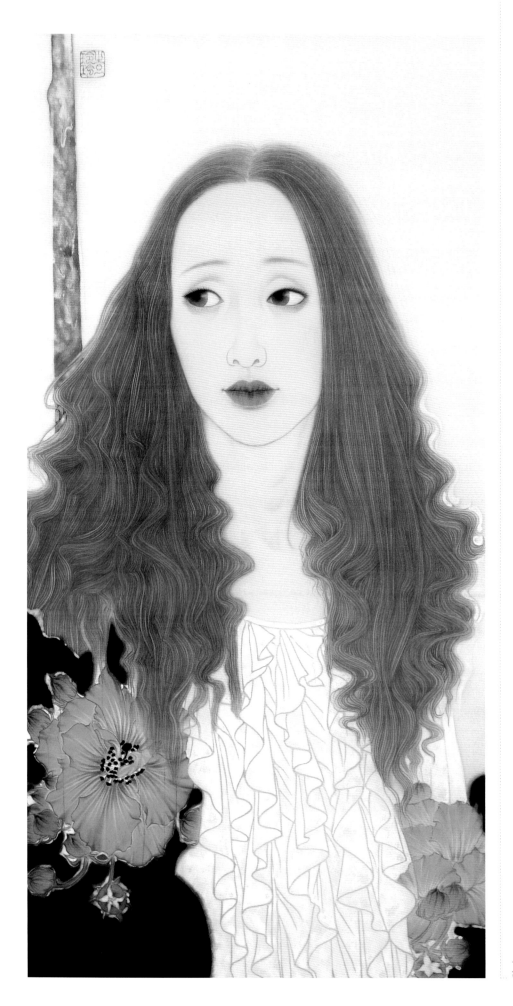

清尊素影之八　70 cm×35 cm　絹本重彩　2014年

（上接P36）
如果我們能夠體會到方世聰的藝術感悟，就不難理解正是如此不同的思維方式，當代工筆畫在形象與精神的呈現上，既非實寫也跳出了傳統中國畫介於似與不似的意象性，強調對於客體的直覺感應，對於幻想與錯覺的追索，對於大於視覺表象的精神主題的自我表現。工筆畫的這種現代性追求，更多的表現為對於幻覺與錯覺的捕獲，畫面往往以具象的面目出現，但表達的是非現實的視覺經驗與精神體驗。相對而言，工筆畫現代性中完全抽象性與表現性都相對較少，更多的是表現為寓寫實形象之內的抽象性和表現性。作品大都縮減了畫面縱深空間感的表達，平面化使抽象構成性的探索成為可能。抽象性與表現性的語言的植入，為畫面增添了富有意味的韻律感與節奏感。

我們在關注人文思想的活躍，中西文化的對照時，也不能不看到這樣一個事實：在當代美術發展過程中，工筆畫的發展多依賴畫家個體的實踐，缺少整體的理論關注和較高學術層面上的探討。當我們在閱讀當代理論批評時，我們所涉獵的中國傳統繪畫中，「筆墨」「文人畫」等問題幾乎是理論家關注的全部，在歷次熱鬧非凡的論爭中，均不見「工筆繪畫」話題的影子。
（下轉P60）

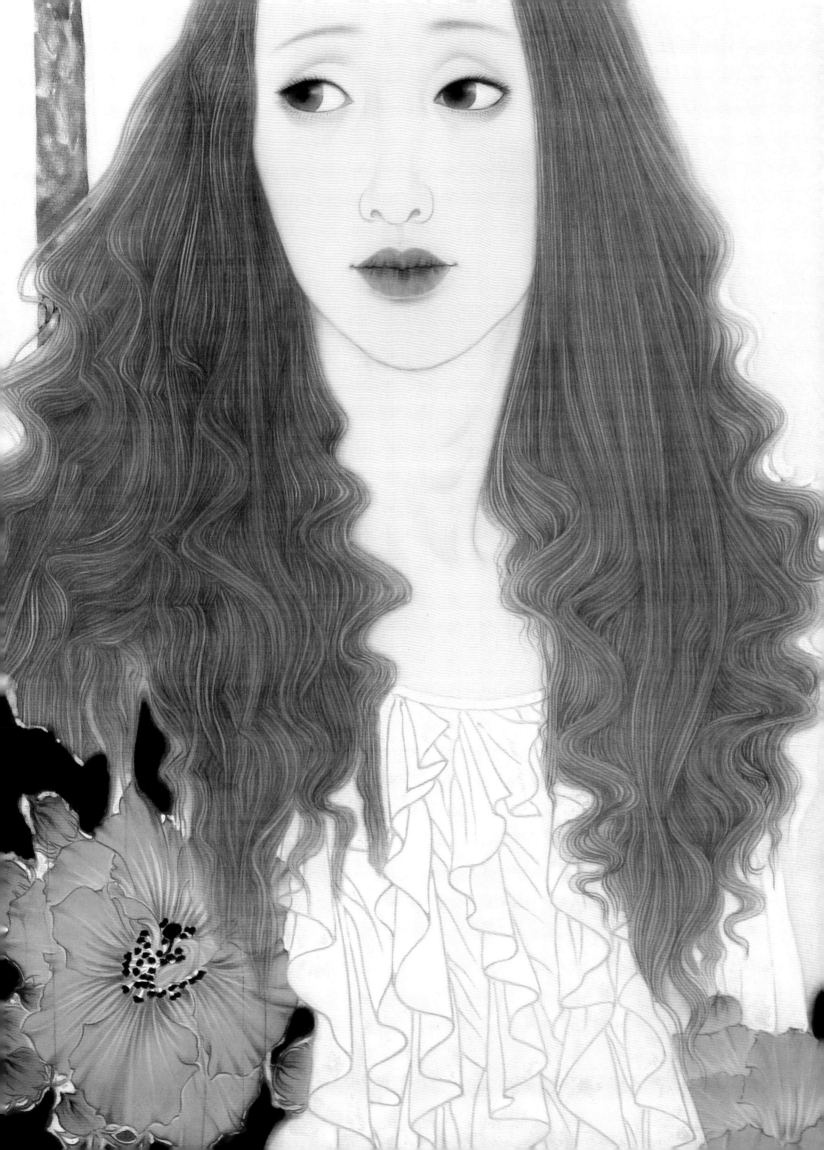

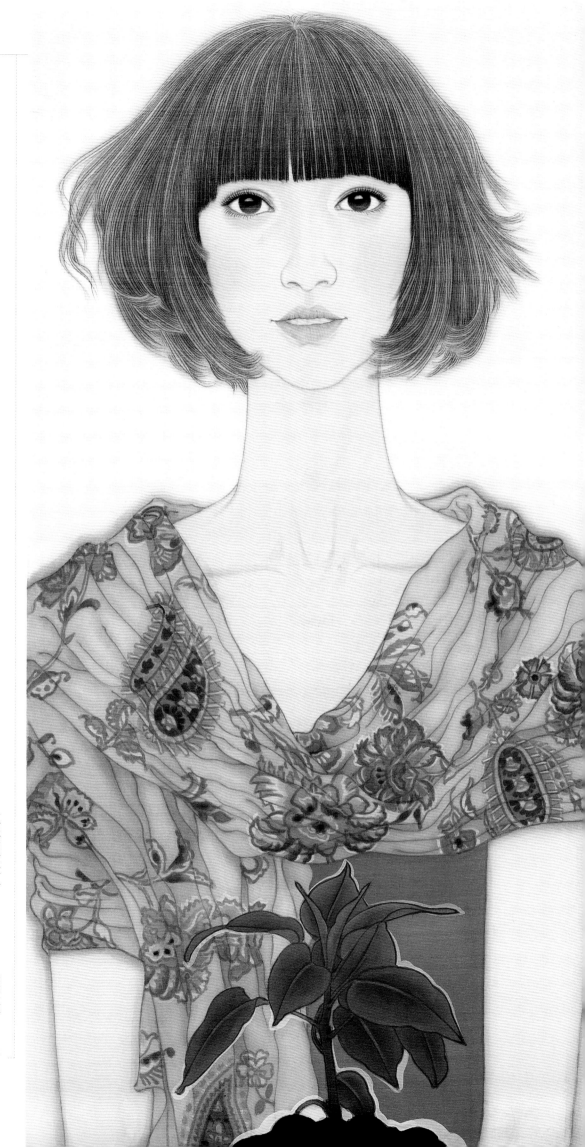

清尊素影之十一　70 cm×35 cm　絹本重彩　2015年

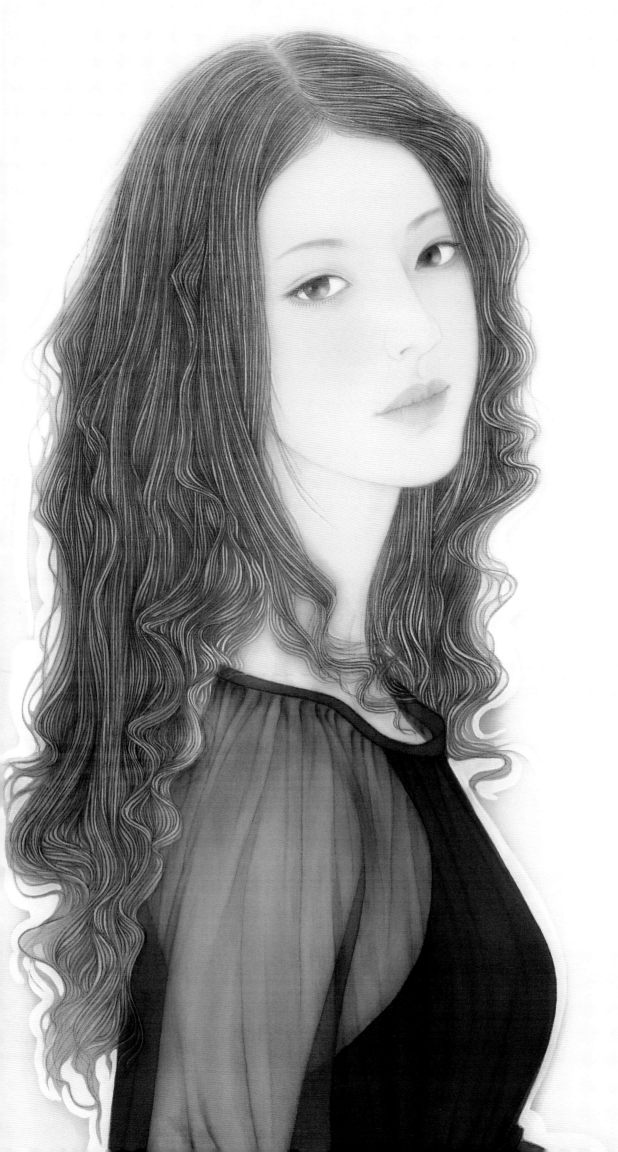

衣服透明質感的表現早在北齊時期楊子華的《北齊校書圖》中就已經出現過，唐代更是風靡一時。這幅畫裡畫了黑色的薄紗質感，技巧並不難，首先是畫好薄紗裡面女孩的手臂，然後在此基礎上染黑色的薄紗，衣服的褶子是關鍵，有些地方需要多染幾遍，有些地方需要放鬆少染幾遍，一層層地逐漸凸顯出薄紗的質地來。

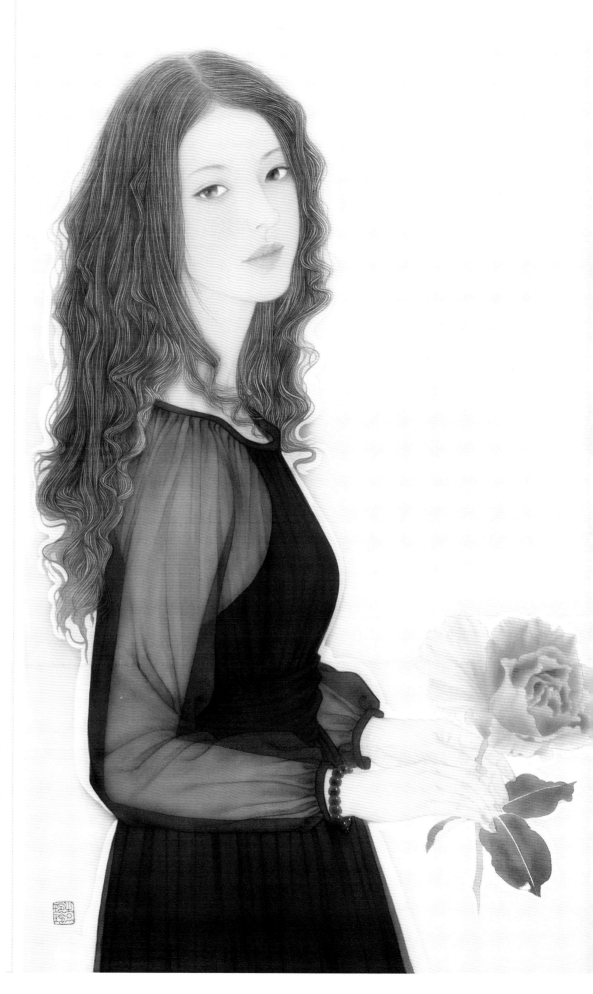

清尊素影之一　81cm×51cm　絹本重彩　2015年

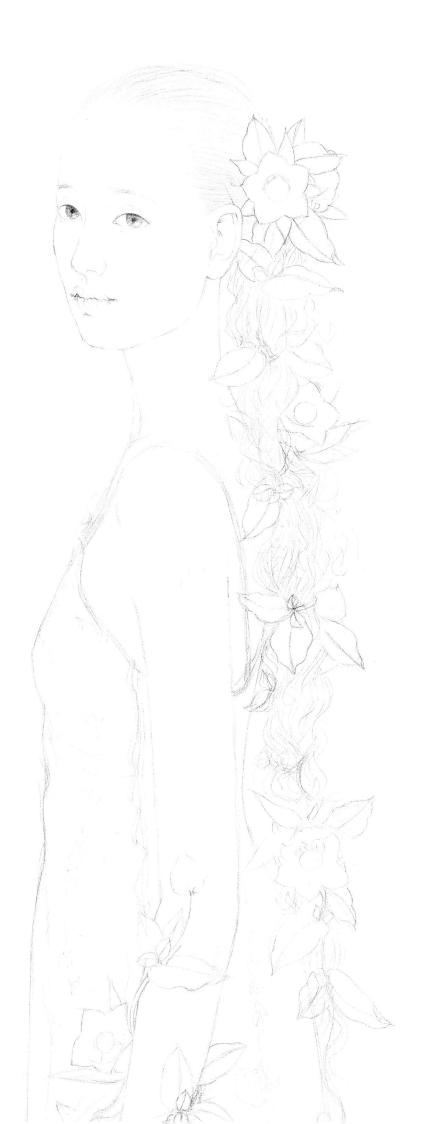

畫面氣息的把握實際就是畫家自身氣質的體現。一個陽光明媚的人畫不出陰鬱沉悶的畫面氣息；一個心胸廣闊的人，畫面格局自會大氣磅礴，畫如其人是有一定道理的。畫是心跡，是心象，是藝術技巧、感覺、學養的綜合考量。

清尊素影之十二　80 cm×50 cm　絹本重彩　2015年

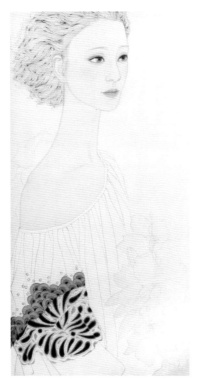
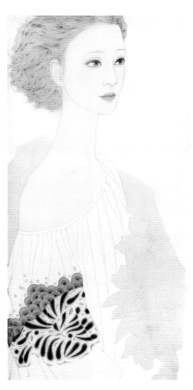

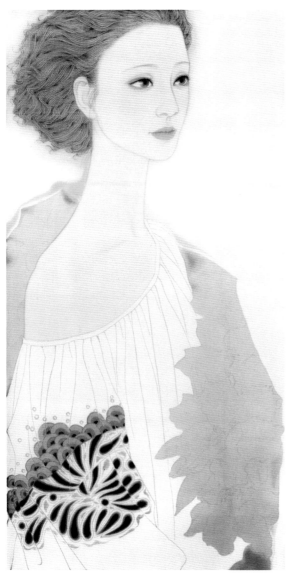
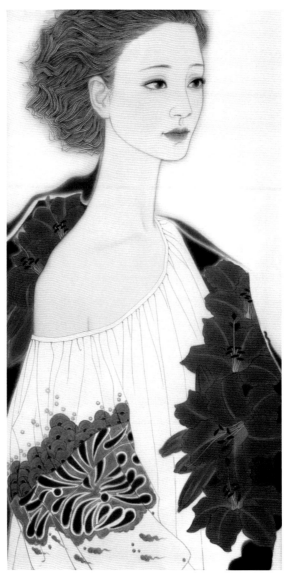

作畫步驟

線性素描的稿子畫好以後，就可以用墨線勾出來，墨色要根據人物不同的部位和質地，顏色等有所區別。我畫的線性素描稿比較隨意，不會把所有的細節部分都交代得非常清楚，不完整的細節，往往會給畫線描的過程有更大的自由發揮的空間，比如頭髮的塑造，在素描稿中只大致地分出組就可以了，在線描的塑造過程中可以根據大致的分組情況而進行細節的深入描寫，我把這種過程稱為繪畫的再創造，避免因為細節的描摹而失去造形的第一感覺。這樣勾出來的形象更生動更有趣味性。

線描畫完以後，先染你設想好的墨色較多的地方，先刻畫人物的面部和頭髮，其中要注意的一點就是墨色要由淺到深一遍遍地刻畫，不能一遍兩遍就想畫完。

在頭部的細節渲染中，我會根據人物形象的特點和氣質而在創作過程中加入更多的主觀因素，比如在染頭髮的時候我只在頭髮的轉折處和分組處點一些稍濃的墨點，在畫面中呈現一種自然而又非自然的蓬鬆狀態，這些點的處理沒有固定的程序，只是根據畫面的需要來處理。面部的刻畫自然五官是重中之重，眼睛的

刻畫需要有耐心，結合人的眼睛的生理結構仔細地渲染。皮膚的墨線可以用顏色（可根據自己的用色習慣來調和色彩）稍微做些渲染更為生動。

　　用簡單的墨色和皮膚色染過五官後，就可以調膚色進行罩染。膚色我會根據畫面的需要做些主觀處理，每幅畫都會有細微的差別，主要是透過色彩的比例不同來實現。在這幅作品中膚色主要用朱砂加藤黃，朱砂是石色，所以用時一定要特別的淡，只要有一點微微的紅就可以了，稍微點一點藤黃中和一下朱砂的火氣。罩染膚色的同時可以進行染衣服，在此幅作品中，我以白色為主調，基本不做線條的渲染，而是採取留線掏染的方法，反復幾遍白色勻潤即可。衣袖上的圖案也比較隨意，結合自己的性情隨手勾塗，使畫面單調的線條和色彩顯得靈動隨意而活潑。這也恰切地暗合了工筆畫中寫意性的特點，在不斷的調整中產生更自由的創造空間。

　　接下來刻畫做為背景出現的百合花，由於畫面的需要，百合是隨著人物形象外形而作斷開環繞式的裝點，其狀態摒除了自然生長的常態而且依據構圖的需要加以主觀的拿捏。先以淡墨平塗幾遍做為底色，同時頭髮也是如此，簡淡的墨色使畫面看起來平和而溫潤，無需把頭髮畫得很黑也同樣顯示其惟妙惟肖的層次感。墨色染足以後調赭褐色再罩染幾遍，合適與否全賴繪畫感覺的把握。髮髻邊緣的處理虛染出赭褐色來，以增加畫面的韻味。

　　百合的渲染以朱磦色為主色，因有墨色打底，朱磦色會呈現穩重滋潤的傾向而不會太過鮮艷。花朵的形狀除線條以外，還要依靠染色來表現其生命姿態，所以在反復渲染中慢慢地填充花朵的顏色，使其飽滿雅致，生機盎然，再以白粉勾筋，更添其生意。以重墨襯托百合，在黑白灰的分布上更顯其韻律感！為增加頭髮層次感，在染好的頭髮上用淡白粉複勾髮絲，可以使畫面多一個不一樣的層次，這時的整體畫面已經基本完成。

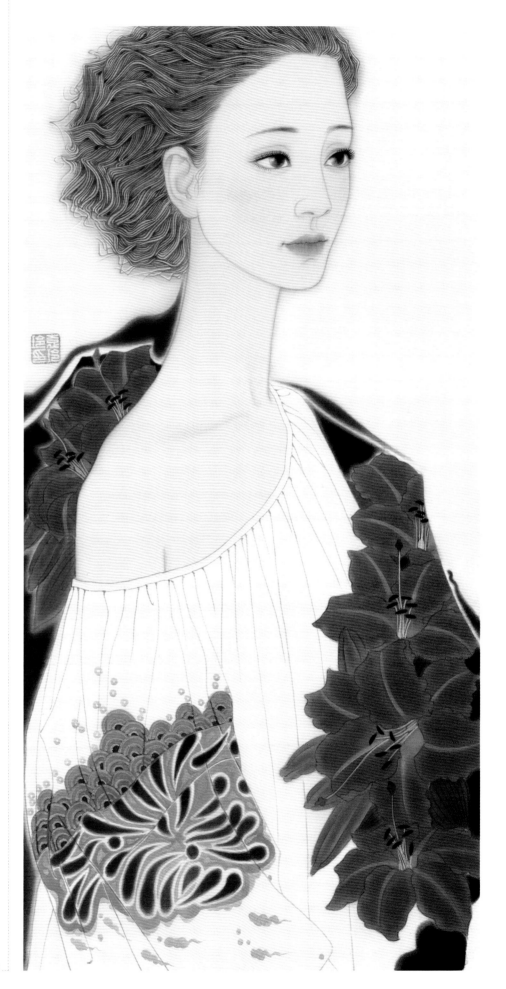

清尊素影之十三　70 cm×35 cm　絹本重彩　2015 年

（上接P50）對於中國最為古老「以色為尚」的民族古老文化遺產「工筆畫」，理論批評家所給予的關注明顯是涉足較少的領域，這並不是說理論家在認識上存在問題，而是這個畫種自身的獨特性所造成的現實，工筆畫在創作過程中所需要的時間的積累性與製作技巧的繁瑣性上，使畫家忙於創作，關起門來自得其樂地埋頭苦幹，無論是痛抑或是樂，都在默默的潛心耕耘中消解著吶喊的衝動。而工筆繪畫相對水墨畫來說，其繁瑣的作畫步驟和程序又很少能讓理論家們有足夠的時間得以窺其全貌，這無疑也是理論關注相對薄弱帶給工筆繪畫這一特殊畫種的全面認知上的缺失，這就使人們對於工筆畫存在著諸多理論上和技法、技巧特殊性認知的偏差，從而導致世人對於歷史的認知和當代批評的介入處於模糊狀態，對於歷史話語的片面性沒有足夠的反思，甚至是斷章取義地摧殘著工筆畫現實理論的深度思考，人云亦云地認為工筆畫就是「格調不高」、「工謹」、「匠氣」的代名詞。做為工筆畫研究的實踐者有誰不想為工筆畫的如此情景振臂高呼，以正視聽呢？

三、工筆畫的當代表達

在現代化轉型中，中國當代的藝術實踐不是「國畫」或「水墨」的概念所能概括全面的。它既不是中國文化身份的一種表徵，也不是傳統文化的簡單延續，無論觀念或形態都應在當代社會中得到拓展，體現當代性。當代藝術應該反映當代人的生活、思想和情感，應該合乎世界進步潮流與時代精神。沒有地域性，就沒有民族特色，就沒有多樣化。我們將當代藝術放在人文關懷的語境中來探討，強調美術在當代文化中的獨特作用和意義是我們目前所要探尋的目標。

今日的中國是日漸強大的中國，在思想意識自由開放的社會，藝術放映出來的也應是中華民族日益強盛的積極、昂揚的面貌，工筆畫尤其能全面地反映這種精神面貌。工筆畫是中華民族的優秀傳統文化，歷經數千年的發展以強大的生命力綿延至今，無論是傳統造形式化的高度發達，還是20世紀後的文化融合與借鑑，無論是色彩體系的傳統承續還是現代拓展，都具有強大的開放性和吸納性。在當今各類藝術並舉的時代，它可以揉合各個畫種有益的因素，經過精致的技巧，縝密的構思，繁複的錘鍊，溫潤圓融的筆墨來呈現，使廣大藝術受眾可以直接而簡易地進入藝術的主題，解讀繪畫作品帶給人的那份心靈的享受與感動。工筆畫不需要多麼深刻的哲理思想，它與我們的日常生活是如此的息息相關。痛心疾首的揭露和批判從來在工筆畫上找不到狂飆的印記，更多的是一種和雅、溫潤、緩緩流淌的氣息。畫工筆畫就像品

（下轉P66）

清尊素影之十三（局部）

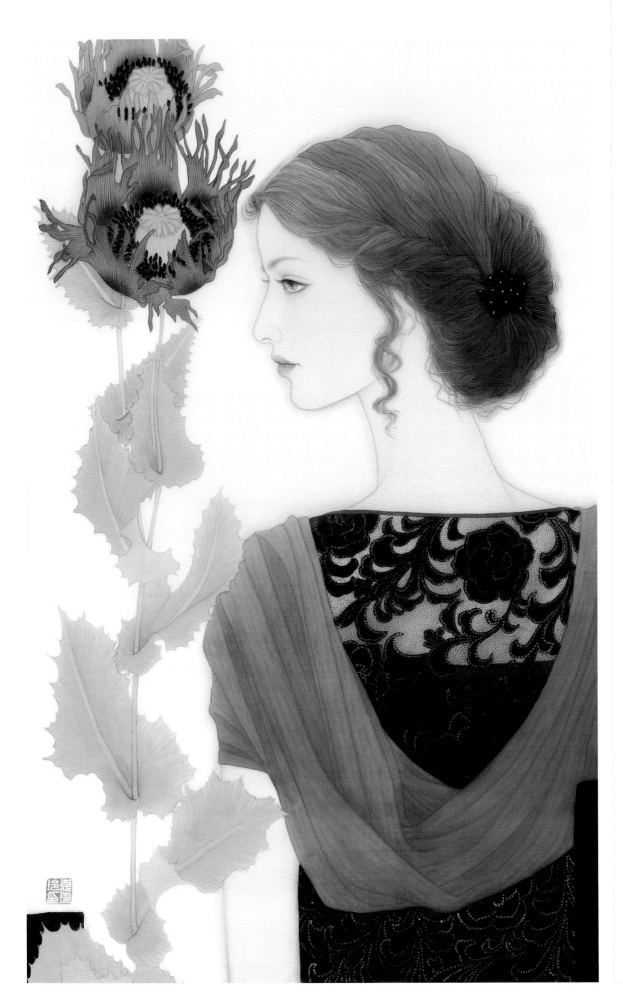

清尊素影之二十四　80 cm×50 cm　絹本重彩　2015年

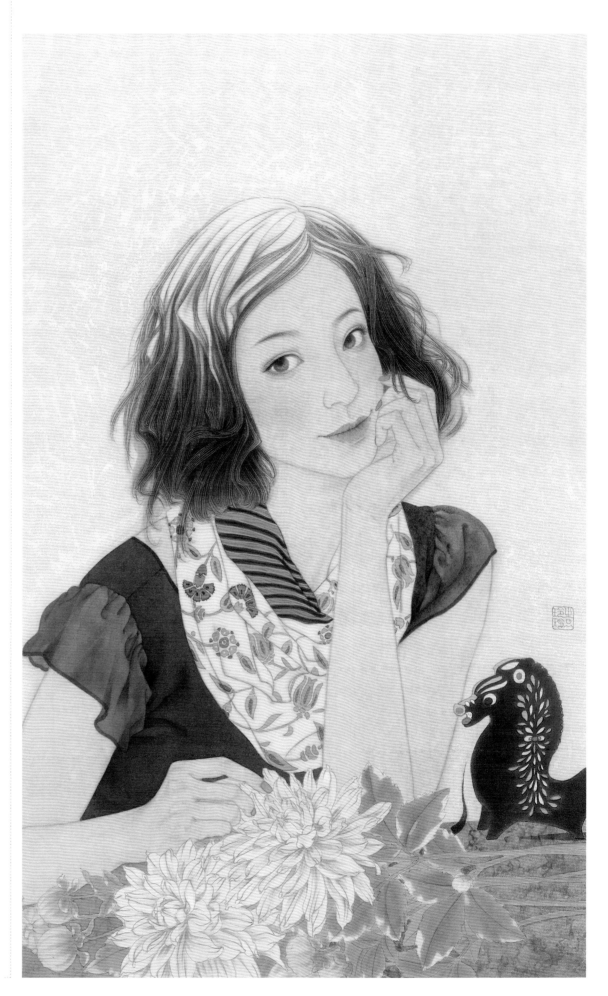

清尊素影之七　80 cm×50 cm　絹本重彩　2013年

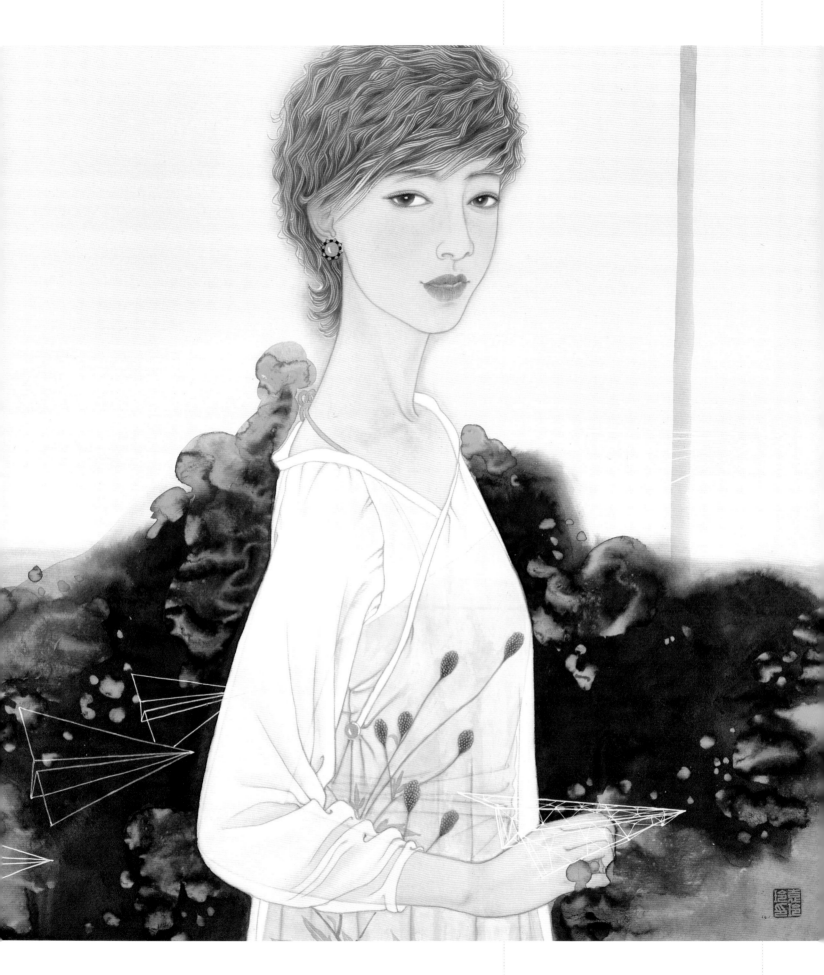

↑清尊素影之二十　68 cm×68 cm　絹本重彩　2017年

在我很多的畫面裡，經常會把花和人物結合在一起，也許是女性畫家的特質使然，愛花、愛草、愛生活，愛用花的美感襯托女性的嬌艷、溫婉、清麗、柔美，似乎所有形容花的美好的詞彙都可以用來形容女性。但在我的畫面中不僅僅是這一種聯想和思考，更重要的是建立畫面藝術的結構性語言，延展出更深的創作理念。

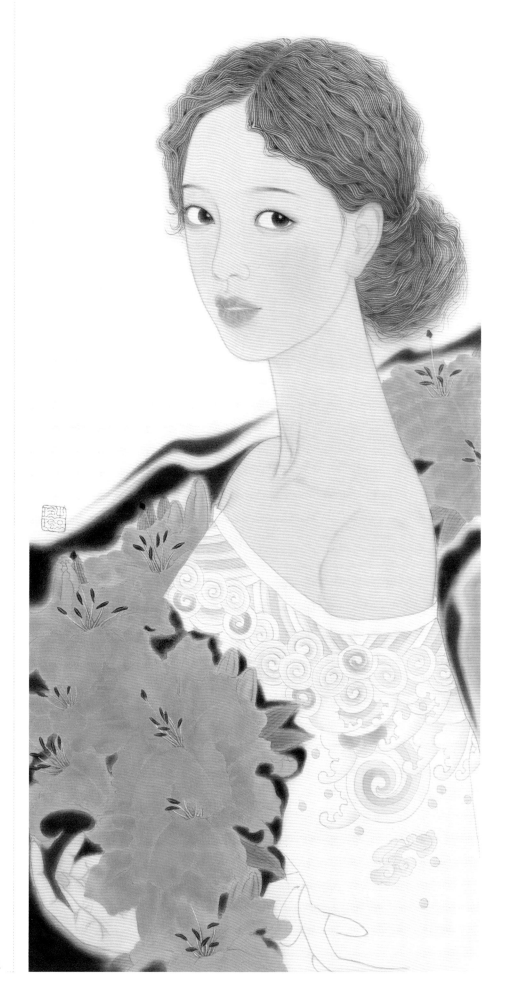

→
清尊素影之十八　80 cm×50 cm　絹本重彩　2016年

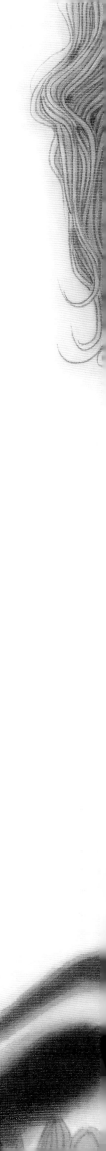

（上接P60）

嘗甘醇香濃的美酒，一隻精致的高腳酒杯，晶瑩的冰塊在
琥珀色的酒液中緩緩晃動，你看著冰塊慢慢地融化，輕輕
品上一小口，讓酒的濃香微微刺激著舌尖，不用急急地吞
下，讓身心在微醺中放鬆……耳邊縈繞著舒緩的音樂，讓
筆線從指尖慢慢滑過，讓色彩氣定神閑地渲淡意境，在自
我陶醉中達到理想的境界……這樣的心態就是工筆畫的心
態，極致的精致和優雅，精美的畫面和意境，引領著人們
美的視覺和感覺，在緩緩的欣賞中淨化心靈。由此可見劇
烈的變革並不太適合工筆繪畫的形式，因其創作一幅作品
的時間週期較長，花費的精力和物力也較多，即使是劇烈
的變革，也基本上是在其本體內部發展和演變，而不會像
水墨畫或其他畫種一樣可以猛烈地激盪在外在形式上。讀
圖時代的到來是當代視覺偏好的結果，人們越來越迷戀於
對物象的視覺效果的直接解讀，這也是藝術發展到消費文
明時代對於消費文化的直接而裸露的坦誠告白。而工筆繪
畫的微觀性、精致性、坦誠性恰恰符合這個時代的心聲，
誠然這裡也包含著藝術家做為人之生存經驗的一種哲學方
式的思考和表達。

信息文明的影響使人們的視覺因強大的網絡信息傳
播體系而變得更加挑剔。現代信息的快捷，不斷豐富擴展
著人們的視野。面對藝術品，精神情感需要視覺圖像擺脫
慣常的模式才能強烈地刺激人們的視覺神經，進而才能讓
人們產生深層的心靈共振與同感。這裡我們不得不提一
下，在工筆畫發展中，當代工筆畫是在傳統觀念的變通轉
換之上與當代審美圖式相結合的當代表現方式與表現思路
和表現技巧。它在觀念上改變了以往畫家慣常的思維方
式，在做跡造象中完成當代情感表達。人類的繪畫源於跡
象的表現，跡象成為一種承載文明的視覺載體，中國畫同
樣運用筆墨色彩的跡象來傳遞情感，延續精神，並形成了
程式化的跡象表達。但是這種單一的跡象表現在新的時代
環境下已經不能滿足人們多元化的視覺需要，如果說傳統
工筆人物畫是筆墨線性為主體的平面跡象表達，那麼當代
工筆畫則是運用綜合媒介技術產生的跡象主體化來表現新
時代的視覺觀，把對當代人的思考做為創作的主題。我們
只要對繪畫史略有研究就會發現，歷史上，繪畫藝術基本
上是統治階層的附屬品，主要是為統治階層服務的，並不
是做為一種藝術追求單獨存在。至中華人民共和國建立之
初，中國的繪畫藝術也是在政治功用的目的中有限地發展
著，直到20世紀80年代改革開放後藝術才真正脫離了政治
的束縛，還原了藝術的本體，繪畫藝術大發展的春天才真

（下轉P69）

清尊素影之十八（局部）

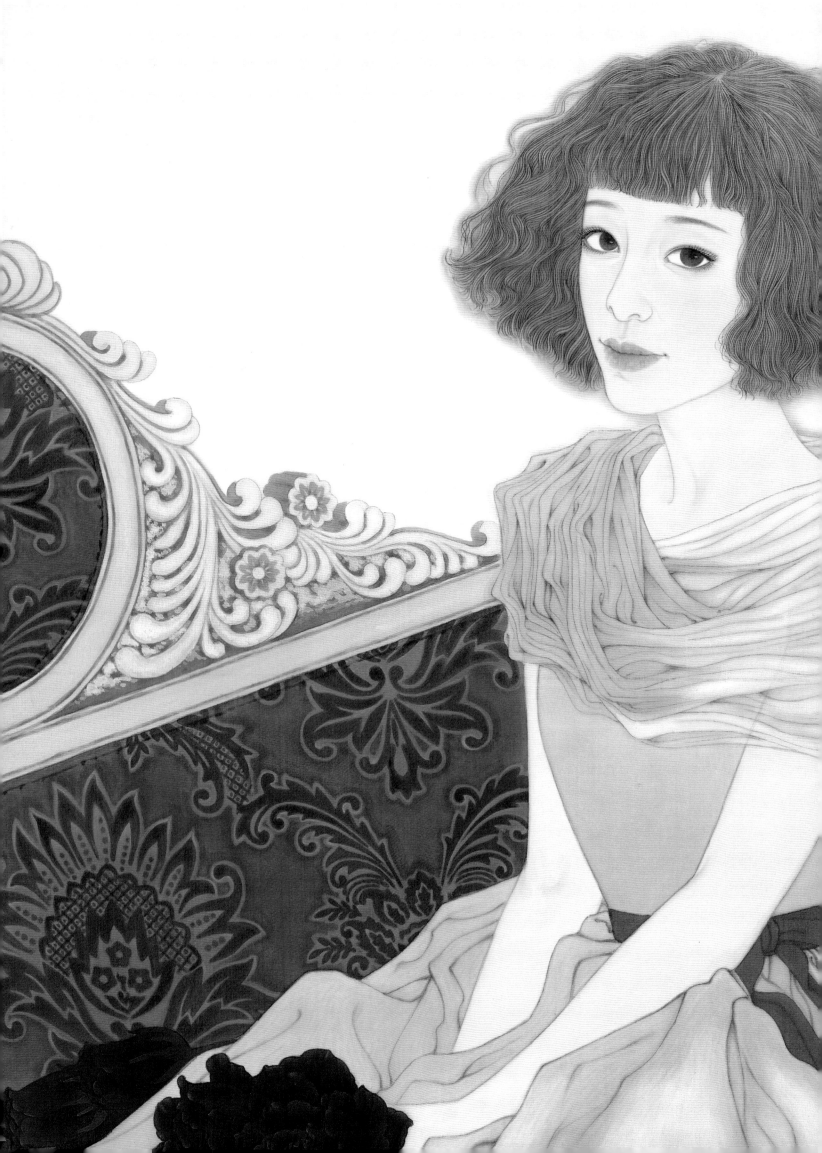

（上接P66）

正開始了，藝術家個體的追求與探索不再受各種各樣的約束，藝術思想可以自由地飛翔，從而藝術作品的面貌開始出現了巨大的變化，不僅在視覺心理上拉近了作品與觀眾的距離，甚至實現了作品人物與現實角色的互換。這種滲透性的情感傳遞得益於跡象主體化的呈現，當代文化的多義性正被點點滴滴地書寫在工筆圖像中而且反映得極為充沛而鮮活。

誠然，藝術作品無論是怎樣的思考，都伴隨著人的情感衝動、價值判斷與審美理想。《易傳·系辭》中有云「立象以盡意」給我們以鮮明的啟示，當人們的語言形式無法承擔意蘊的重荷時，「象」是可以組成給予無限解說的有限圖像的有效方式，它也由此成為一種表達意蘊的較為理想的形式。正是在這種心理背景中，人們逐漸意識到「象」的視覺形式衍生而成的「繪畫」具有表達意蘊的巨大潛能，從而不斷地往其中傾注自己的精神。審美意象的創生，是藝術家藝術創造的起始，藝術構思的火種，也是藝術的核心和靈魂。意象與審美相聯繫，在大千世界的紛紜景象中，有某個事物引發你的興趣、在高度投入與靜心的審美觀照中，我與對象循環往復地交流、共鳴，我被物化，物被我畫，在審美感興中物我融合，生成胸中「意象」，從而使繪畫擁有了更為直接、有效地接入現實生活與藝術的通道。這也是古人在繪畫的發軔時期所給予今日的我們深入思考的文化本體。

當代視覺文化和以往相比已發生了結構性的變化，而工筆畫正是憑藉精微而深刻的繪畫形式向人們傳達著最鮮明的當下感覺。工筆畫的圖像描繪以真切的現實感受為基礎，以其前所未有的開放姿態，關注生活的方方面面；以其精致入微的描繪技巧，刻畫栩栩如生的現實關懷。無論是現實性的直面訴說，還是表現性的熱情抒發，抑或是哲思式的深入闡釋……它以「人」為主題，透過人的情感，物化與心靈認知的圖像，關注著社會的發展和文化的思考，提升著人們的審美，引導著人們的情感，透析著社會的方方面面。

正如藝術理論家牛克誠所說：「一個豐富、充沛的現實世界，而今正被工筆畫這樣精微寫實的藝術形式去表現、去言說，使繪畫擁有了更為直接、有效接入現實的通道……工筆畫正是以這種姿態介入當代文化的價值中心，以其精致的態度、禮制的精神、嚴謹的工作等，表現出對於人類文明的高度尊重，綻放其具有永恒價值的理性與道德美感。」（下轉P78）

清尊素影之二十一　70 cm×70 cm　絹本重彩　2017年

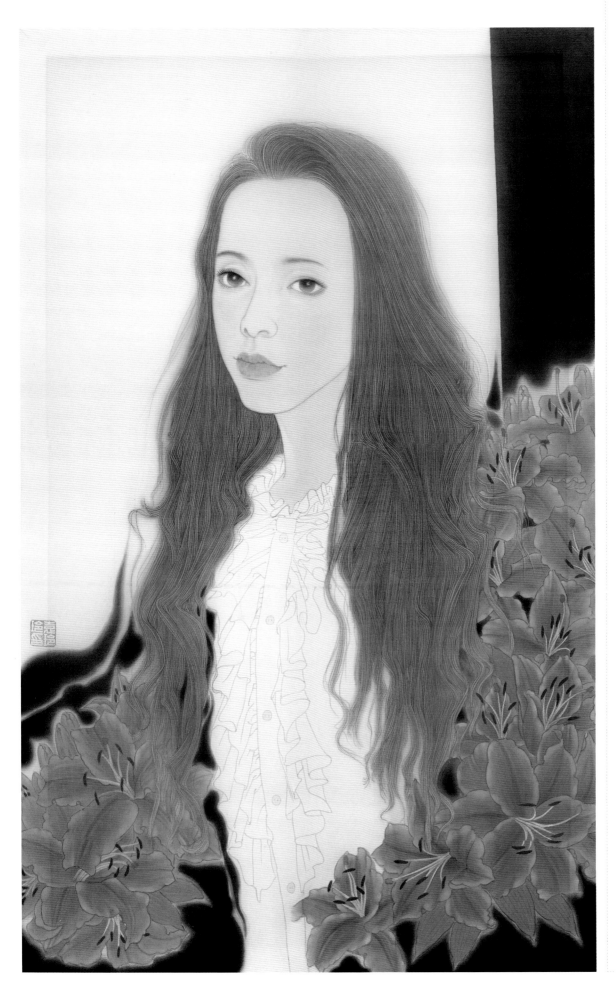

清尊素影之十六　80 cm×50 cm　絹本重彩　2016年

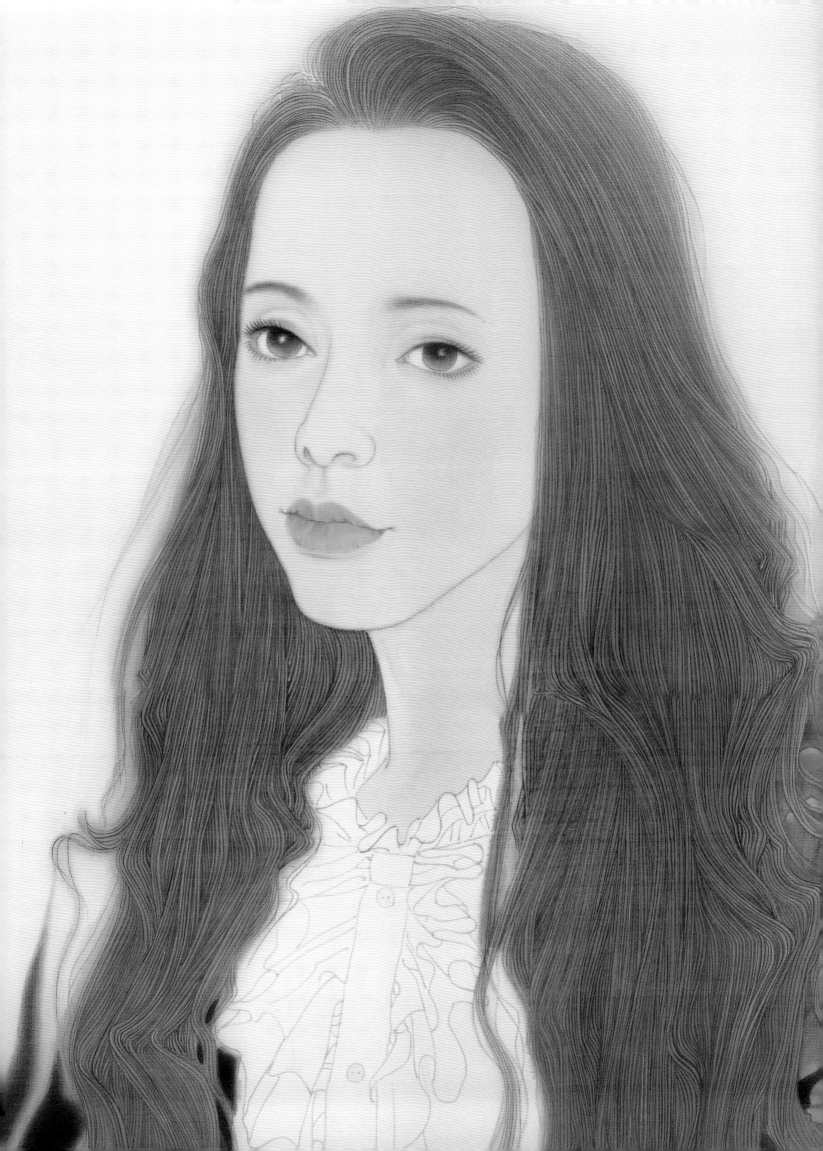

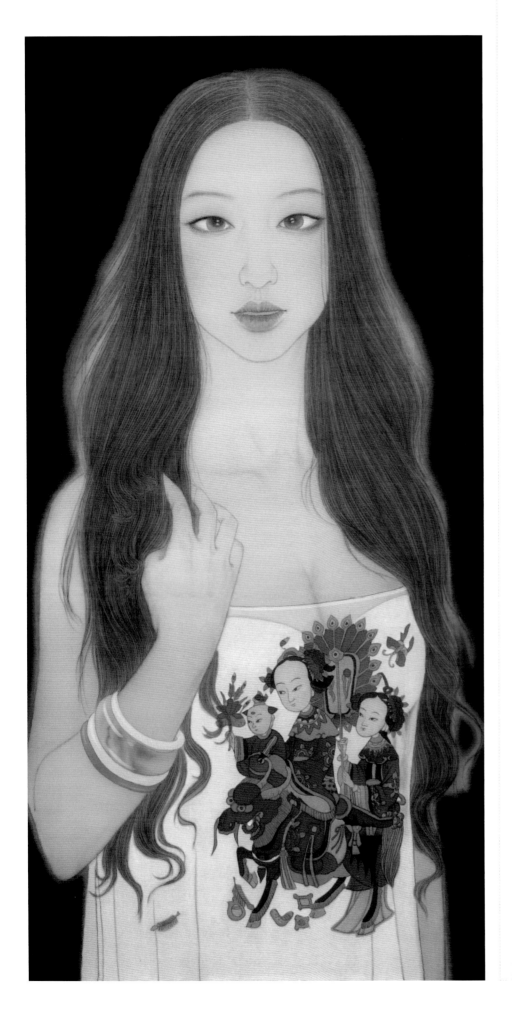

《遊觀·自在》系列的創作來源於博士學習中對中國傳統文化與當代社會情境的一種思考，現代社會的高速發展使人容易迷失與迷茫，特別是青年一代，對於自身的思索和文化的考量與上一代人有著巨大的差異性，在繁忙的快節奏的生活工作壓力下，偶爾悠遊身心、反觀自我、強調個體的存在，思考傳統文化的價值是年青一代普遍的心理狀態，由此產生了這一系列的創作思路。

遊觀·自在· 70 cm×35 cm 絹本重彩 2014年

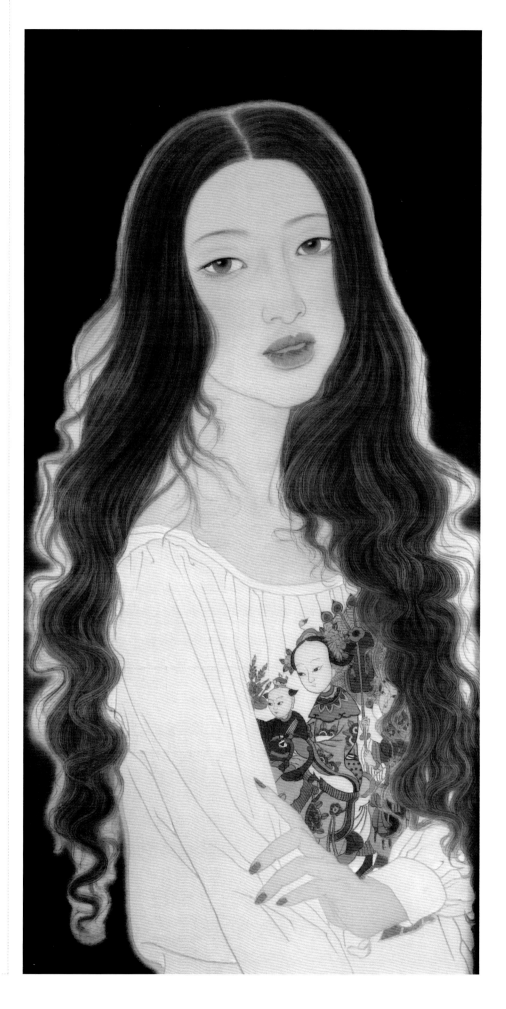

遊觀·自在三　70 cm×35 cm　絹本重彩　2014年

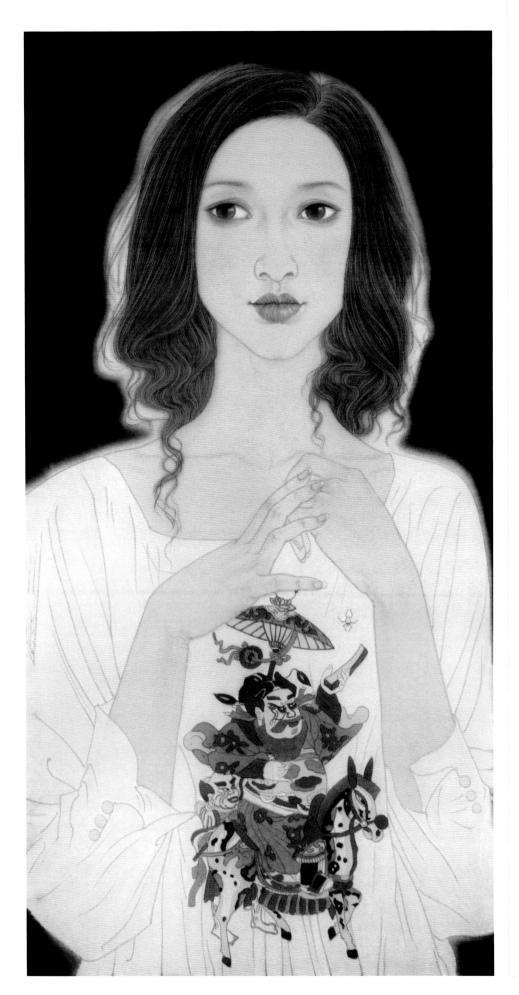

‧遊觀‧自在‧　70 cm×35 cm　絹本重彩　2014年

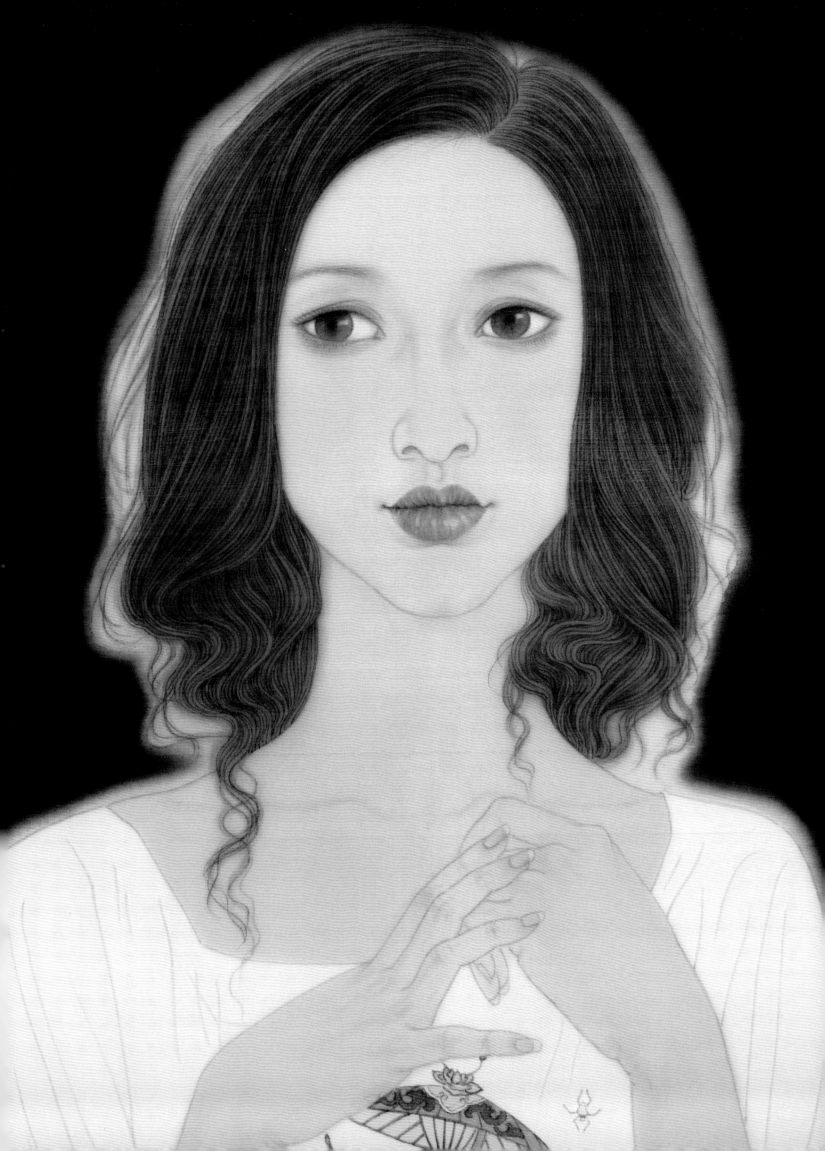

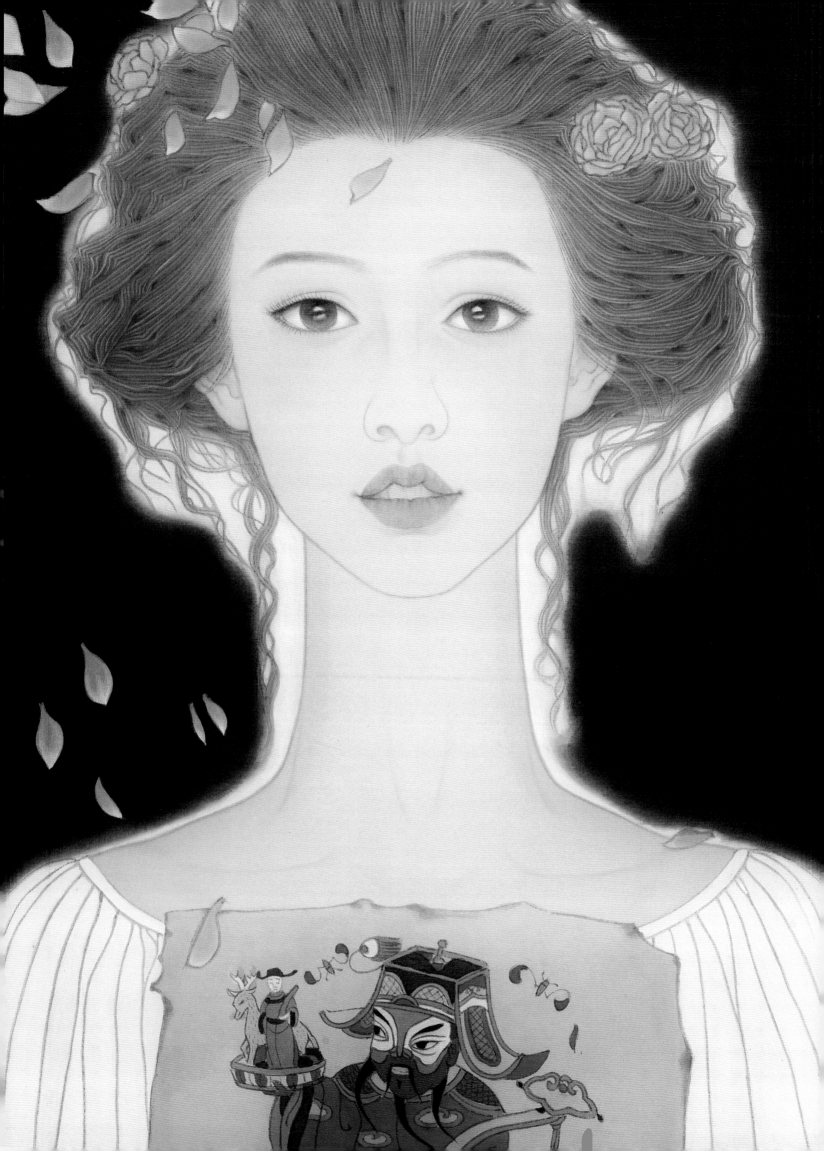

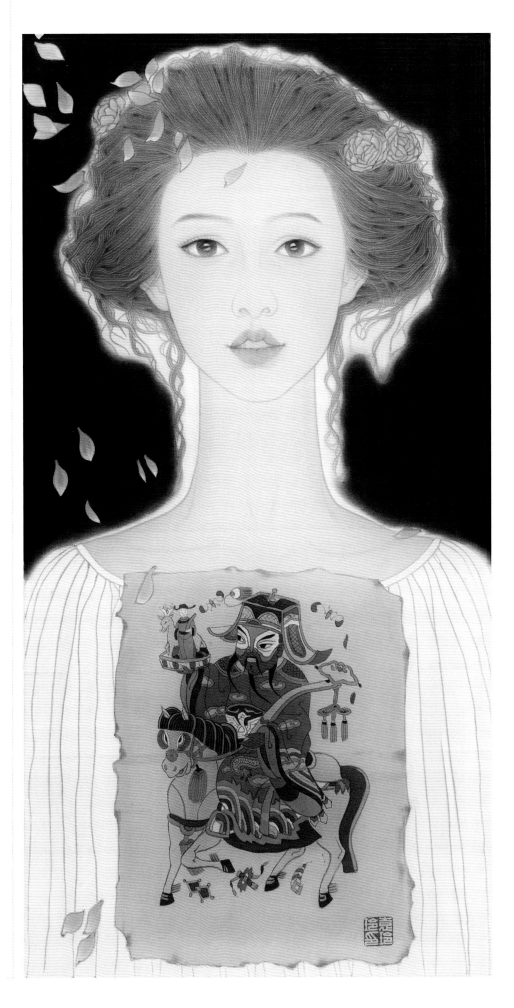

遊觀・自在六　70 cm×35 cm　絹本設色　2017年

（上接P69）

四、工筆畫的問題商榷

當然，在工筆畫現代性的當下探索中，雖然已經取得了不小的值得欣喜的成績，但也存在一些現象值得商榷與警惕。

（一）藝術修養的欠缺。我們去參觀展覽、翻閱畫冊，看到不少這樣的現象，作品尺幅很大，形式也很新穎，畫得也很工致，但怎麼看就是缺少一種能夠吸引人，讓人心靈為之感動的東西，這是當代工筆畫普遍存在的問題，做為實踐者，我們會發現當代工筆畫不是缺少實驗、不是缺少樣式、不是缺少觀念，而是缺少水平、缺少品位、缺少格調。一味的工筆或一味的寫意，都往往注重的是語言層面的問題而忽視了藝術本體的更高追求。在某種意義上，不是工筆畫家的技巧不高，而是眼界不高、品位不高、修為不高，中國畫的總體審美精神並不在於你是否有獨創性，而是在於這種獨創性能否站在既有的藝術經典的積累之上，去攀摘更高的高枝；而是在於這種獨創性是否具有較高的藝術品位和藝術格調。藝術修養的欠缺會讓我們走入無知的迷途。因此怎樣洗練心性，培養體悟是我們年輕一代要補的課題。

（二）媒材與品質的衝突。當代社會發展日新月異，不僅讓我們有了豐富的物質生活，還體現在豐富的藝術生活中，而繪畫媒材的多樣性與交流性也充分拓展了繪畫更為廣闊的現代視野，媒材的拓展無疑是工筆畫現代性的另一種表現。但如果完全突破工筆畫的審美界限，使工筆畫完全喪失自身的審美品質，那麼工筆畫的本體也就不復存在，甚至也就沒有討論工筆畫發展的意義了。比如對日本顆粒岩彩畫的借鑑，如果完全照搬日本岩彩的材料與審美樣式，便只能是日本畫的一種延續，而和工筆畫無關，只有部分的借鑑並巧妙地將其和工筆畫的審美品質相融合，才能在拓展工筆畫材料特質的同時為己所用。媒材的拓展都只能是在這些審美特質中的微妙變化，而不是改變成為其他畫種的尷尬懸置。

（三）人物膚淺化現象。21世紀的工筆人物畫與20世紀八九十年代以少數民族為主體表現對象有很大的不同，這些作品大多以城市題材為主，尤其是描繪現代都市時尚一族的作品層出不窮，許多作品對現代都市人物的服飾、髮型和現代化的生活環境表現出濃厚的描繪興趣，這些作品在如何運用工筆畫語言、展現現代人物形象上，也進行了諸多大膽的嘗試與創造，拉近了作品與生活的距離。毋庸置疑，當代都市人物畫題材的興盛，為推動工筆畫的現代性轉型發揮了重要作用。但問題的另一面是，許多畫家更多地著眼於現代時尚服飾的描繪而忽略了對於都市青年人物心理的捕捉與精神面貌的展現。許多作品只是停留在表面化的描寫上，既缺乏對於都市人物心理與精神風貌的深入發掘，也缺少作者獨特的感悟與獨特的視角。人物形象毫無瓜葛地羅列於畫面之上，既無意境美的營造，也無精神性的探究。藝術的表達是人類思想形而上的精神追求，這樣的創作又如何呢？

（四）功利主義盛行。各類信息的多元，引起繪畫面貌的多意表達，各類展覽的出現與推動，無疑是當今新生代展示自己的有效舞台。在當今市場化、商業化、娛樂化盛行的消費型社會裡，許多工筆畫家顯露出急功近利、浮躁、騷動的一面，我們怎麼看待這種問題？在商品意識逐漸深入的今天，繪畫藝術如何面對經濟意識這把雙刃劍？在這各種現象叢生的背後又有著怎樣的問題？當代工筆畫在今後的發展中又會面臨怎樣的境遇？等等。在看似繁榮的背後，又隱藏著怎樣的「職業殺手」，這些已經顯現的問題不得不令學者做深刻的反思。

引一句旅美藝術家王瑞芸的話做為本文的結語：「『藝術』從來遠不及生命本身重要。先活出光彩和滋味來，藝術自自然然就有了好模樣，真性情，別的都是白忙活。比白忙活更不好的是，本色沒有出來，愚蠢和無明卻全引出來了，這可不是藝術的本來面目，更不是生命的正常狀態，一個人生命不正常，不健康，不光彩，如何可以期待其創作有光彩？」何其精彩！

"素心之… 35 cm×35 cm 絹本重彩 2015年

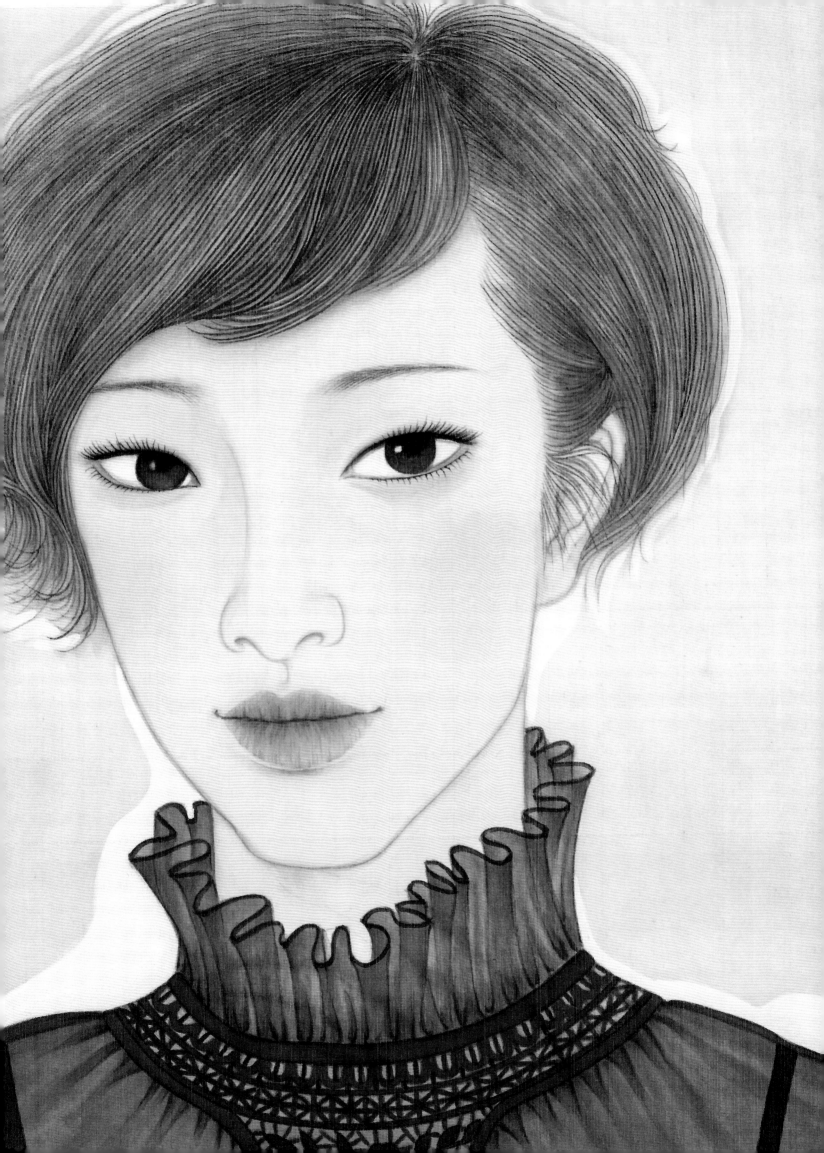

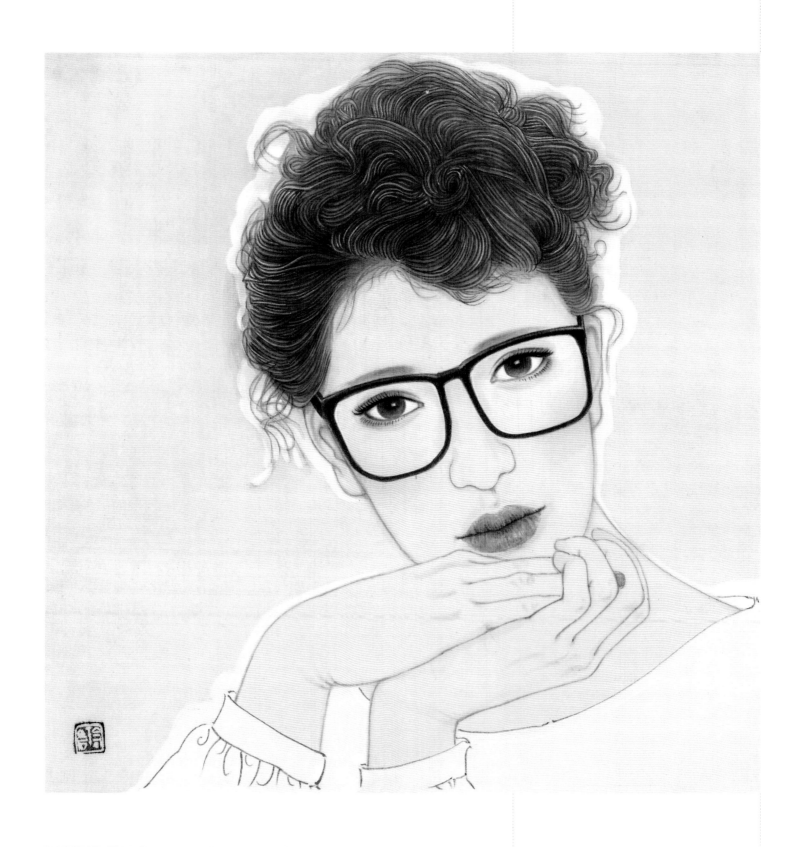

手是人的第二表情，在人物創作中手勢的塑造可以做為表情達意的一個
重要的輔助手段，繪畫是定格的，語言是單純的，它不像文字或語言可以描
述連綿不絕的思想感情，它是在單純的語境中讓人產生無限的聯想和思索，

↑素心之二　35 cm×35 cm　絹本重彩　2015年

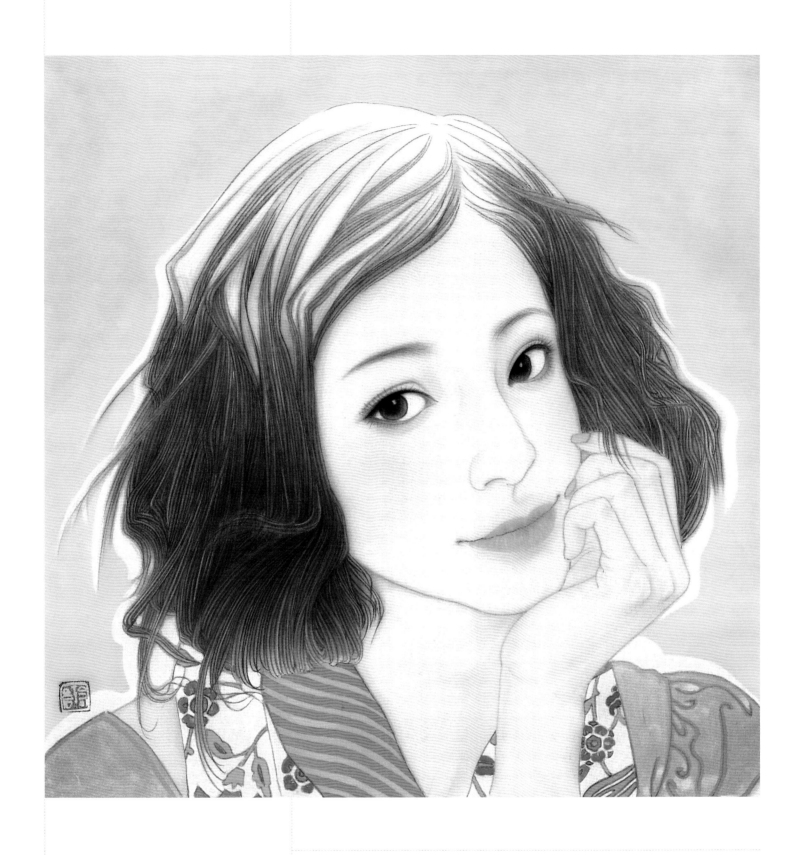

↑素心之五　35 cm×35 cm　絹本重彩　2016年

並且這種解讀與藝術觀賞者的藝術感悟相連接，一千個人就會有一千種解讀。
因此，在創作中，每一種語言的運用都會直接或間接地影響藝術作品的表達。
尤其是在人物畫創作中做為表達肢體語言的手的塑造就承載著核心意義。

學院式的訓練使她有著扎實的傳統功底，而做為新時期的年輕畫家，又有著鮮明的時代特徵和完全與之契合的繪畫體驗與精神面貌。袁玲玲的繪畫多取材於都市生活體驗，是對生活的感受和理解，把這種感受和理解訴諸自己的畫面，充滿生機、青春、活力，我們從她的畫中體會到的也正是這種感受。正像她這個時代，這個年齡的女孩，從心靈出發，感受生活、感受愛，在美好中體會藝術的真諦，以及對生命的關懷與張力。袁玲玲在中央美院讀研究生這幾年進步非常大，在藝術創作上已呈現出自己獨特的風格與面貌；在線與形的結合上，在整體設色的把握上，在繪畫的藝術性上，都有了自己明確的思考與拓展；線與形的生活化結合，使她刻畫的形象更貼近現代生活而有別於傳統繪畫。對於西方的研究、借鑑、吸納，使她的畫面更具有了現代繪畫的意識與視覺張力，把程式化的筆墨加以修正轉換，以適應新對象、新趣味的需要。筆墨語言單純、明麗、強烈、典雅而和諧，在傳統技法的基礎上賦予更深層次的延展與探索。

對於寫實造形、形象刻畫以及色彩的運用，她都非常敏銳，總是在一絲不苟地對這些方面進行深入的探索和研究。她對人物形象的描繪寫實而又充滿夢幻，所處狀態皆閒適而優雅，給人一種放鬆、舒適、溫馨的感覺；在用色上她非常大膽，喜用暖色，尤其是紅色，那滿眼的紅色狠狠地撞擊著人們的視覺，充滿了強烈的張力和浪漫主義情懷。但她並不滿足於視覺，而是通過圖像叩問生命、探索人生，尋找當下人們生活的真諦，以及最理想的生活方式和生存狀態。

除了對傳統的深入挖掘，袁玲玲的繪畫還有一個很重要的特點，就是單純。她沒有被世俗的功名利祿所牽絆，沒有被社會的喧囂雜亂所污染，沒有被藝術的多元、文化的多義所困擾，只是在畫自己的畫，整日徜徉在自己所營造的純淨浪漫、詩情畫意的世界裡，思索人生、憧憬未來、幻想美好，沒有畫之外的雜念。

我們不難看出袁玲玲單純而美好的心境，這使她的繪畫更添了一份寧靜、淡然與靈氣，散發著慵散而又悠遠的藝術情調，成為人們休息片刻時尋求淨化的心靈聖地。所以對於繪畫來說，保持單純的心性非常重要，能做到這一點很不容易。很多學生在繪畫的過程中想得太多，由於社會活動、各種交往等而無意中增加了很多其他的因素在裡面，而袁玲玲總是用一顆純淨的心靈去觀察和感悟，拋開物外的所有牽絆，只選擇一個因素做為一幅畫的構思，同時把這個構思單純、再單純，表達出一種生命或趣味。所以可以說，袁玲玲是一個純粹的藝術追求者，這種單純是一種很難得的精神，這種單純具有心靈的意義，它使我們皈依平淡與從容，減少慾望與莽撞。所以，袁玲玲的繪畫的意義不在於它提供了一種美，而是在於其深刻的詩意的心靈。

科學以理服人，藝術則是以情動人。藝術家在塑造藝術形象時離不開審美活動，而人的審美活動又總是同感情緊密聯繫在一起。藝術在創作中表達感情，欣賞時產生聯想和共鳴，形成作者與觀眾之間的感情交流，藝術家能以自己的感情打動人心而感到欣慰。在中外藝術史上，自古以來就強調感情對藝術的重要作用。看袁玲玲的作品總會被她畫面的感情氣息所打動，似乎總在無意間就能觸碰到你內心最深處的美好情感，她內心非常「理想化」，當然這種「理想化」並非是不諳世事，躲在自己所構築的童話故事之中，而是在深諳事理之後有選擇地保留這份純淨，是內心世界的自我抉擇；展現在她的作品中就是美的色彩、美的旋律所縈繞的畫面美的詩意，那種美的精神使人體驗到生活，並享受到生活。她的繪畫弱化了描述性，強化了表現性，她把細膩美好的生活體驗隱藏在優雅的人物造形和鮮活的色彩之中，營造了一個女性特有的感性和唯美世界。（唐勇力）

「素心」之一　35 cm×35 cm　絹本重彩　2015年

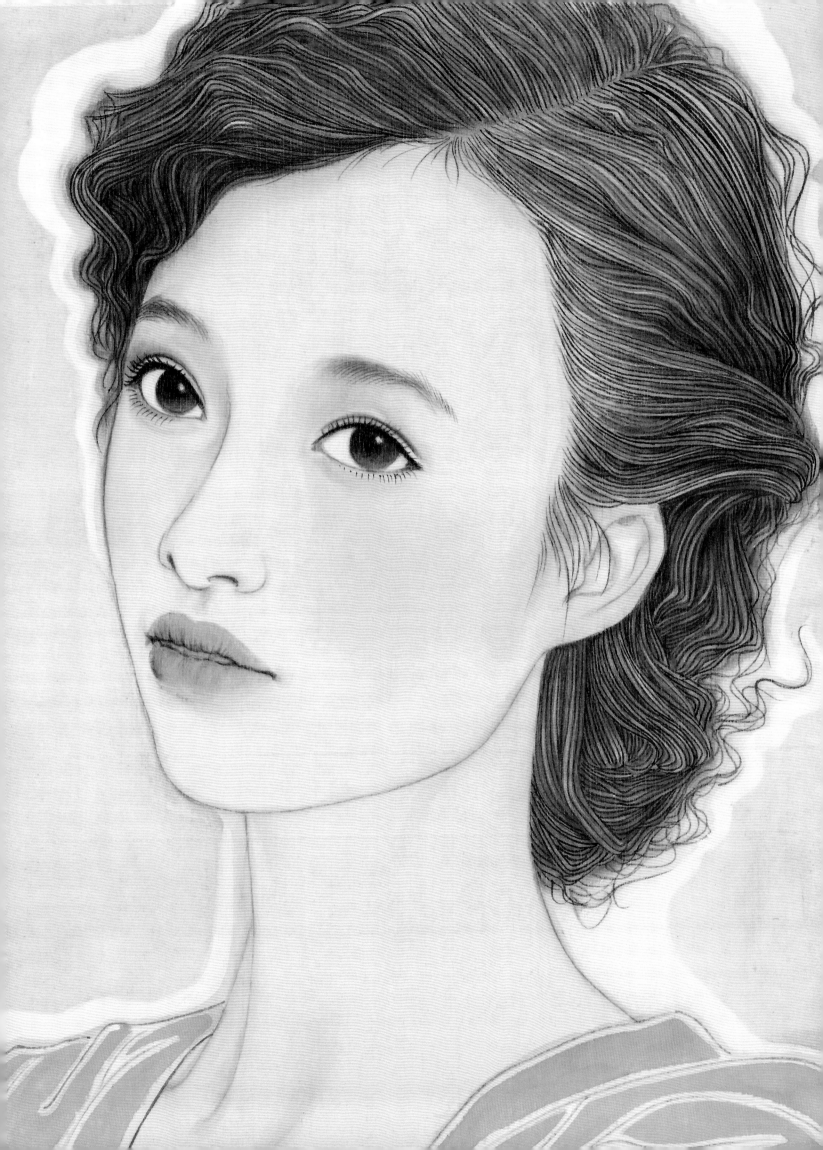

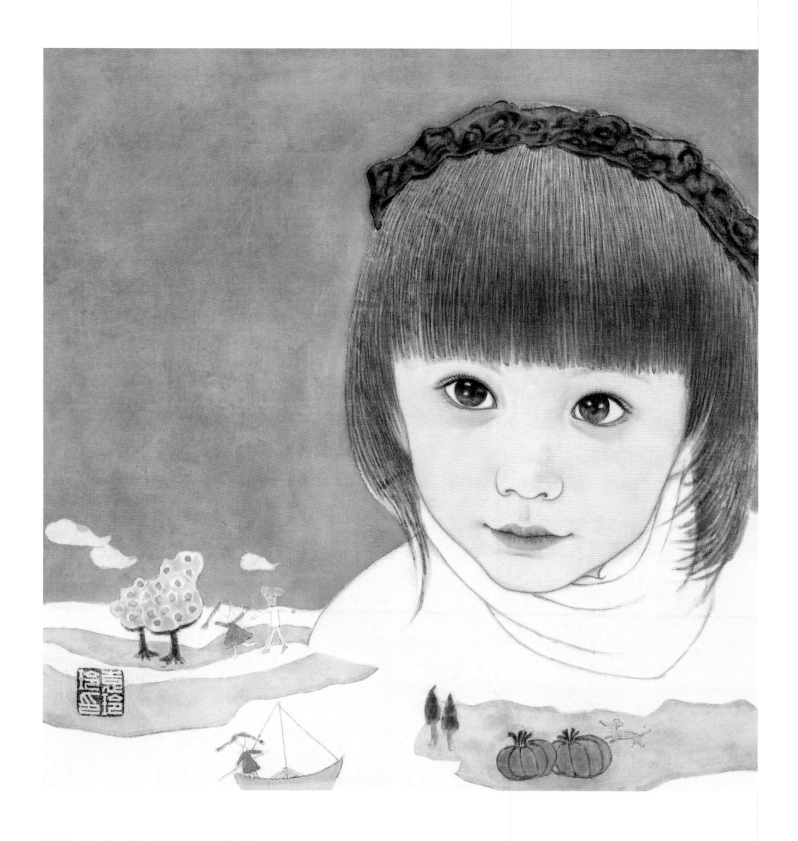

　　我是個媽媽，孩子點點滴滴的成長每每回想起來都歷歷在目，對於兒童
的天真無邪、單純明淨、可愛調皮等性格特點都諳熟於心，但是怎樣用繪畫
準確表現兒童還是需要下一番功夫的。這幅《童顏》就是借助童話般的意境
營造和無邪的純淨眼神凸顯兒童的可愛與單純。

↑ 童顏　33 cm×33 cm　絹本重彩　2015年

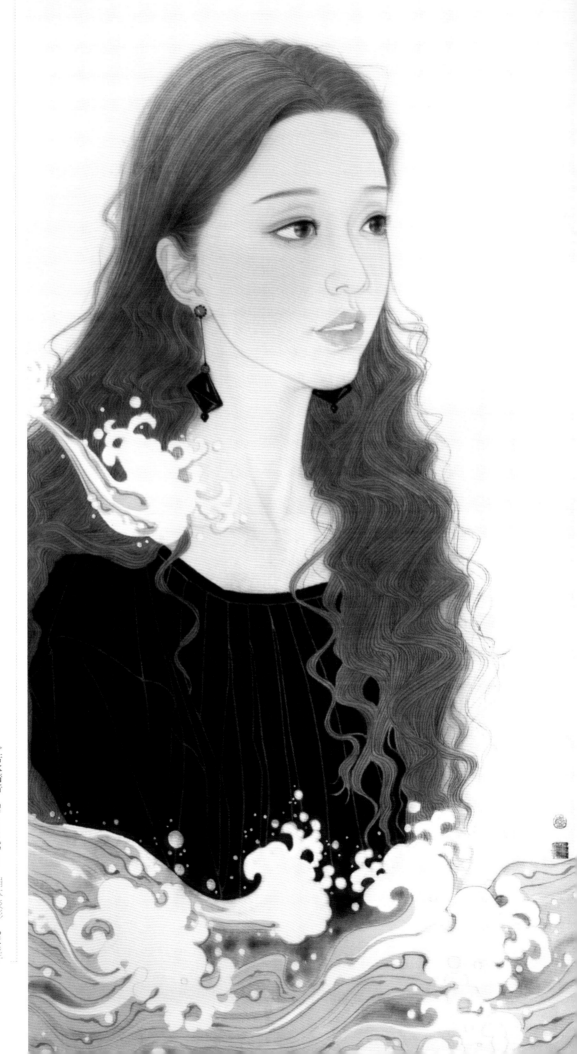

若水清音　70 cm×35 cm　絹本淡彩　2018年

輕拾歲月

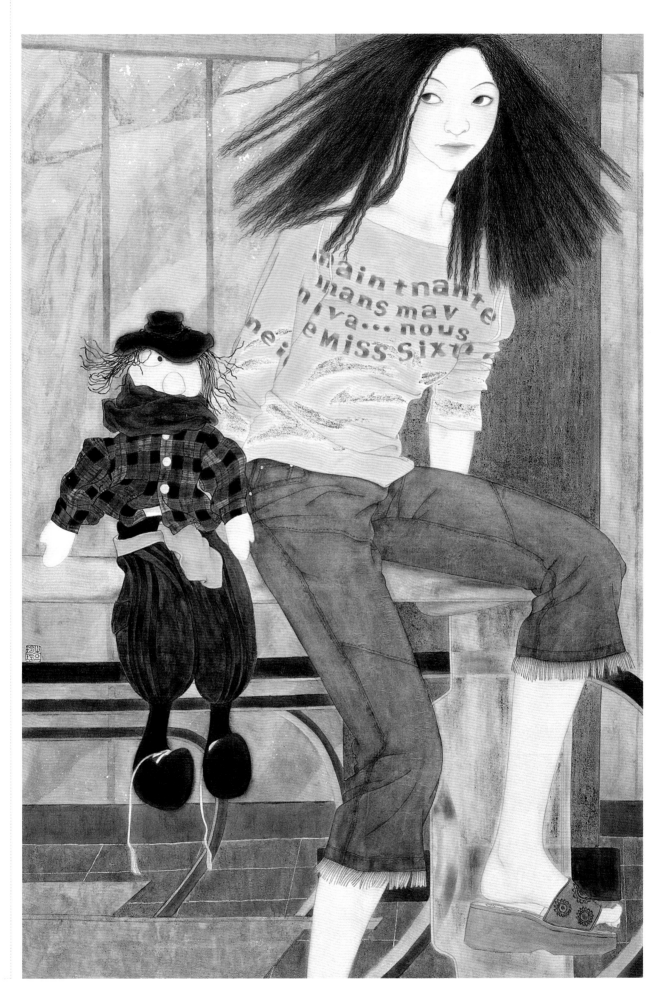

「都市重構之一」 120 cm×90 cm 絹本重彩 2002年

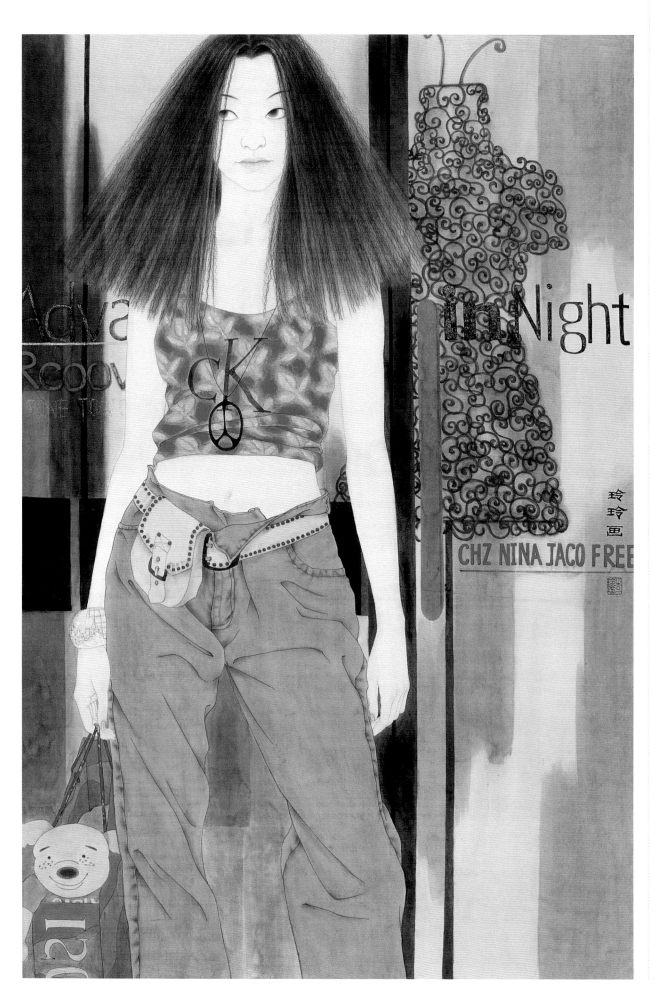

『都市重構之一』 120cm×90cm 絹本重彩 2002年

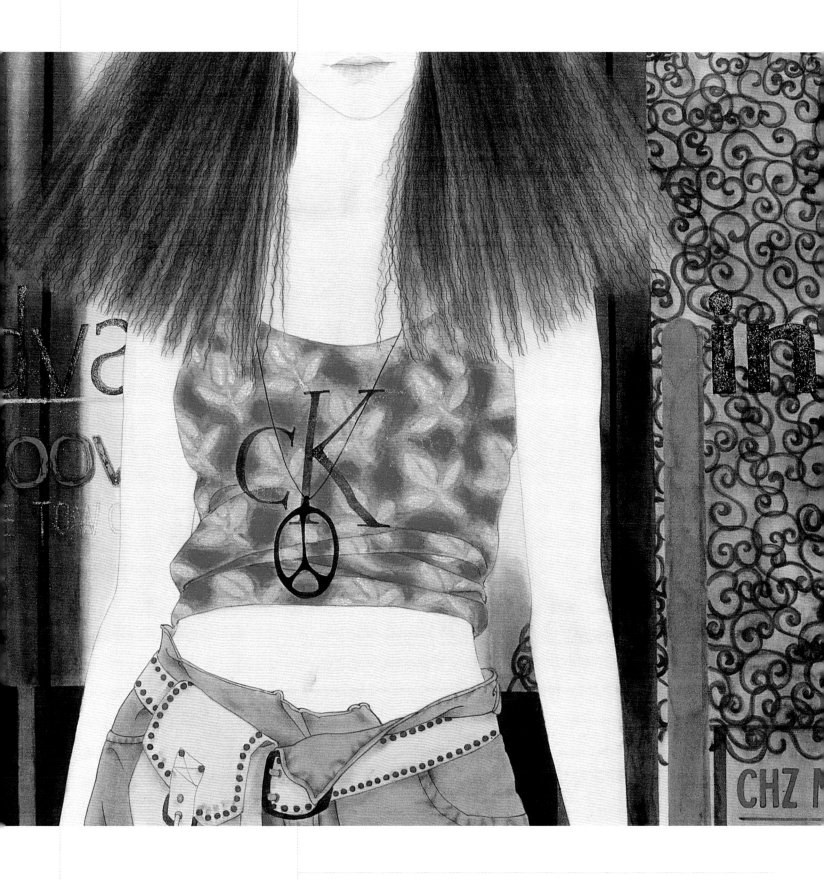

↑都市重構之二（局部）

從古至今，女性一直是繪畫中表達的主題，但如果只關注她們靚麗的一面就流於表面了。女性是城市文化的亮點之一，女性的學習能力、感悟能力，對於自身社會角色的認知和擔當，都有著無可挑剔的敏感優勢，在社會中扮演著不可或缺的重要角色。在繪畫中表達正確的社會觀與文化觀，體現都市女性應有的價值才是真正的創作目的。

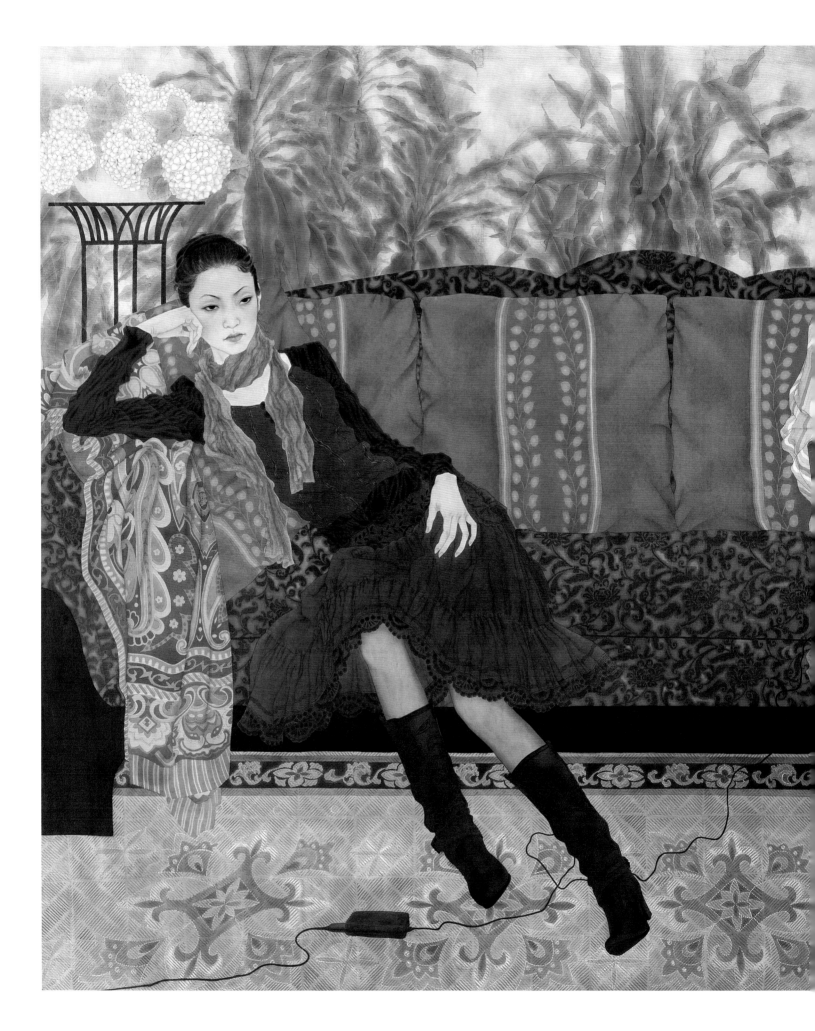

《一米的距離》創作思路

　　《一米的距離》這幅作品，是我的一張研究生二年級的課堂寫生作業，後來有了新的想法就把它做為創作來畫了，主要是想表達現代都市青年的一種生活狀態。現代科學技術的迅猛發展縮短了人和人之間的距離，相隔千山萬水，只要一個電話，一個QQ號，距離就不是問題，大家就可能成為從未謀面的好朋友。但這種虛擬的真實並不是生活中的真實，仿佛一根電腦連線維繫著人與人的關係，但這種關係是如此的脆弱，又如此的疏離，就如處在同一空間中的兩個人，雖然距離是如此之近，但卻彼此毫無知覺。是電腦維繫著我們，還是虛擬的世界疏離了我們？這是值得叩問的社會問題，我的目的也止於此。這幅畫在畫面本身的語言處理上：1. 以更加生活化的線的語言來同構傳統程式化的語素，以期更加貼近當代繪畫的審美力度；2. 大膽採用了各種同類色與對比色的運用，一方面想探索當代工筆畫色彩的開拓性思路，以傳統的染色技巧和當代的繪畫色彩意識做一個全新的揉合和探索；3. 另一方面想試探一下自身對於畫面整體的把握與掌控能力到底有多少。

一米的距離　170 cm×200 cm　絹本重彩　2008年

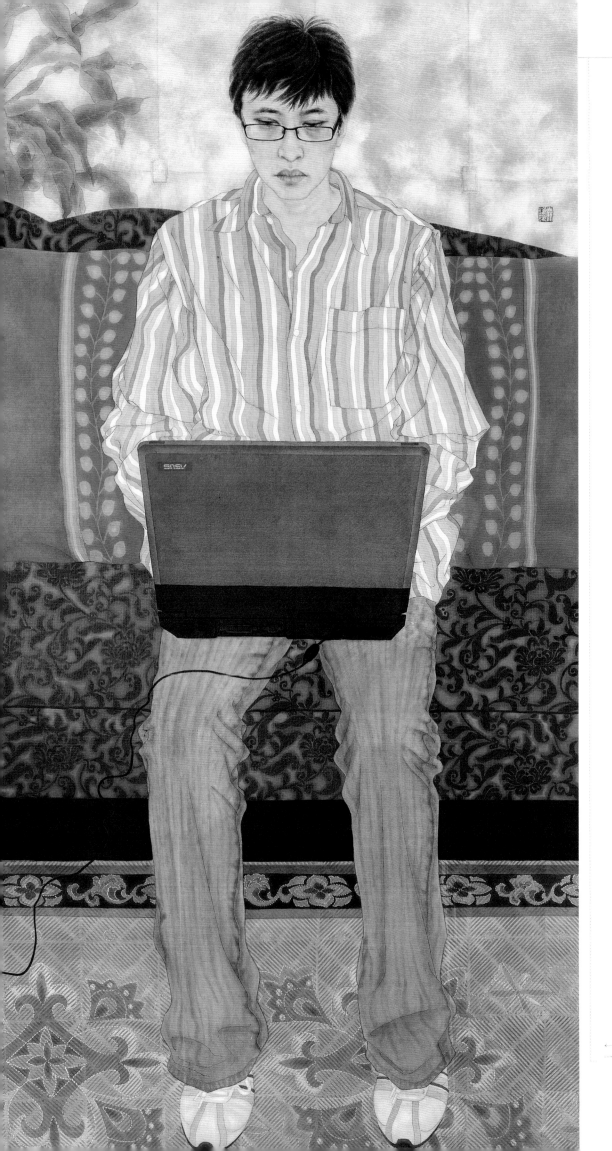

一米的距離（局部）

一米的距離（局部）

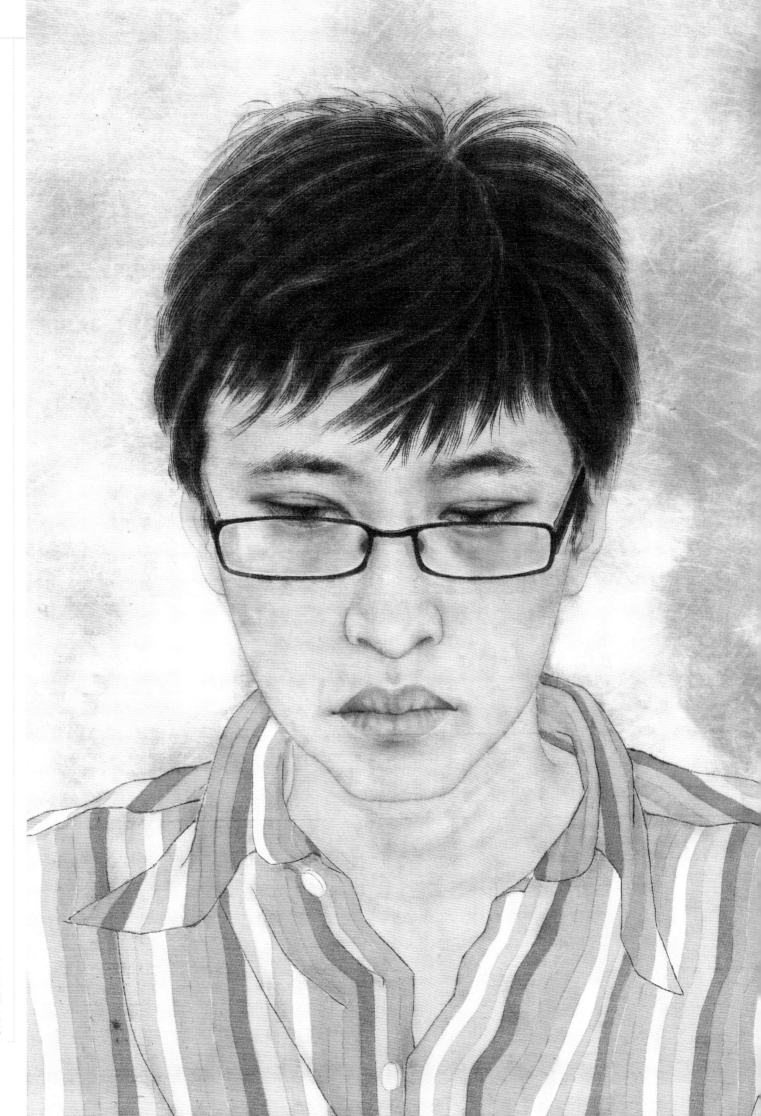

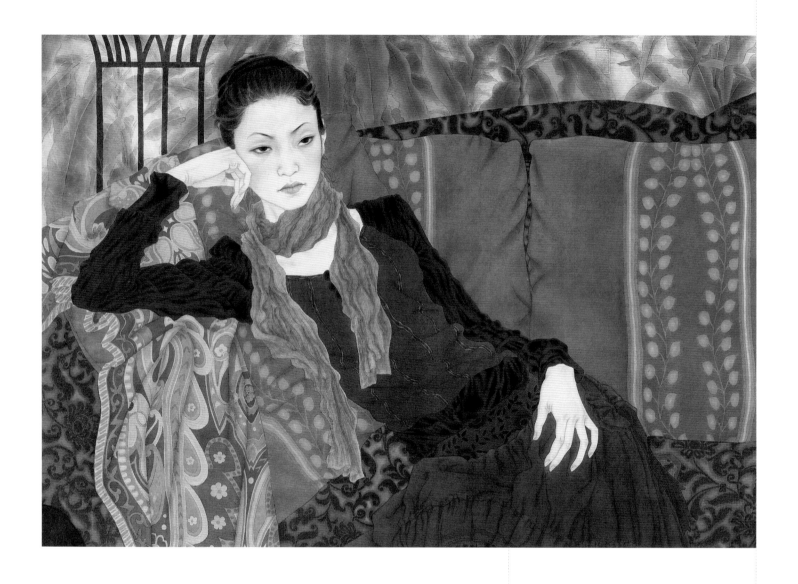

在人物畫的創作中，人物的形態把握是微妙而多樣的，其中不可避
免地會根據畫面的整體效果調整人物的形態特徵，誇張和變形是常用的
手段，如20世紀表現主義畫派的代表藝術家莫迪利亞尼的作品，就把人
物拉得修長，當然除了長，其他的繪畫因素都與這種語言相一致，這就
是繪畫語言的統一性，不是每個畫家都能做到的。

一米的距離（局部）

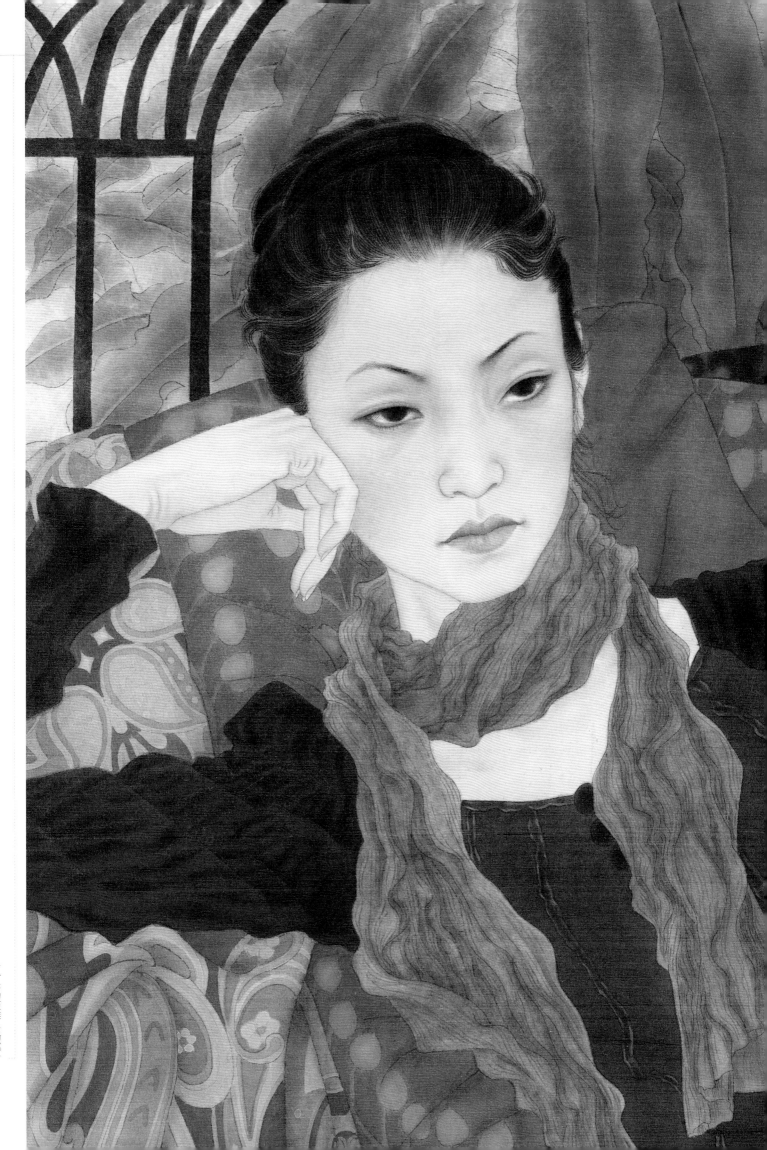

Fine Brushwork Painting's New Classic
工 筆 新 經 典

這幅創作原是一幅課堂寫生，除了女孩的形象，其他都是根據創作需要來添加的。圖案是豐富畫面的一個元素，並不會是刻畫的主題，但在畫面中又佔據著大量的空間，需要花費大量的時間去刻畫細節，調整色彩關係，而且又要把握好分寸，不能讓它在畫面中太突出而沖淡主題，這樣就失去了繪畫表現的意義了。

一米的距離（局部）

一米的距離（局部）

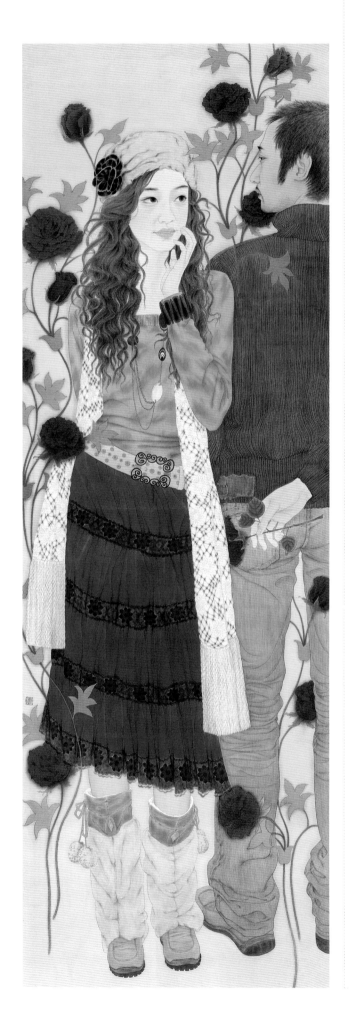

《似水流年》創作思路

科學以嚴密的邏輯思維、以理服人的精緻態度推動著人類社會發展的巨大飛躍，而藝術則是以直觀感性的形象思維、以情動人的活潑精神見證著人世百態的方方面面。藝術家在塑造藝術形象時離不開審美活動，而人的審美活動又總是同情感緊密地聯繫在一起。藝術創作無疑是作者心靈的情感獨白，它是以一種獨特的方式展現濃厚的生活感悟與精神體驗，以一種不同於語言交流的更為直觀的畫面載體表達情感，與藝術受眾在欣賞藝術作品時產生聯想和共鳴，形成作者與觀眾之間的感情聯通和交流。

《似水流年》系列作品，正是我做為一個女性繪畫者帶著某種莫名的女性色彩對於「藝術」「人生」的思考而完成的。我把我的這幅歷時一年才得以完成的四聯作品取名為「似水流年」，似乎略帶著一絲女性心底裡隱秘而柔弱的對於時光流逝的傷感與無奈，但美好幸福的情緒還是那麼無聲地流淌著……

戀愛、結婚、懷孕、生子，女人一生當中最重要的四個階段，也是每個女人都經歷過或即將經歷的四個階段，很平常但卻似乎又那麼的吸引人且耐人尋味。我做為一名女性畫家，對這種人生的感受更為深刻，體味也更為細膩，我試圖用自己喜歡的訴說方式訴說一個女性的浪漫故事，以一個女畫家獨特的心靈、直接體驗、訴諸繪畫的形式呈現在大家面前。或許當你在它面前匆匆掠過時，它會不經意間觸動你內心最溫柔神秘的情感。

《似水流年》系列作品，以嚴謹而浪漫的造形塑造繪畫的主題人物，純粹而唯美的畫面突出詩意的精神空間，給人以無窮的想象。闡發的畫面集抒情性、表現性、裝飾性為一體，傳達崇高的人文關懷，是我這一系列作品所要表達的主旨。畫面中人物的每個動作、每個表情都是在精心的刻畫下傳達著普通世人的心聲：戀愛的青澀、新娘的嬌羞、孕育的期盼、初為父母的幸福，都在眼眸、唇齒、舉止間流動……幾株花草散漫生長開來，每個階段盛開著不同的花朵，是一種理想，也是一種隱喻：玫瑰般的戀愛濃烈而嬌艷；百合般的婚姻嬌艷而聖潔；蓮花般的孕育聖潔而美麗；牡丹般的深情美麗而永恒！它們繁華地生長在無理的情感枝蔓上，纏纏繞繞，難解難分，正如人之一輩子，一世情，無論怎樣糾結，也要終老一生。

在勾線暈染中保留著純粹，在玫瑰紫灰的色調中突破著傳統，在無盡的浪漫、神秘、溫馨、典雅的氛圍中沁潤著心靈，在氣韻流動中傳達最為樸素、真摯、溫暖的人世之情！

仿若藝術，卻似人生，青春的歲月如春天般溫暖而絢爛，萌動的青春印記猶如春芽探索著春日的陽光，嚮往著春日的美好，明媚著春日的嫩綠，青春彈跳的時光如春日桃花般爭俏枝頭，攜著那一點點粉紅、一點點粉白，帶著那一點點嬌俏、一點點妖嬈，沐浴著和煦的春風，彌散著悠然的芬芳，綻放著生命的律動與奇跡！還有那一絲絲絹素、一縷縷墨香……

似水流年之一　240 cm×80 cm　絹本重彩　2009年

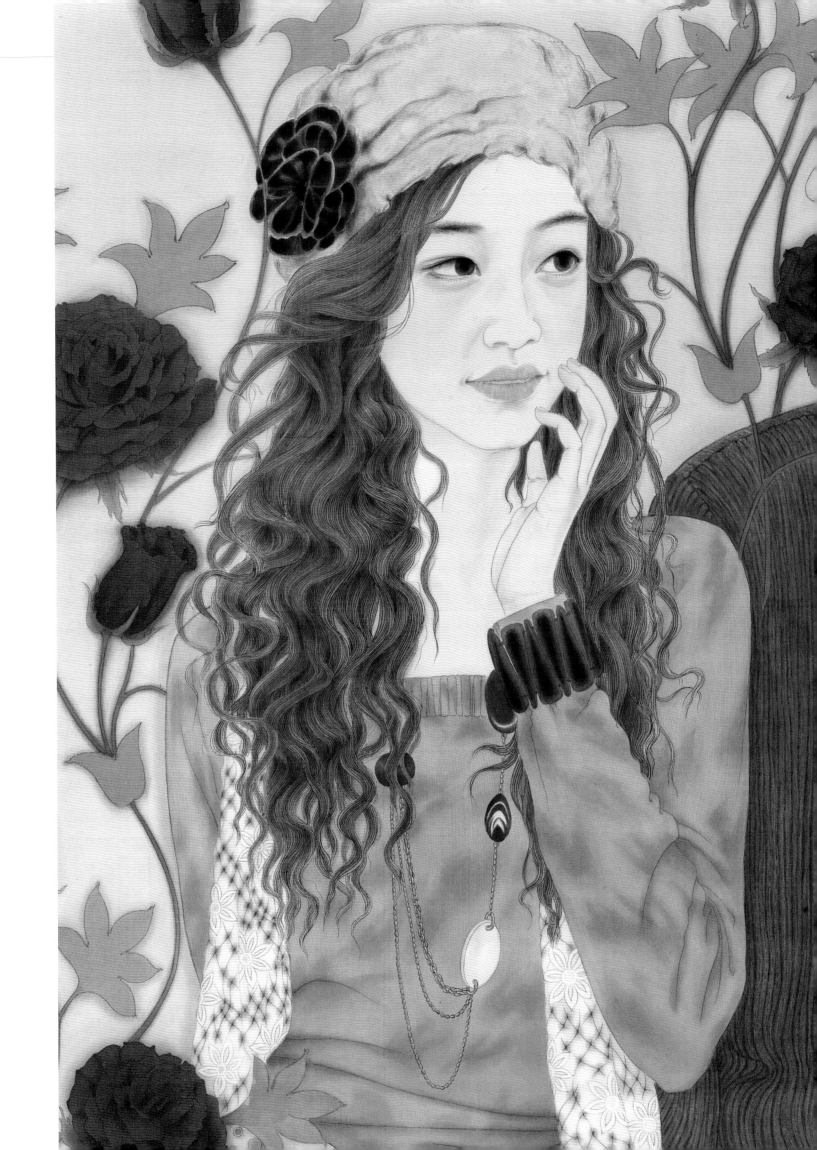

似水流年之二（局部）

畫面的細節設計是可以傳情達意的，無論是一個眼神，或一個手勢都是
經過精心設計與構思的，目的就是傳達作者的思想與感情，讓藝術受眾在欣
賞作品的過程中能夠產生感情的理解與共鳴。

↑似水流年之一（局部）

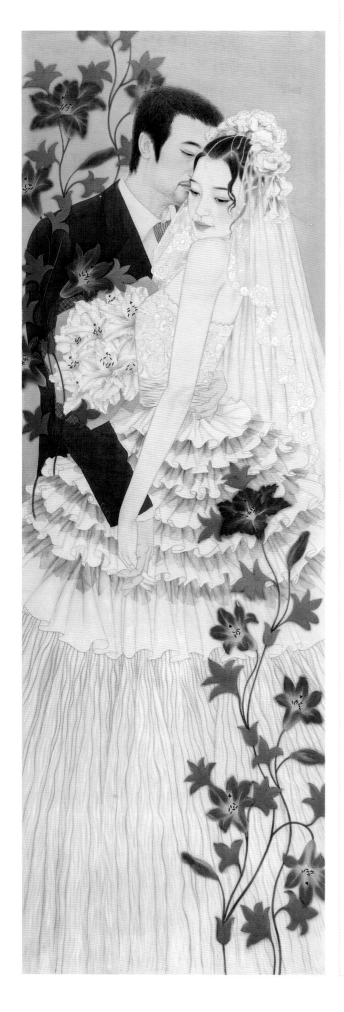

融物——詩意的心靈

　　藝術總是伴隨著心靈的成長而畫下美麗的印痕，無需刻意經營，也無需著意修飾，是纏繞在心田的藤蔓，是生長在心間的蘭花，在思想之水的沁潤下蓬勃生長，燦爛花開！

　　畫家要有詩意的眼光，才能「與物相宜」，同樣還要有詩意的心靈，才能「寓情於物」。把眼中所見，與物對應，心靈所感，應物生情。色彩以隨類賦彩為立象語義，而在隨類賦彩中感悟詩意的心靈，賦以萬物靈性的色彩。「隨」的意義在中國美學觀念與創作實踐中卻是可以物物互換，心性互換的。既以隨物之類，賦物體之原色，亦可隨心識之類，賦心象之顏色，物體之顏色是客觀物化的世界之原本，而心象之顏色卻是帶有畫家感情與思想色彩的意象顏色，因而可指涉中國工筆畫的顏色，既可以表現世界萬物之本真，亦可表現萬物因人之感而生而動之情感色彩。

　　這種色彩觀自然是從中國傳統文化思想中游離出來的心性所致。六朝時玄學家們暢言：「自然之理，有寄物而通也。」（郭象《莊子注·外物》）宗炳的「以形寫形」就是要再現「自然之理」而見其道。道又是常而不變的，「法」卻是可變而且常變的。所以後人有「法無定法」「至人無法」之說，其實我們現在看來是有道理的，「法」是人們對事物的一種常理的認識和規定，它會隨著人們認識的不斷深入和不同而有所改變和調整，那麼「法」在某種程度上就具有可變性。從這個道理上來說「法無定法」是善於思考的畫家和論家提出的一個非常具有探索性的問題。而在畫家的眼中、胸中、筆下，繪畫所表達的是暢形、暢神、暢意……是以詩意的眼光、詩意的心靈抒發詩意的感悟，揮灑詩意的熱情！即使是理性的歸納和總結，同樣也具有活潑潑的詩意之性，並以此做為繪畫的精神介質。王國維先生曾經在《人間詞話》中說過這樣一段話：「詩人對宇宙人生、須入乎其內、又須出乎其外。入乎其內，

似水流年之一　240 cm×80 cm　絹本重彩　2009年

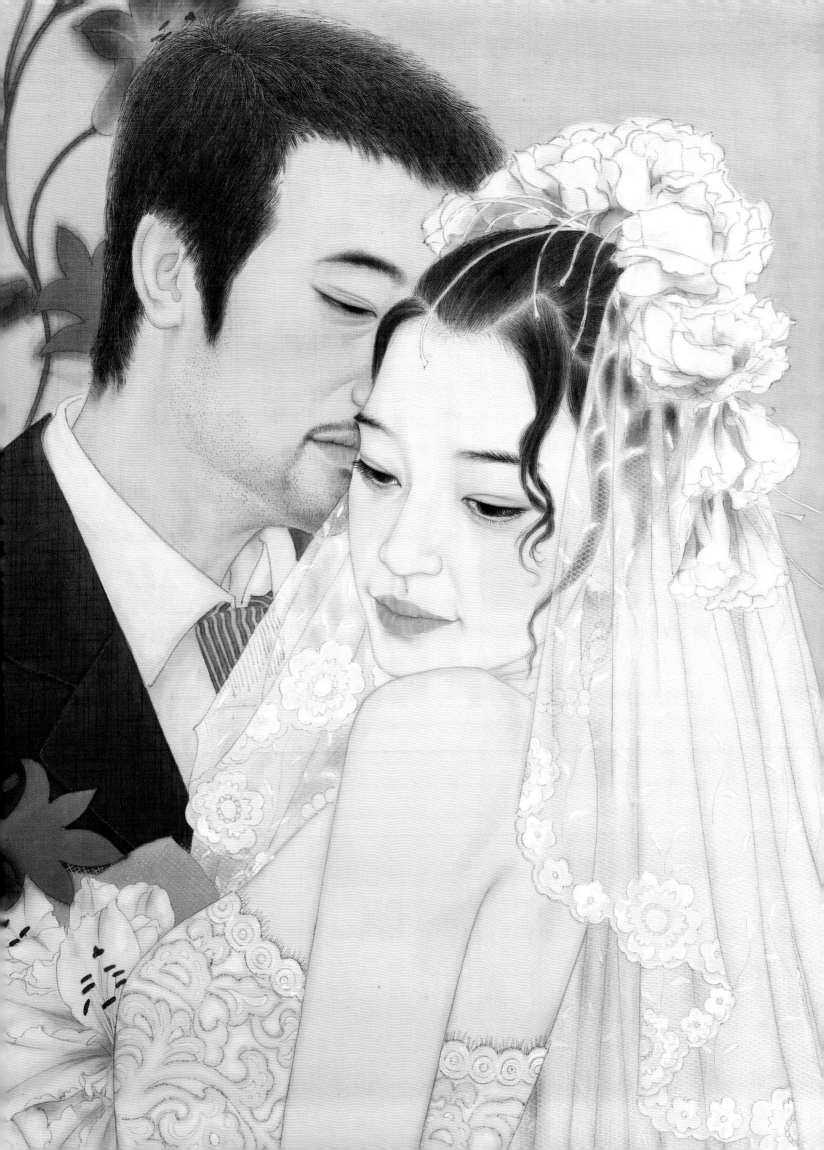

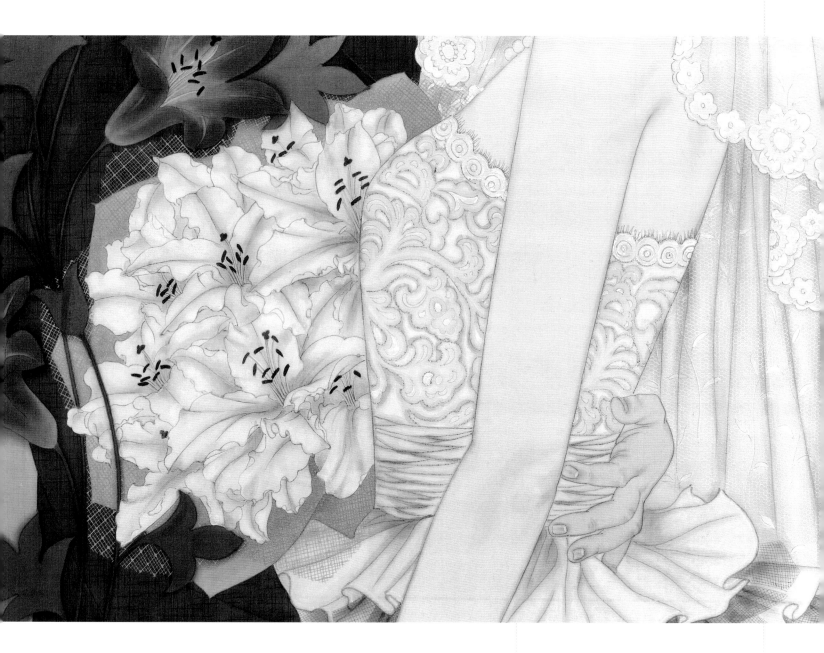

故能寫之。出乎其外，故能觀之。入乎其內，故有生氣。出乎其外，故有高致。」這段
話的意思是詩人對於宇宙人生，必須能夠進入其中，又必須能夠跳出其外。進入其中，
所以能夠描寫；出乎其外，所以能夠觀察；進入其中，所以才會有生氣；出乎其外，所
以才會有高致。詩人寫詩與繪畫同源，這也正像我們畫人物畫一樣，對於生活中人的千
姿百態，種種性狀，只有深入了解，細心體察，以心靈在場的方式接通生命的本真，才
能掌握所描繪的對象生動而微妙的千變萬化。而要把這種生動的形象賦予作品人文的內
涵，只切身感受、觀察入微還是不夠的，還要細心地體會，站在觀賞者的角度品味其中
的奧妙。正如朱光潛先生所說：「藝術家在寫切身的情感時，都不能同時在這種情感中
過活，必須把它加以客觀化，必定由站在主位的嘗受者退為站在客位的欣賞者。」人世
的千姿百態若浮雲掠空，做為畫家的選擇只取那最潔白動人的一片雲……

似水流年之二（局部）

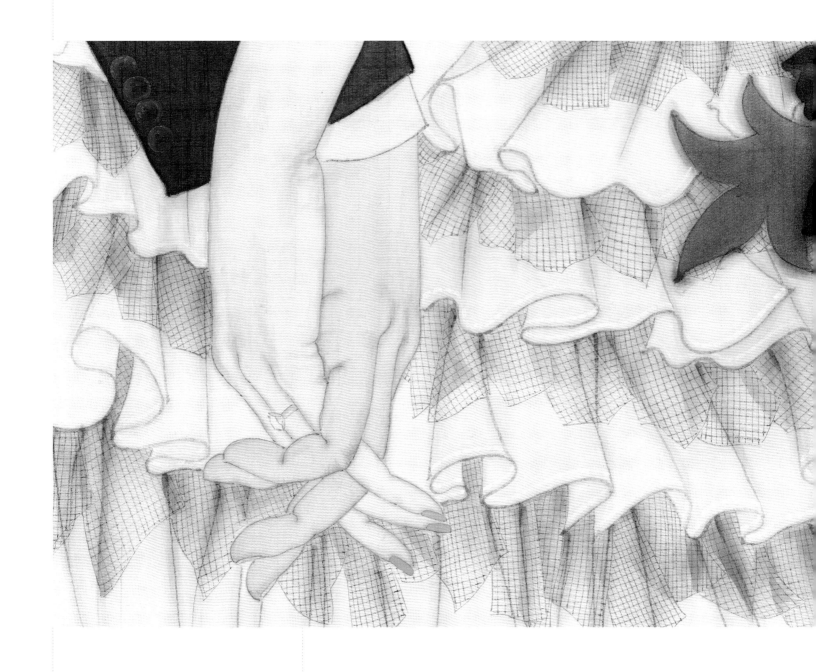

似水流年之二（局部）

對於外在世界來說，藝術家所創造的世界是收攝、是凝結，以微景而囊眾景，以一氣通大千。對於鑑賞者來說，藝術世界又是一個漸次打開的世界，將你心靈中的煙雲風暴推出，你的記憶、想象，你的生命體驗，都在這藝術的空間中繾綣。藝術家的創造就是表現這樣的生命之象，你來觀，你便加入這樣的世界，你加入了這世界的氣場，你與這世界便交匯、流蕩起來。所以對於中國繪畫藝術來說，既隨物以宛轉，亦於心而徘徊，是整體生命的跌宕浮沈。藝術家在這跌宕浮沈中觀照自然萬物，觀照生命情態，詩意的心靈與世界相映照，捕捉感動心靈的瞬間，演化為博永流芳的色彩真境。唯其如此絢爛的色彩才能歸樸於真，色性天然；繪畫的感染才可以歷久彌新，探無止境！

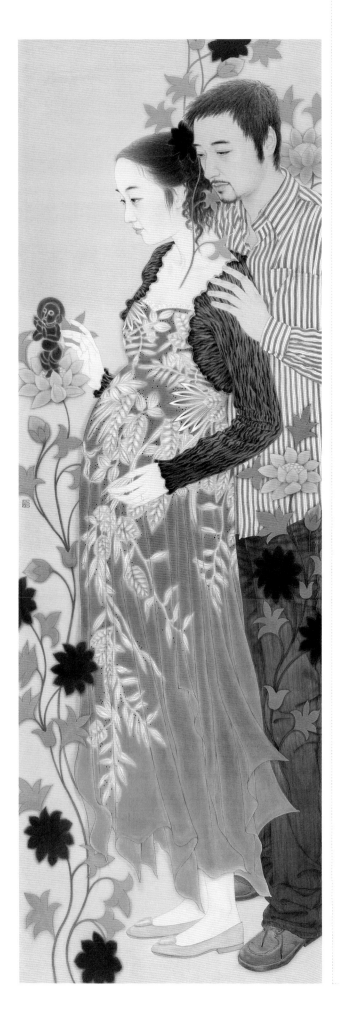

無境之思

對於畫家來說，拿起筆來就想那筆走龍蛇般酣暢的快感體驗是人生至味，真的很不願意去深究甚麼問題，只願意隨著感覺走，走到哪裡是哪裡，無論前面是灘塗還是沼澤，都願意隨著腳步去流浪。當然在如此漫長的路途中自然會停下腳步看看沿途的風景，休憩一下疲頓的靈魂，消遣一下多餘的思想。無論你看了甚麼樣的書，畫了甚麼樣的畫，只要隨便拈一拈或許能拈出個所以然來。這個所以然我只願意叫它——無境之思。

繪畫作品憑藉形神之美，映現藝術作品的思想核心，這些形形色色的藝術形象流轉於尺素之間，顧盼出千迴百轉的形神之美，構成繪畫的物質特徵——物化性，如果沒有物化性，那就無所謂藝術作品，他們之間的關係就如同水與魚一樣自然而和諧，這種自然而和諧自是藝術的無境之思。

亞里士多德曾經說過：「藝術是模仿自然。」這句話在古希臘是可以成立的，猶如古希臘的人體雕塑一樣完滿而美麗。或者在藝術發展的某一段時期是可以成立的。但在中國的文化精神裡，它卻是不能成立的，藝術作品的確需要以自然為參照，取自然的形象做描寫的對象，但卻不是一味地模仿自然，它自身就是一種自由的創造。它從藝術家的理想情感裡發展、進化到一個完滿的藝術品。它自己就是一種自足的完滿自然的物化實現，就是一段心靈自然的創造過程，而且是一種建立在藝術家理想化、精神化、抒情化的思想基礎之上的，心靈悠遊於自然的形而上的精神感悟所做的實質體現。這也是中國特有的與西方國家所不同的內在哲學思想與民族文化精神的特質所決定的不同的藝術價值取向。

任何一種美都是純然的存在於宇宙中的天然現象，如同鳥的鳴、花的開、泉水的流一樣日日如此，年年若斯，然而它卻是流動不羈的生生之命，花兒凋謝了，你永遠也看不到這一朵花了，那一朵花又開了，但卻已是那朵花而不是這朵花了，而這朵花的美也隨之完結了。藝術家的職責則是留住這短暫的美使之成為永恆的美，亦即使感性的美化為物性的美得以流傳。藝術家凝神冥想，探入深邃的靈魂，或縱身大化中，於一朵花的形神之間窺見天國，一滴露水中參悟生命，然後用生花之筆，幻現層層世界，揭開幕幕人生。不知道自己是真在畫中生，還是畫中即是生之境。真如莊公化蝶之美矣！《莊子·齊物論》載：「昔者莊周夢為蝴蝶，栩栩然蝴蝶也，自喻適志與！不知周也。俄然覺，則蘧蘧然周也。不知周之夢為蝴蝶與、蝴蝶之夢為周與？周與蝴蝶則必有分矣。此之謂物化。」

似水流年之三　240 cm×80 cm　絹本重彩　2009年

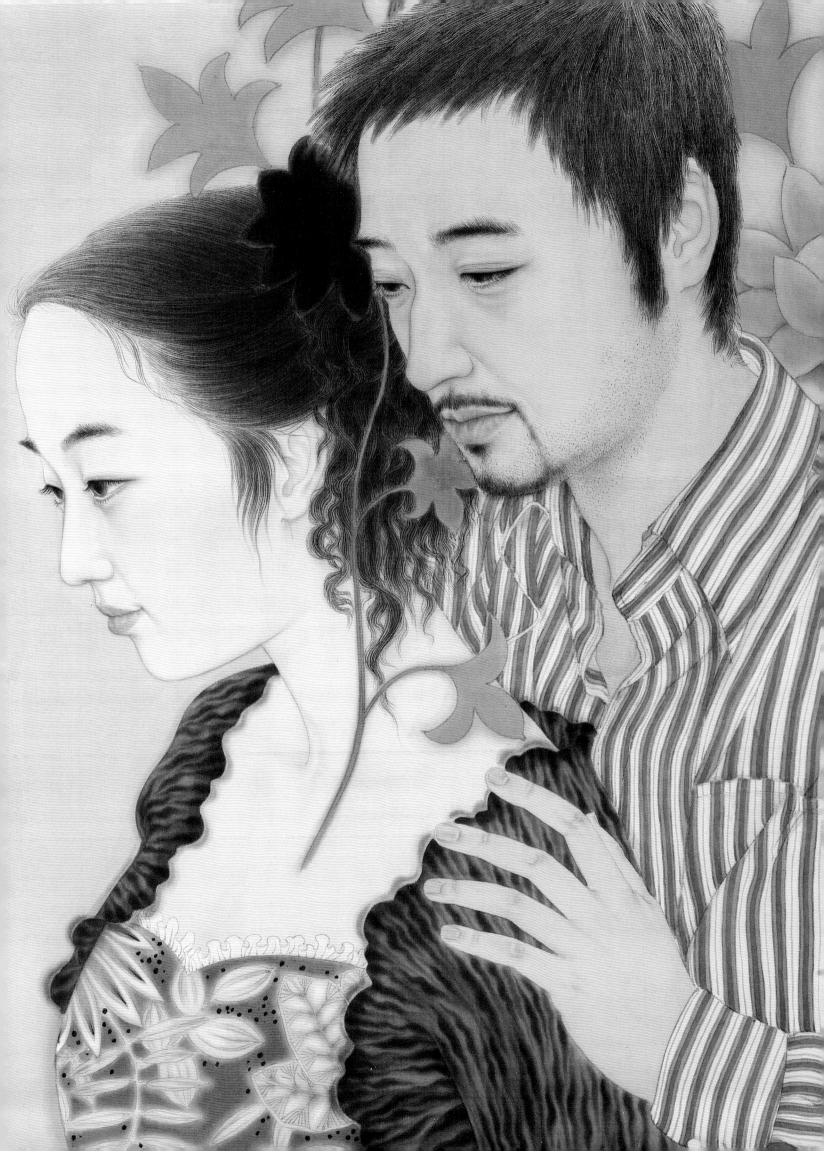

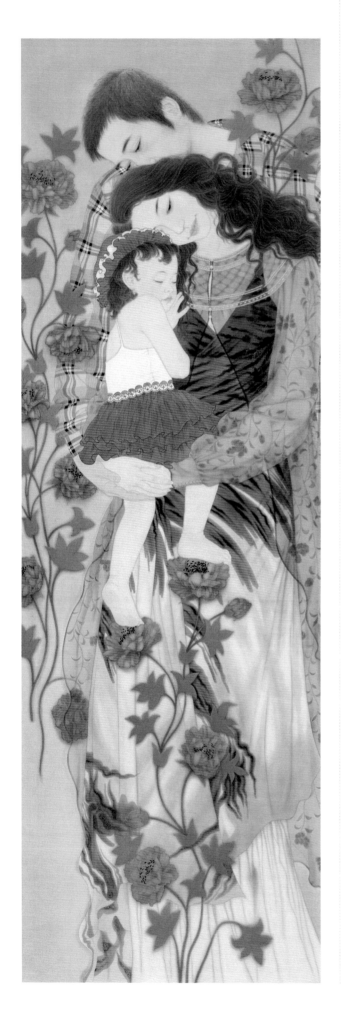

似水流年之四　240 cm×80 cm　絹本重彩　2009年

　　聖哲的莊公亦然幻化為翩翩的蝴蝶，神遊于無境之思。何況是凡人的藝術家要用詩人般的眼光去吟詠這個市聲人海的茫茫世界。我們用外在的眼睛，觀察這個外在的世界，我們用情感的心靈去觸摸世界的靈魂，投入生命的波浪，世界的潮流，如一葉扁舟，莫知所屬，嘗遍這各色情緒細微的弦音，經歷這一切意志洶湧的姿態。把這種幽微葷茫的感情透過萬象神形之美的過濾，凝聚智慧的隱喻，綸結與尺素之間，流出一段或詠或嘆的筆致與色彩，猶如楚墓帛畫御龍飛天的浪漫哲思，《步輦圖》一派大唐雄風的華美與雄壯，《清明上河圖》之宋代市民生活、商貿往來、都市繁榮的種種情狀……這些流傳的經典圖畫就是藝術所知與世界的妙化之功。

　　這種妙化之功就是美的物化性的具體呈現。藝術用形象反映世界，形象就是藝術的基本特徵，我們從茫茫的世界中搜尋感悟心靈的美，把這種種美的性狀、美的情態深諳於心，轉合為生動的藝術形象，這種藝術形象的創造就是美的物化性的直接體驗。透過形象傳達出動人的情感和思想。透析美的物化性所帶給人的可以承載世界的意義和對時間與空間的凝滯感所帶來的深層體驗，如美麗絕倫的花兒一樣曼妙綻放，散發出藝術的永恒魅力。

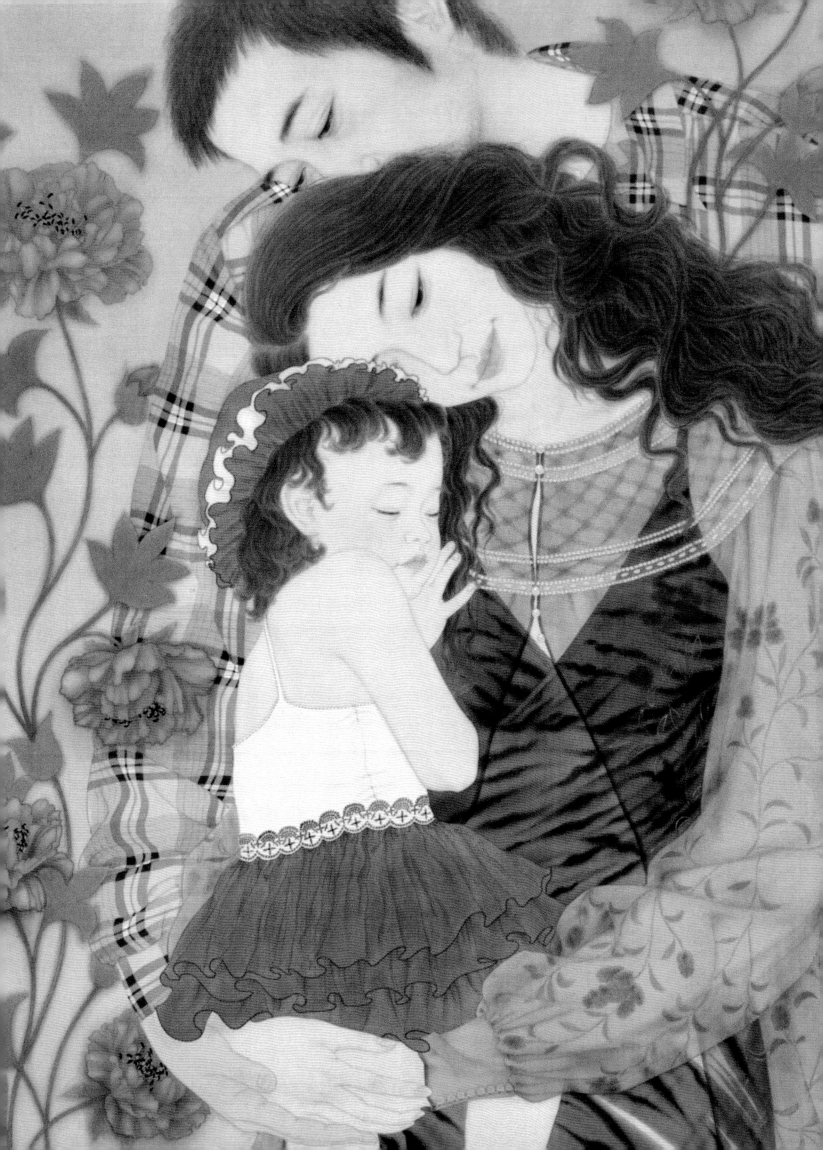

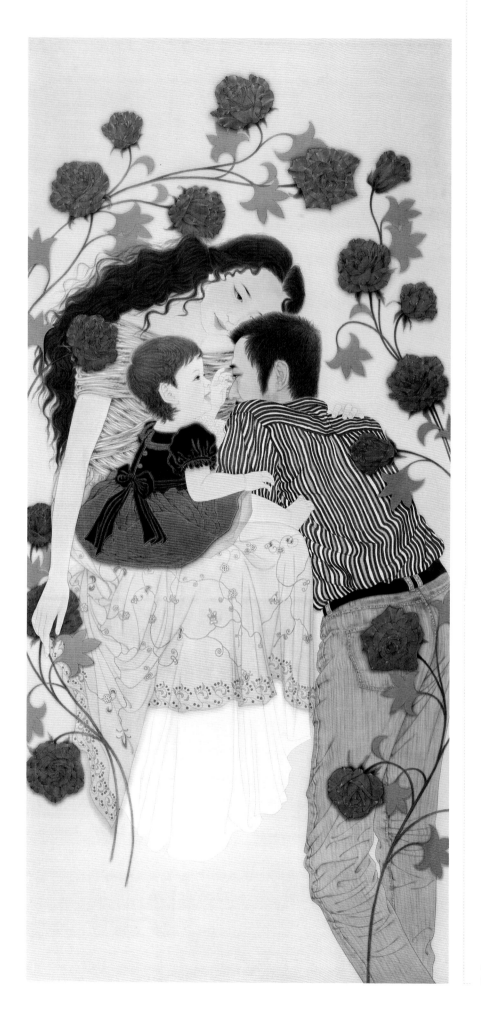

似水流年之五　240 cm×120 cm　絹本重彩　2011年

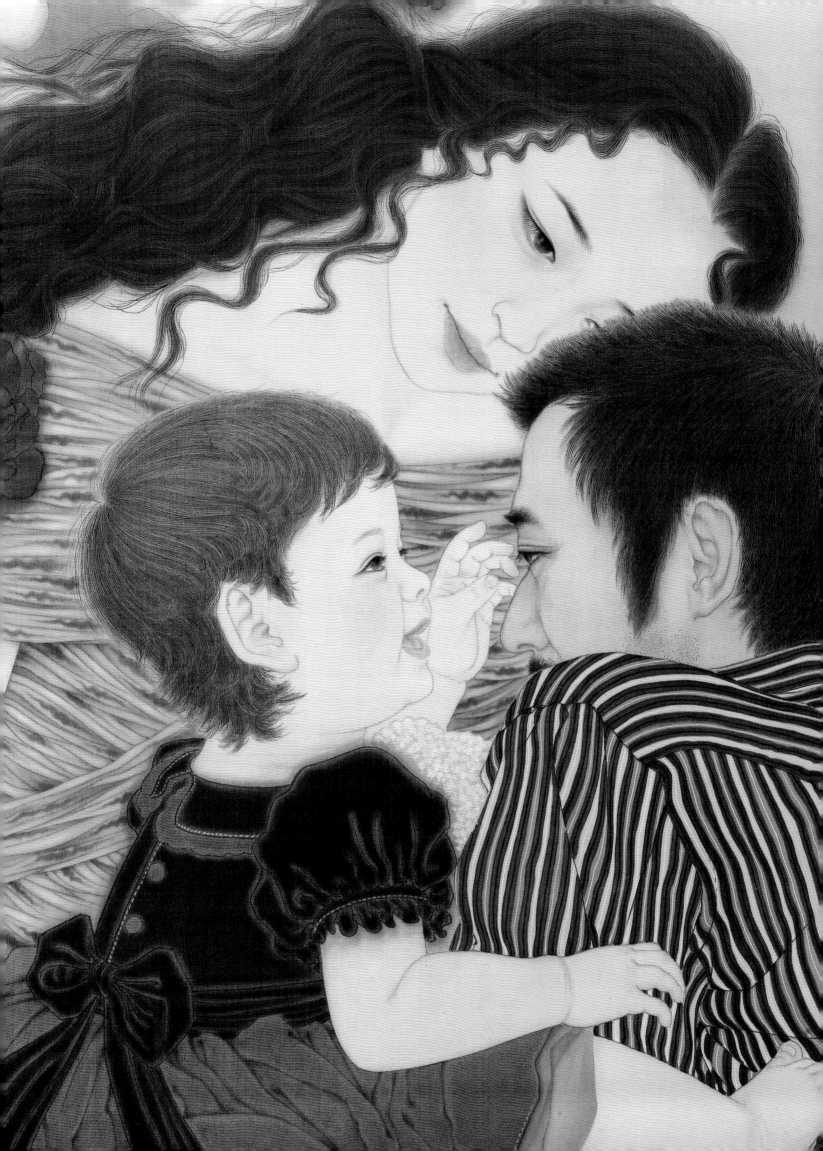

似水流年之五（局部）

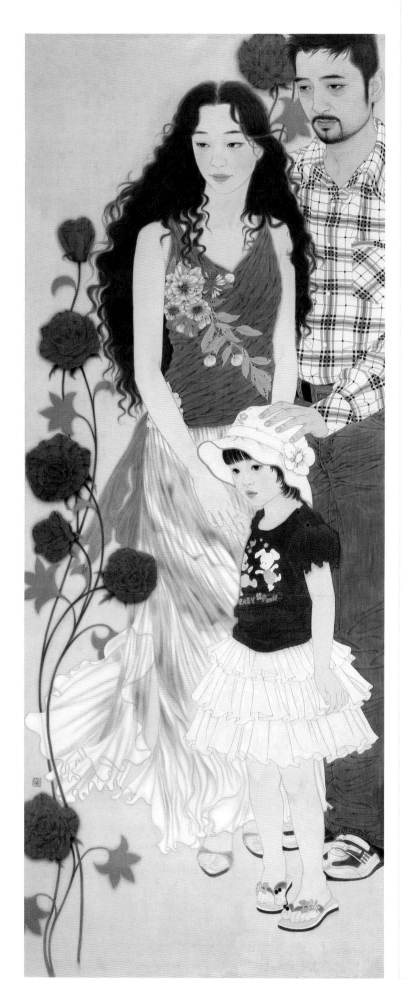

似水流年之六　240 cm×95 cm　絹本重彩　2011年

看袁玲玲的繪畫，能讓我們的視點脫離光怪陸離的現實世界，而回歸最單純的詩意空間，享受一種恬靜、優雅與自得，品味著單純中包含的無窮境界。她的研究生畢業作品《似水流年》四聯畫系列給我們留下了深刻的印象。作者以嚴謹的造型，浪漫的表現，以傳達崇高的人文關懷為主旨，畫面中人物的每個動作，每個表情都在精心的刻畫下傳達著世人的心聲。全幅畫以一種玫瑰紫灰的色調渲染著一個女性眼睛裡的獨特世界，在各種紫色中調配各個階段不同的情感體驗，在勾線暈染中保留著純粹，在玫瑰紫灰中突破著傳統，在無盡的浪漫、神秘、溫馨的氛圍中沁潤著心靈，在氣韻流動中傳達最為樸素、真摯、溫暖的人世之情！

全幅畫以戀愛、結婚、懷孕、生子，女人一生當中最重要的四個階段為表達主題，也是每個女人都經歷過或即將經歷的四個階段。很平常的生活主題，但卻被袁玲玲以一個女畫家獨特的心靈、直接的體驗、訴諸繪畫的形式呈現在我們面前，似乎又是那麼的吸引人且耐人尋味。袁玲玲做為一個女性畫家，面對這種人生的感受更為深刻，體味也更為細膩，她試圖用自己喜歡的方式訴說著一個女性為主角的浪漫故事，或許當你在它面前匆匆掠過時，它會不經意間觸動你內心最溫柔神秘的情感。（唐勇力）

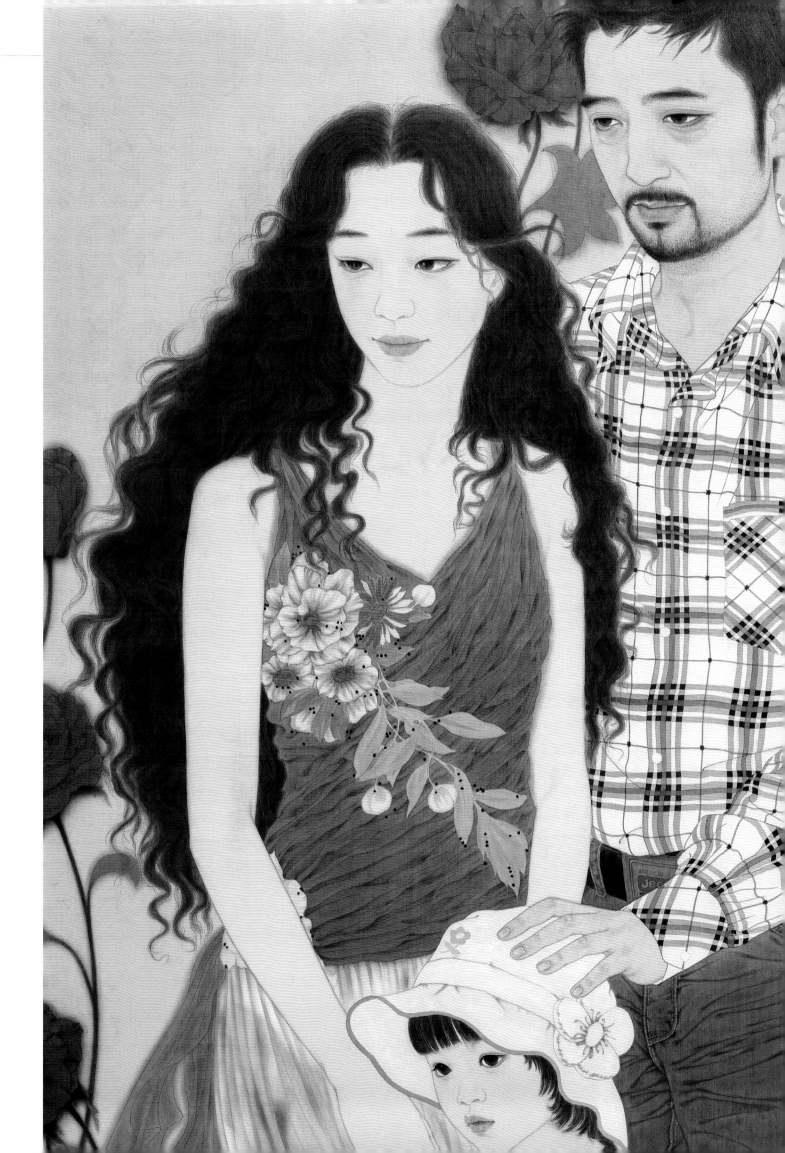

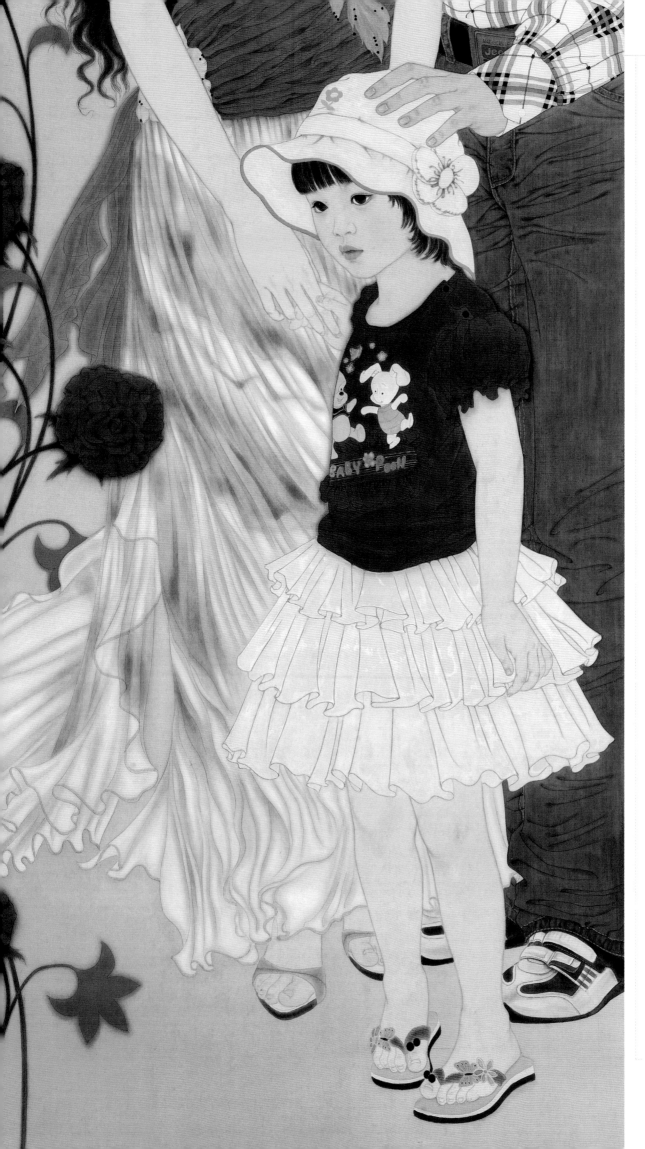

似水流年之六（局部）

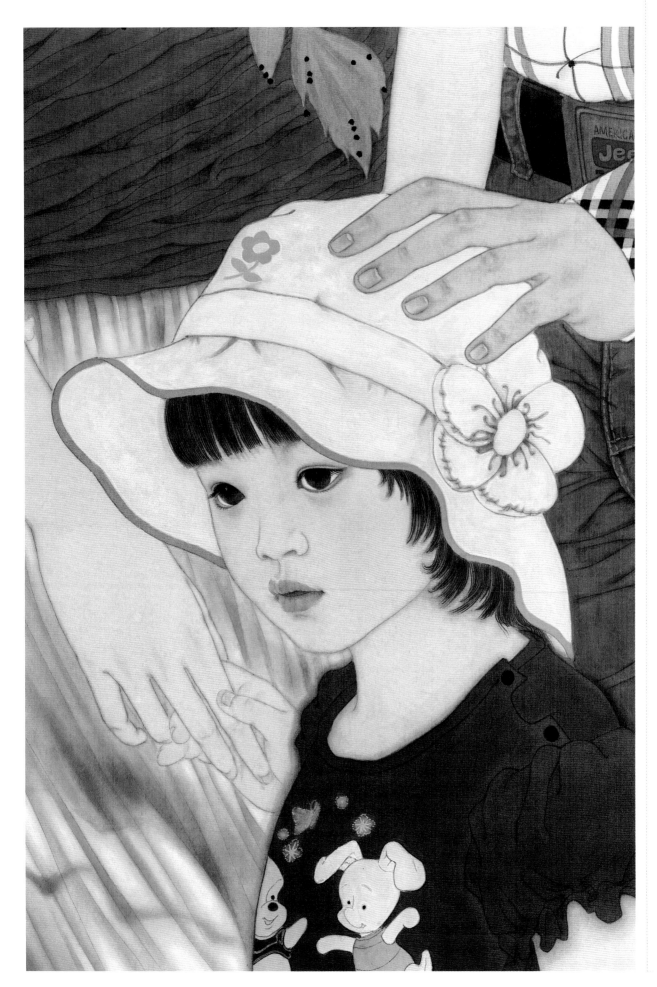

似水流年之六（局部）

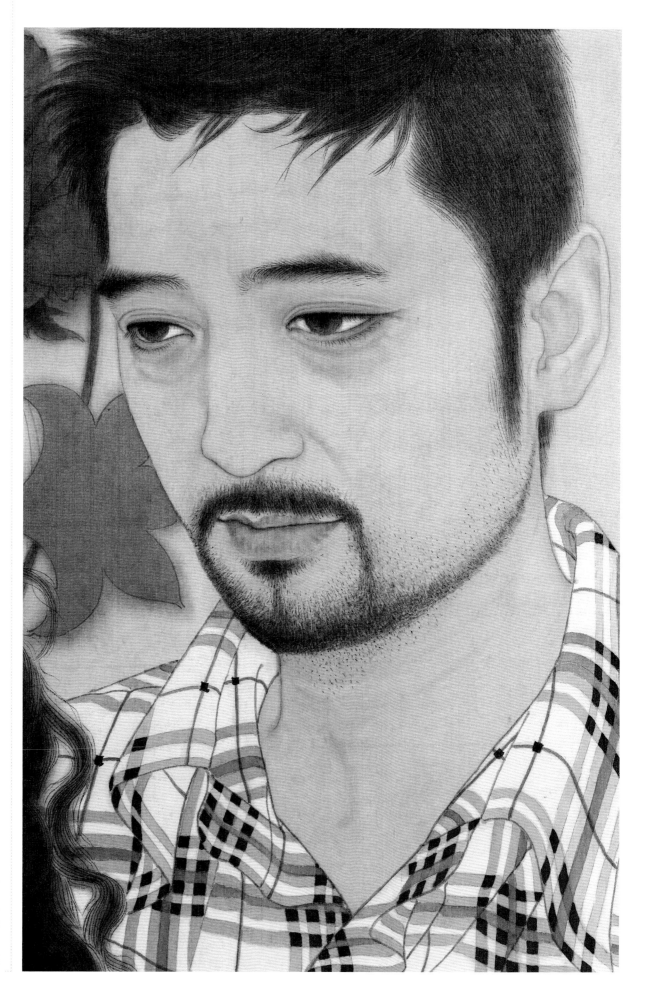

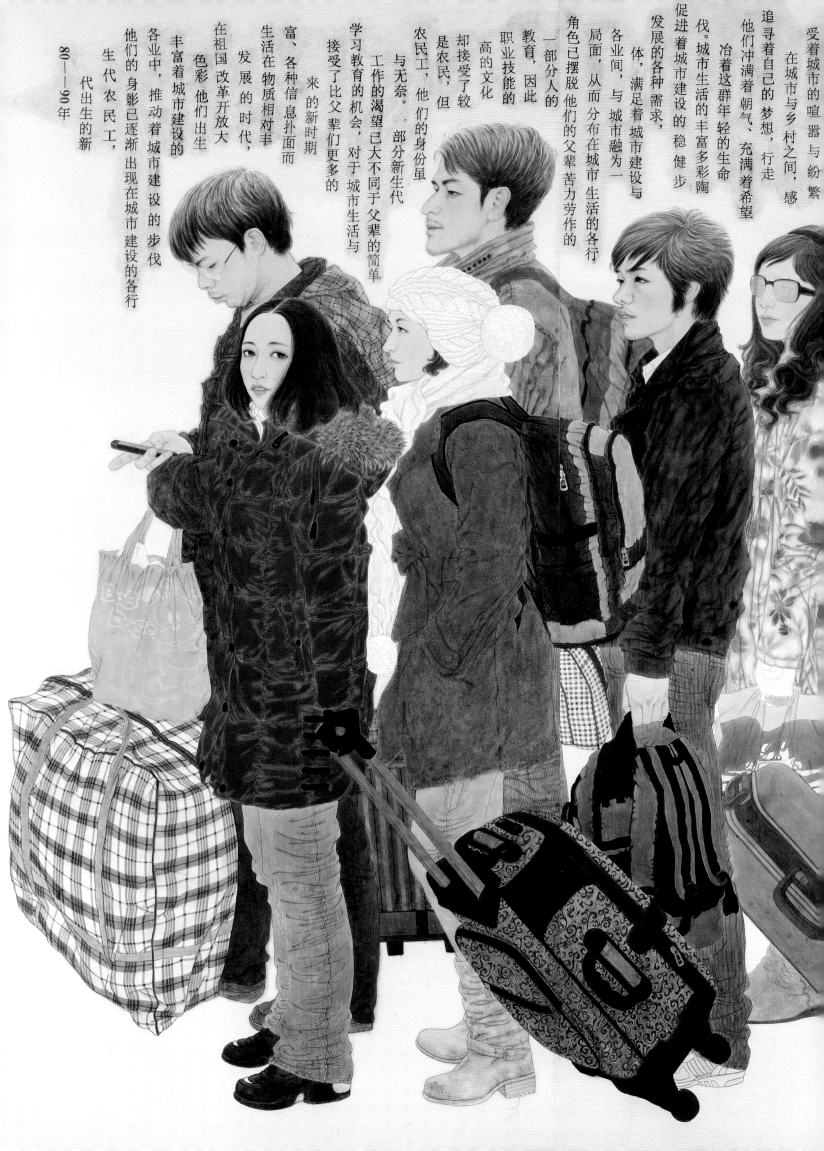

80——90年
代出生的新
生代农民工，
他们的身影已逐渐出现在城市建设的各行
各业中，推动着城市建设的步伐
丰富着城市建设的
色彩 他们出生
在祖国改革开放大
发展的时代，
生活在物质相对丰
富、各种信息扑面而
来 的新时期
接受了比父辈们更多的
学习教育的机会，对于城市生活与
工作的渴望已大不同于父辈的简单
与无奈。一部分新生代
农民工，他们的身份虽
是农民，但
却接受了较
高的文化
职业技能的
教育，因此
一部分人的
角色已摆脱他们的父辈苦力劳作的
生活的各行
局面，从而分布在城市
各业间，与城市融为一
体，满足着城市建设与
发展的各种需求，
伐。城市生活的丰富多彩陶
促进着城市建设的稳健步
冶着这群年轻的生命
他们冲满着朝气、充满着希望
追寻着自己的梦想，行走
在城市与乡村之间，感
受着城市的喧嚣与纷繁

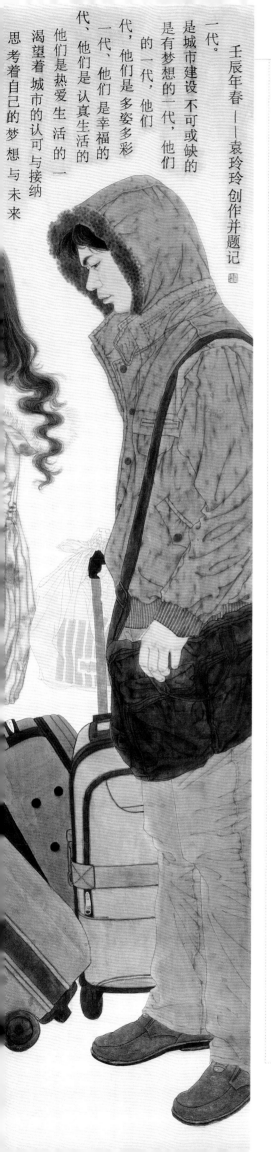

壬辰年春——袁玲玲創作並題記

一代。
是城市建設不可或缺的
的一代，他们
是有梦想的一代，他们
代，他们是多姿多彩
一代，他们是幸福的
代，他们是认真生活的
他们是热爱生活的一
渴望着城市的认可与接纳
思考着自己的梦想与未来

《新生代之遊走》創作思路

20世紀八九十年代出生的新生代農民工，他們的身影已逐漸出現在城市建設的各行各業中，推動著城市建設的步伐，豐富著城市建設的色彩。他們出生在中國改革開放大發展的時代，生活在物質相對豐富、各種信息撲面而來的新時期，接受了比父輩們更多的學習教育的機會，對於城市生活與工作的渴望已大不同於父輩的簡單與無奈。一部分新生代農民工，他們的身份雖是農民，但卻接受了較高的文化、職業技能的教育，因此一部分人的角色已擺脫他們的父輩苦力勞作單一而無奈的局面，從而分布在城市生活的各行各業間，與城市融為一體，滿足著城市建設與發展的各種需求，促進著城市建設的穩健步伐。

城市生活的豐富多彩陶冶著這群年輕的生命：他們充滿著朝氣、充滿著希望、追尋著自己的夢想，行走在城市與鄉村之間，感受著城市的喧囂與紛繁，體會著鄉村的寧靜與單純，思考著自己的夢想與未來，渴望著城市的認可與接納……他們是熱愛生活的一代，他們是認真生活的一代，他們是幸福的一代，他們是多姿多彩的一代，他們是有夢想的一代，他們是城市建設不可或缺的一代。

新生代之遊走　220 cm × 220 cm　絹本重彩　2012年

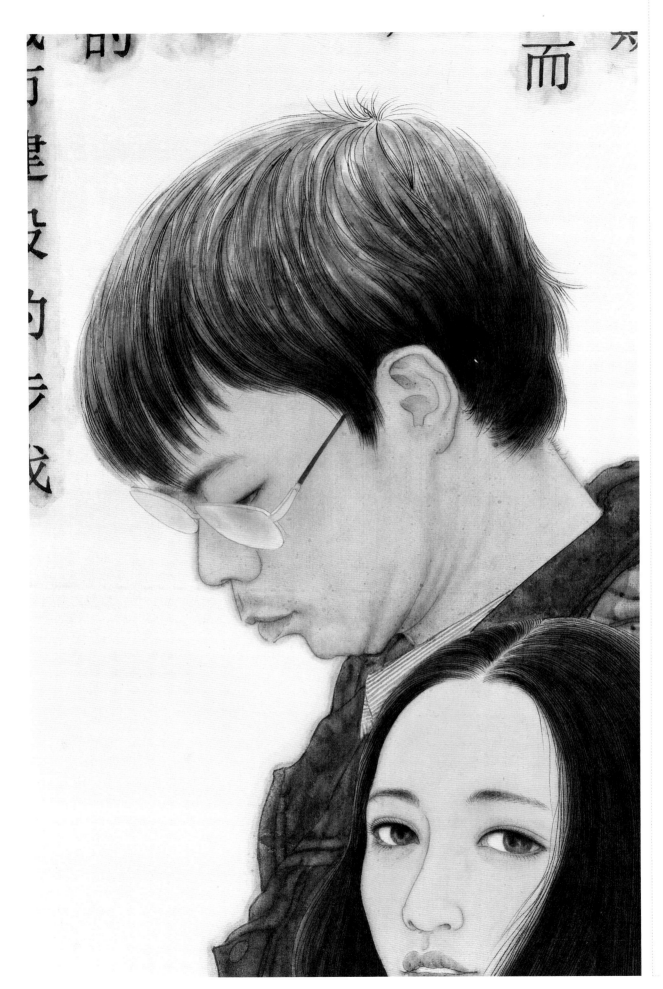

新生代之遊走（局部）

们的身份虽

但较

的比的

新生代之遊走（局部素描稿）

新生代之遊走（局部）

新生代之遊走（局部）

的简单

↑ 新生代之游走（局部）

在構思創作過程中，根據創作的意圖尋找符合的形象非常重要。我們在平時的學習中經常是靠課堂寫生來積累技法與經驗，藝術來源於生活，重要的是怎樣從生活中脫化出來，形成符合自身創作意圖形式的素材和元素，這需要大量的實踐和對生活深刻的感悟，在搜集素材過程中多發現、多觀察、多思考、多提煉！

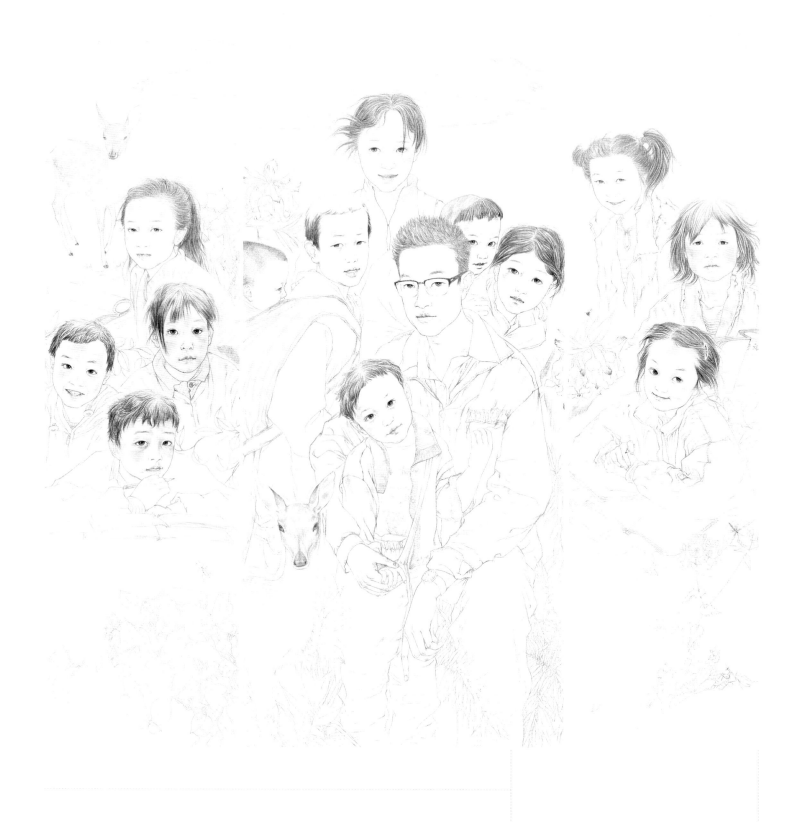

大山深處的守望（素描稿）

畫面的整體形式感就像是對一個人的整體印象一樣，代表著一個人的審美品位與格調。當形式與內容有機碰撞才能擦出亮麗的火花，畫面才具有感染力。我們在欣賞作品時才能解讀出更豐富的內涵。

↑ 大山深處的守望（素描稿）

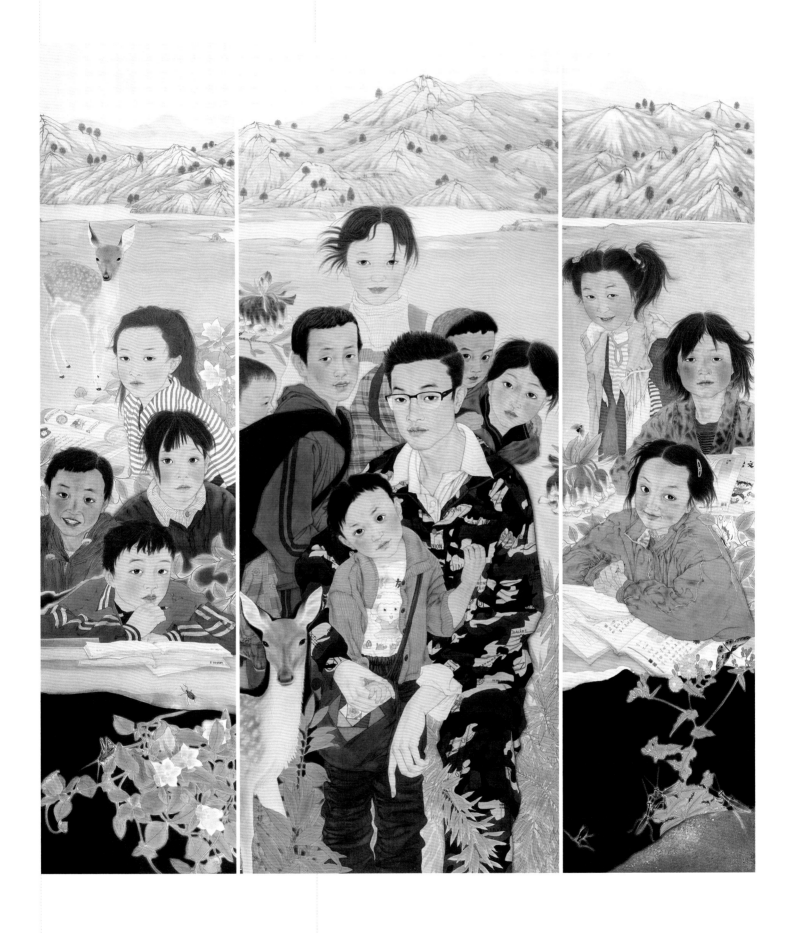

↑ 大山深處的守望　235 cm×200 cm　絹本重彩　2014年

主題性創作也叫命題創作，要求作品圍繞特定主題而展開。主題鮮明，題材典型，情節巧妙，人物有個性，構圖講究，主次分明是主題性創作的基本要求。當然藝術是個體的表達，每一個畫家都會有不同的思考方式和表達手段，融自身的藝術修養和繪畫技巧，對自己所表達的主題做最好的闡釋。

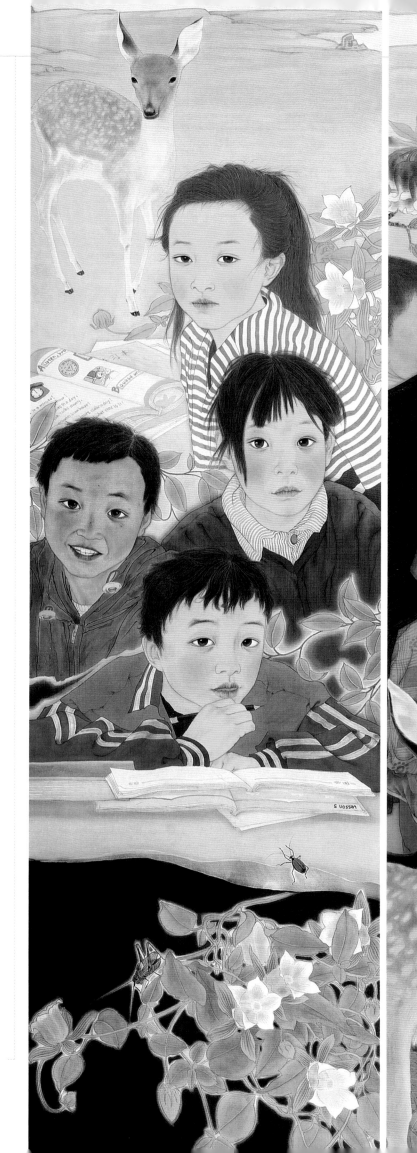

大山深處的守望（局部）

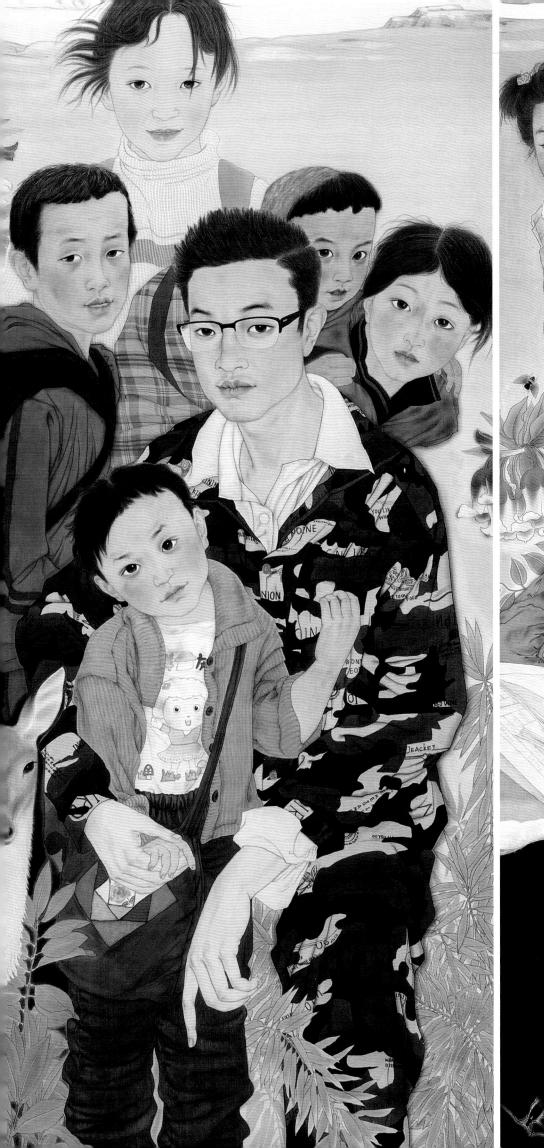
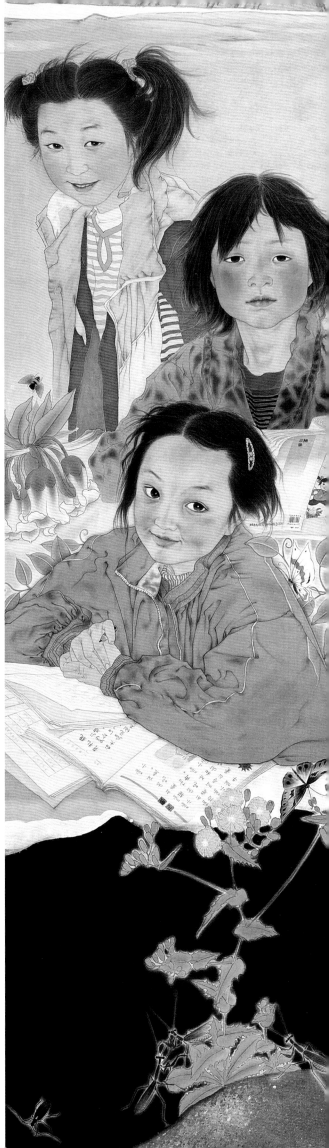

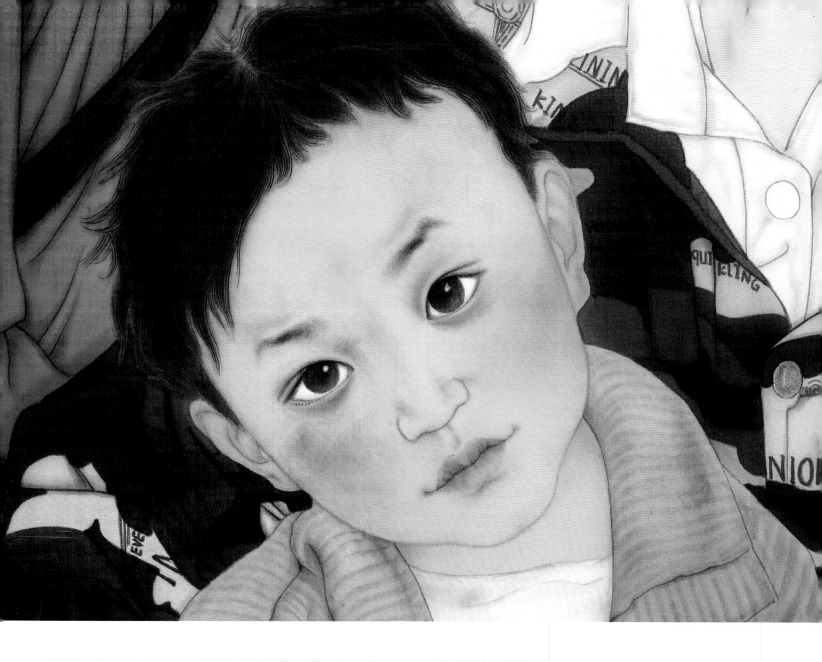

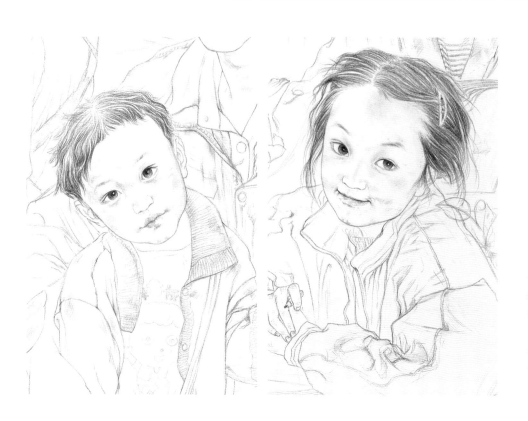

我在搜集素材時，被這兩個孩子的樣子深深吸引，雖然他倆生活在大山深處，那破舊的衣服、凌亂的頭髮或許有很多天沒有清洗梳理過，但眼神中對於學習的認真，對於未來美好生活的渴望，對於城裡來的老師的依賴和信任，都在明淨與單純的眼眸間流露無疑，毫無疑問這就是我想要的。

↑ 大山深處的守望（局部）

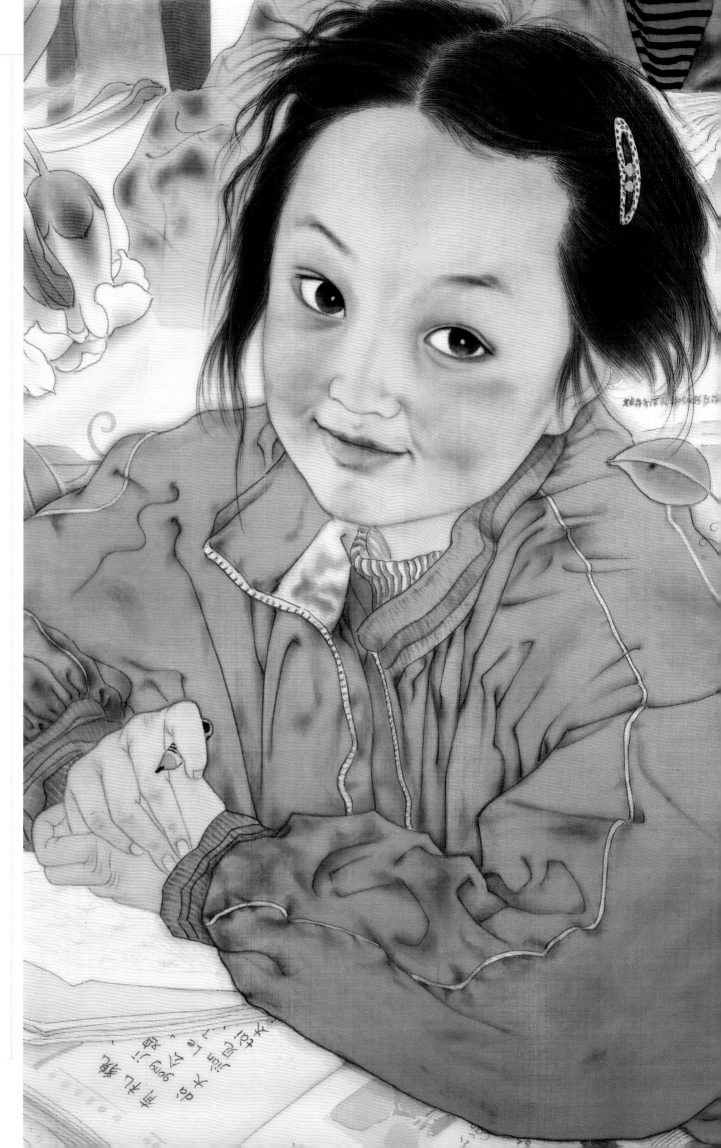

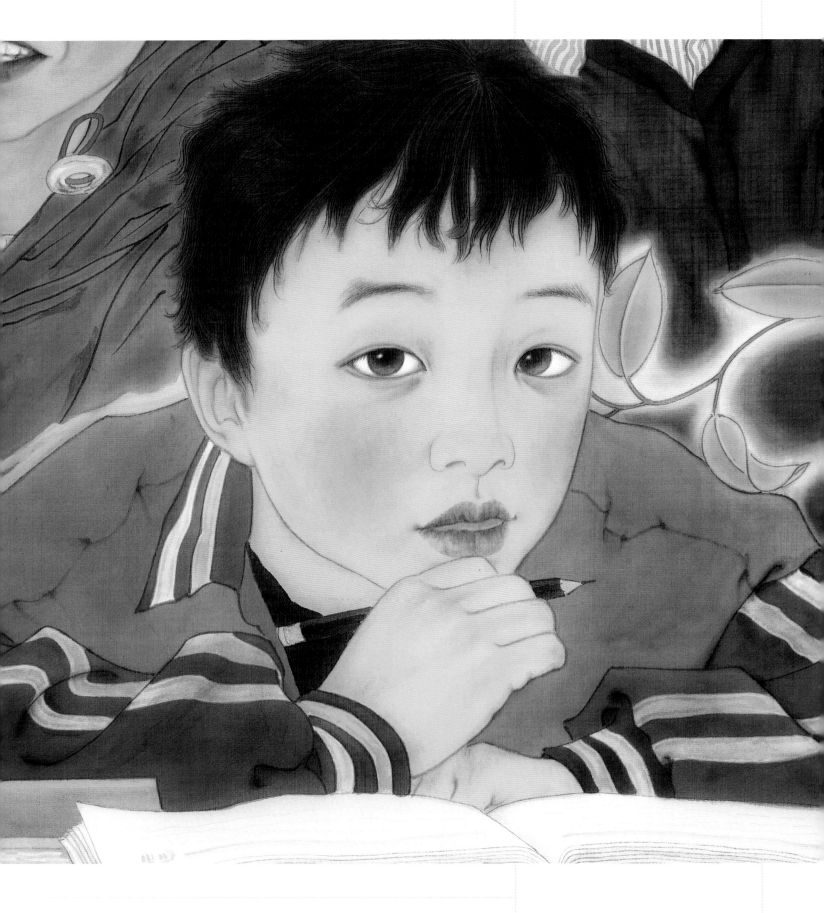

大山深處的守望（局部）

如何把平時學到的技巧運用到大型創作中是一個非常實際和具體的問題，組織畫
面，設定安排人物情節，溝通眾多人物之間的互動關係，畫面所需要的情境設置等這
些問題都是在創作中必須要特別注意的點。

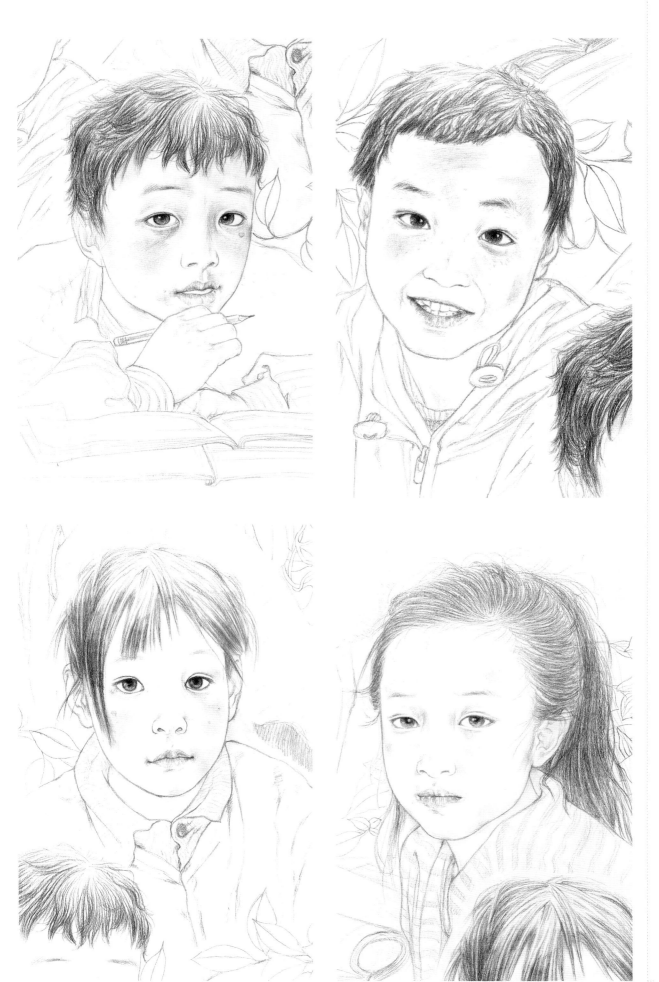

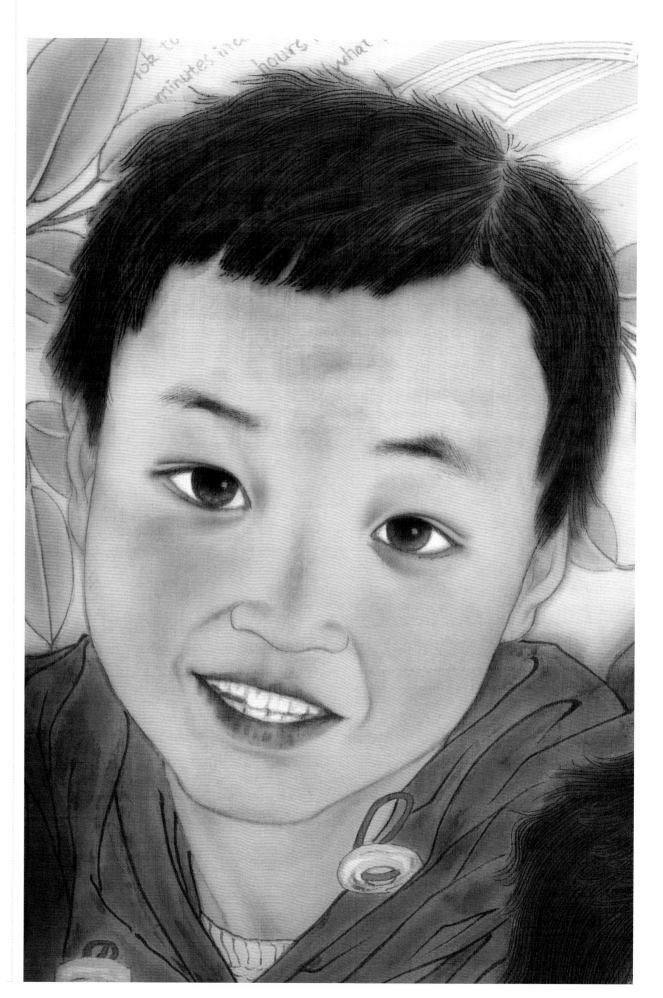

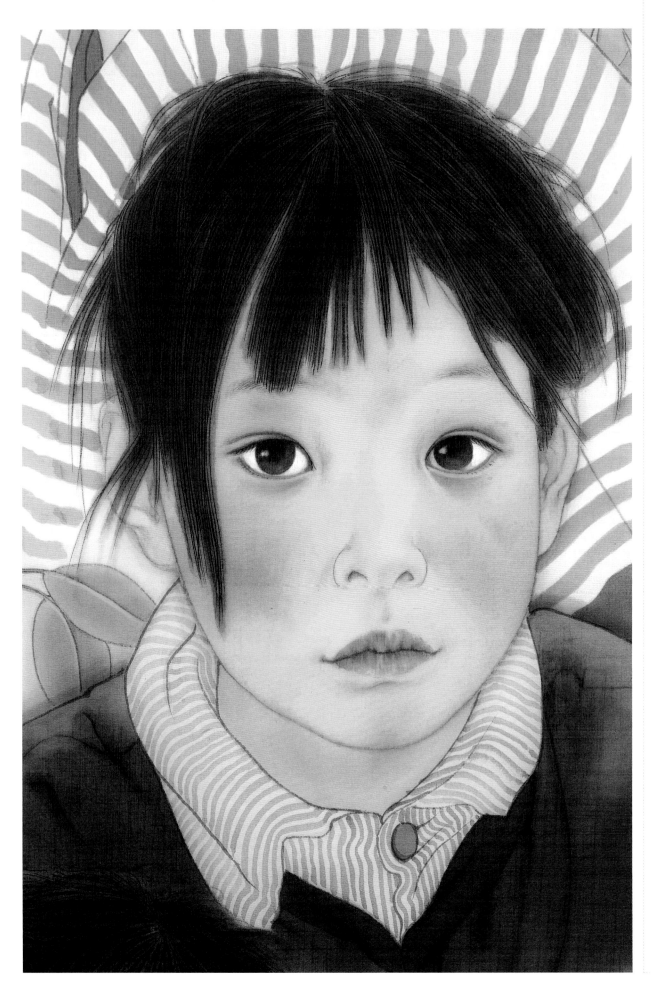

大山深處的守望（局部）

在此幅作品中畫面裡的每一個人物
形象都是根據畫面的需要特別設置的,
其表情動態除了自身的生動,還要與整
體畫面的情節設計與創作思想相互呼
應。當然形象的生動是畫家準確表達創
作思想的關鍵。

↑ 大山深處的守望（局部）

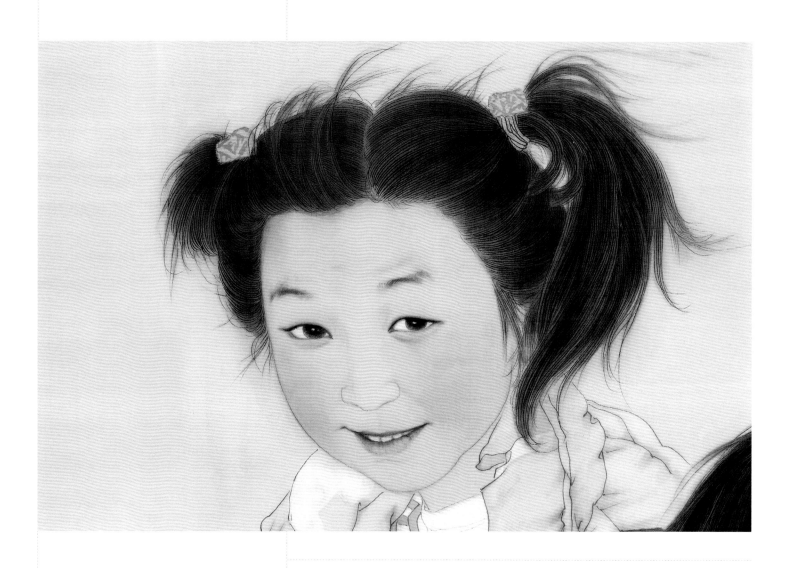

女孩子隨風飄散的頭髮，略顯羞澀
的眼神，高挑的眉毛，可愛的單眼皮，這
些特點都是突出人物形象顯著的地方，微
妙的細節把握是畫面取勝的秘訣。

↑ 大山深處的守望（局部）

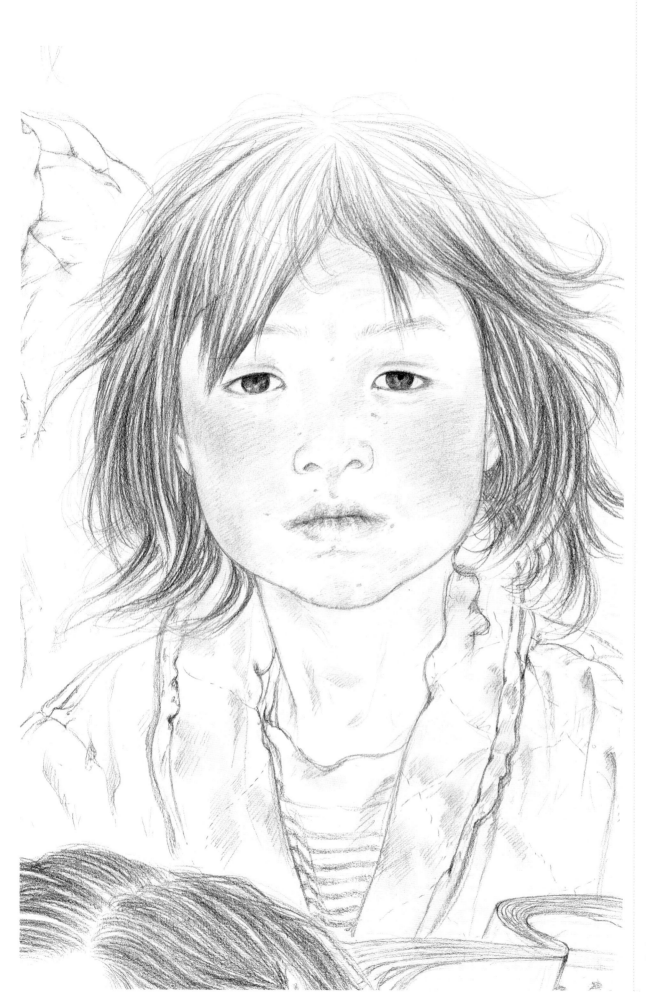

大山深處的守望（素描稿局部）

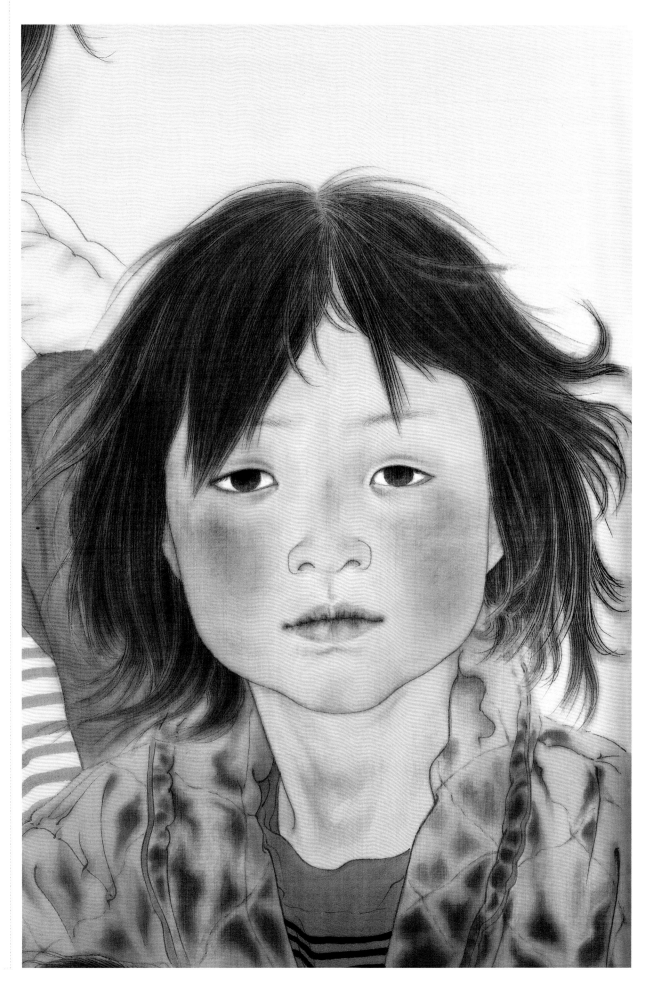

大山深處的守望（局部）

↑ 大山深處的守望（素描稿局部）

留守兒童身上總是過早地承擔生活的負累和責任，這個少年身上即是如此。在與他的交談中了解到父母出外打工，他帶著弟弟與奶奶一起生活，除了學習還要幫助奶奶幹農活和家務活，從他的眼神中體味到的不僅僅是少年的質樸與單純，更多的是艱辛與成長。

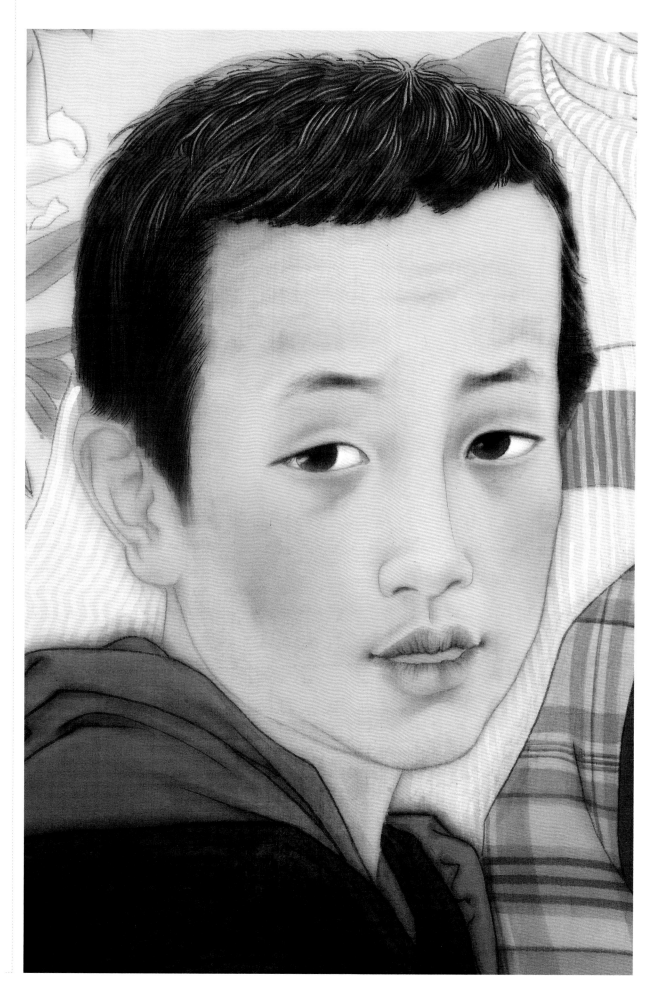

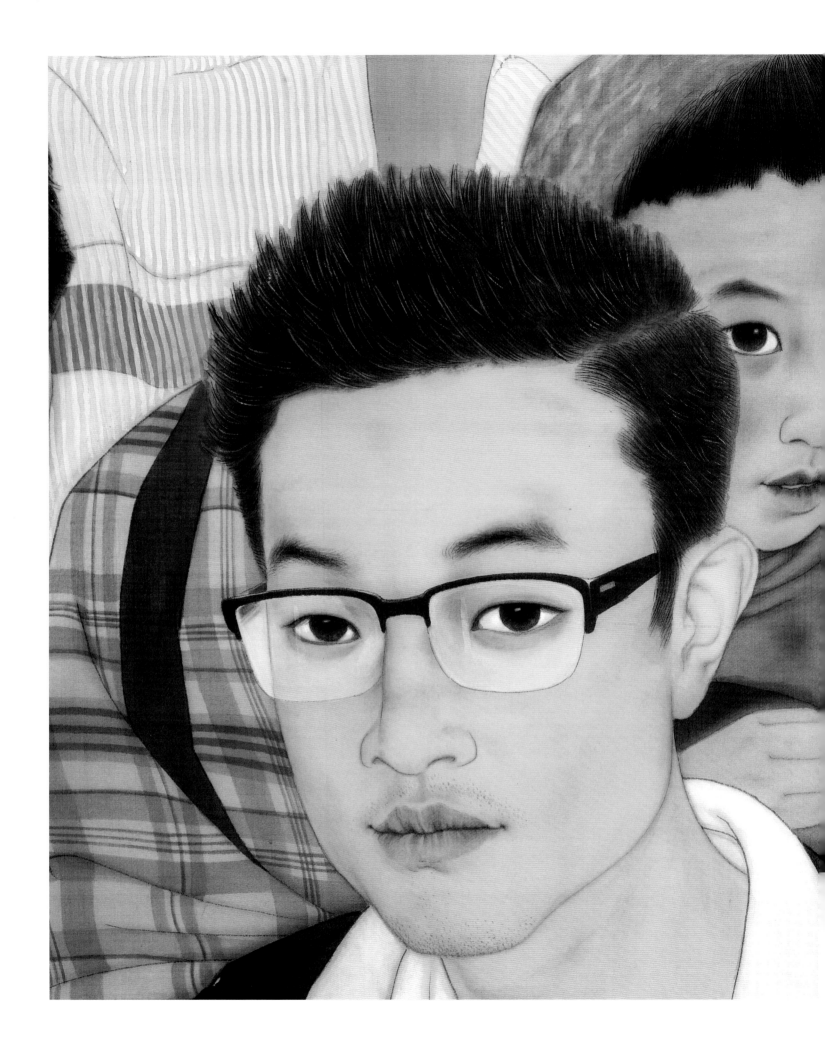

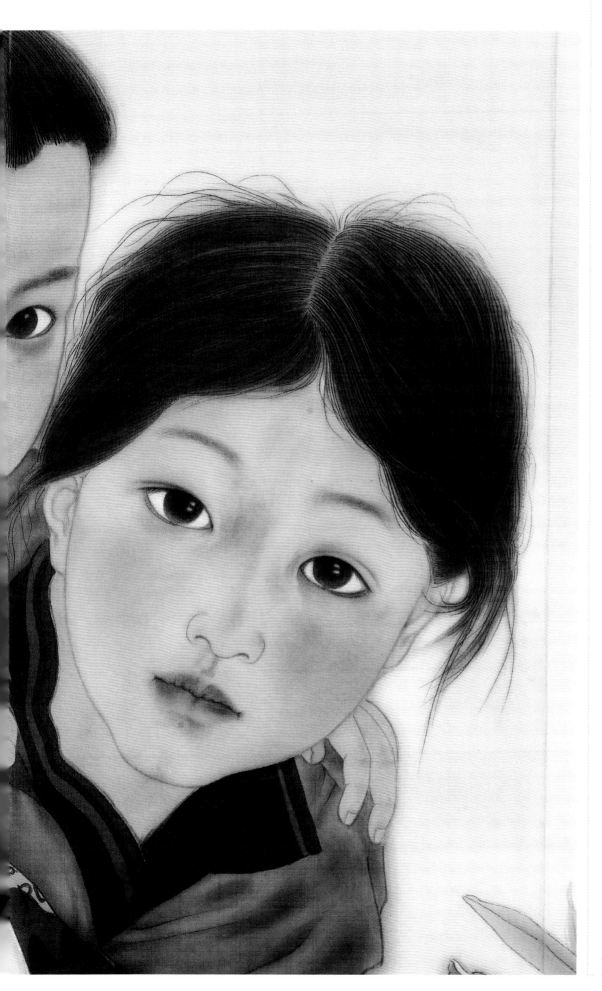

←
大山深處的守望（局部）

後 記

　　歲月經年，從事繪畫的年頭如果從兒時在課本上的塗鴉開始算起，不知不覺間已經匆匆數十年，繪畫對於我來說已經像吃飯睡覺一樣自然，無需強迫去刻意地做甚麼，只要手隨心動，把內心的欲念、感動和思考借助於畫面的形式表達出來便了然。而如今，隨著年齡的增長，藝術閱歷的沈澱，繪畫已經像生活的一部分如影隨形，也是我成長所經歷的點點滴滴的無聲映照，從年少時的輕狂張揚到成熟女性的淡定從容，每一幅作品的出現都是成長過程的青春見證，無論它好或不好，都那樣存在了，是心靈之水的流淌，思想之花的綻放，仿若花開亦無言般，但卻纏繞著迷人的芬芳。

　　因為工筆繪畫的特性使然，它不會有太過明顯的衝突性表露於外，它總是那麼溫婉可人地存在著，透著清明顧盼，含著溫潤瑩澤，在自身內部尋求著變換的涌動。這種涌動是畫家內心的自覺與突破引發的渴望相互糾纏、拼命撕扯，企圖在互相的殘殺中衝破包圍，只為那一點點微弱的光明，在歷史的長河中，能夠沈澱出一粒沙的能量也足以讓人欣喜若狂了！

　　做為畫家的道路單調又漫長，常年在畫室裡揮汗如雨，如痴如狂，努力地錘鍊著小小的青澀的心靈，殘酷地扼殺掉那一縷縷想要恣意生長的不安分的慾望，堅定地想要放飛夢想。懷揣著美麗的夢我們躑躅前行，無論有多少人在中途退場，慶幸的是我一路堅持了下來，繪畫成為我的生活、我的工作、我的事業，在不斷的顛覆與跋涉中慢慢成長。

　　這本畫冊已是我繼2008年出版畫冊之後的第四本，雖然是第四本，但這本畫冊做得最用心，也是較為全面地囊括了我從藝二十餘載間具有代表性的人物畫作品，這麼長時間沒有出大型的畫冊一是對自己的繪畫作品一直不太滿意，二是讀博士及做博士後期間寫論文的壓力足夠大，無暇顧及其他，只想沈澱幾年，再作些微的總結和調整，此後整裝將重新出發。書裡呈現的作品只是自己成長過程中的一粒沙，它還不夠深厚，也不夠完美，但卻是我從青蔥時代慢慢走向成熟的點滴見證，也是我從本科、碩士、博士直至博士後經年歲月的學術研究與創作實踐的洗練，希望這粒沙可以和大家共同分享我的喜怒哀樂，留戀顧盼，期盼放空的心靈再次鼓蕩，在相互推挽中打開生命的本真！在跌宕浮沈中感受生命的滋味！涵養藝術的胸懷！

　　與大家共勉！

<div style="text-align: right">

袁玲玲

2018年3月

</div>

Fine Brushwork Painting's New Classic

工筆新經典